Medieval Art; A metaphysical interpretation : 형이상학적 해명

Early Christian Art
Romanesque
Gothic

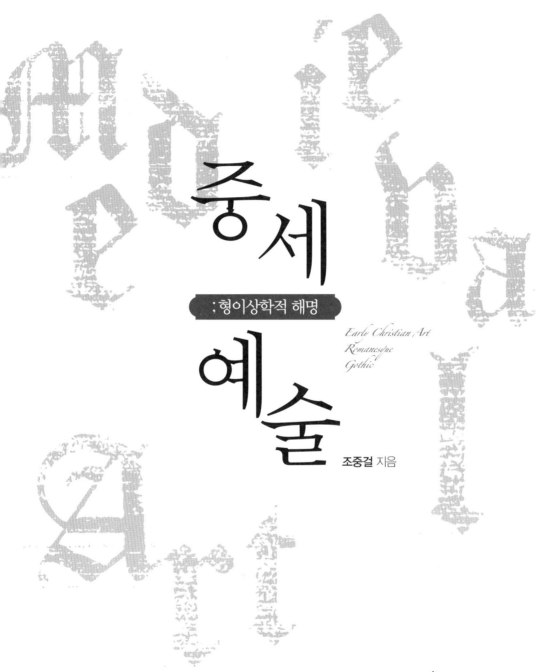

Medieval Art; A metaphysical interpretation

중세 예술

;형이상학적 해명

Early Christian Art
Romanesque
Gothic

조중걸 지음

지혜정원

신비에 잠긴 영혼들에게

서문
Introduction

새로운 역사학은 시대 간의 우열이나 연역에 대해 말하지 않는다. 현대는 과거에 대해 우월하지도 않고 또한 과거의 개선된 결과도 아니다. 역사학의 목적은 우리 시대에 이르러 "과거로부터 연역된 시대로서의 혹은 과거의 경험으로 더 각성한 시대로서의 현대"라는 전통적인 교의에서 벗어났다. 이것은 역사학의 문제만은 아니다. 우리의 지식 획득에 있어 연역이나 개선은 애초에 없었다.

우리는 한 현대 철학자의 주장에 귀를 기울여야 한다.

"한 상황의 존립에서 그와는 완전히 다른 상황에 있는 존립을 추론할 수 없다. 그러한 추론을 정당화할 인과관계Kausalnexus는 없다. 우리는 현재의 사건에서 미래의 사건을 추론할 수는 없다. 미신이란 인과관계에 대한 믿음 이외에 아무것도 아니다."(비트겐슈타인)

역사학은 계속해서 진보해왔다거나 나중 시대는 전 시대의 업적 위에 무엇인가를 보탠다거나 등으로 말하는 것은 역사학에서의 인과관계에 대해 말하는 것이다. 그러나 그러한 것은 없다.

이것이 물론 역사 구분의 불가능함이나 무의미함을 말하는 것은 아니다. 오히려 반대이다. 거기에 나름의 이념과 거기에 준하는 문화를 가진 시대들이 존재한다. 이것들은 다른 시대와 차별된다. 거기에 여러 시대들이 각각의 개성을 지닌 채로 병렬해 있다. 우리는 이 병렬된 시대 전체들을 구조적으로 탐구해야 한다.

환원적 탐구의 불가능성과 무의미에 대해 최초로 말한 사람은 아마 소쉬르일 것이다. 그는 언어의 탐구에서 역사를 배제한다. 탐구의 대상은 병렬해 있는 말들words의 구조이지 그 기원은 아니다. "실존은 본질에 앞선다."

마찬가지로 역사학도 과거의 어떤 시대를 우리 시대와는 다른 자격하에 있는 역사상의 시대로 보아서는 안 된다. 그 시대는 모두 현대에 속해 있다. "모든 역사는 현대사이다."(콜링우드) 우리는 모든 시대들을 우리 앞에 병렬시키고 그 구조적 차이를 연구할 따름이다. 각각의 시대는 하나의 기적이다. 그것들은 불현듯이 나타났다. 발생의 동기는 설명되지 않는다.

중세는 "암흑의 시대the Dark Ages"로 그리고 18세기는 "빛의 시대 Siecle de la lumiere"로 일컬어져 왔다. 이것은 중세의 입장에서는 부당하고 18세기의 입장에서는 오만이다. 역사상의 시대 평가에 있어 암흑과 빛을 각각의 시대에 부여하는 것은 코미디이다. 애초에 어둠과 빛은 가치중립적이지 않다. 중립적이라 해도 우열은 없다. 빛은 눈부시지만 어둠은 아늑하다.

중세는 더구나 역사학자들이 말하는 바의 그러한 암흑의 시대도 아니다. 중세는 물론 인본주의의 시대는 아니었다. 신이 세계의 주인이었다. 이것이 그 시대를 암흑의 시대로 만드는가? 인간은 빛이고 신은 어둠인가? 인간이 세계의 주인이 될 자격이 있는가? 인본주의적인 시대를 빛의 시대라고 한다면 이것처럼 큰 오만도 없다. 인간 이성이 그렇게 빛나는 것도 아니다. 인간은 스스로의 존재 이유와 의미에 대해 알 수 없다. 이것은 물고기가 물 밖의 세계에 대해 알 수 없는 것과 같다. 인간은 스스로에게 갇혀 있을 뿐이다. 인간 이성은 우주에 대해서도 스스로에 대해서도 빛나는 탐구의 도구는 아니다.

인본주의에 대한 이러한 평가는 새로운 것이 아니다. 지적 존재로서의 인간에 대한 실망과 스스로에 대한 좌절은 현대를 물들이는 정조이다. 현대는 근대보다는 중세에 더 가깝다. 인간이 스스로를 해명할 수 없다는 점에서 중세와 현대는 견해를 같이하기 때문이다. 중세도 현대도 인간 스스로에 대한 오만을 벗으라고 말하고 있다. 신이 비실증적 권위라면 인간 이성도 마찬가지이기 때문이다. 그리스 고전 비극의 주인공들의 몰락은 인간의 스스로에 대한 자부심이 부질없는 것임을 말한다. 영화로움은 몰락한다.

고대와 근대와 병렬된 것으로서의 중세가 있다. 중세는 말한 바 대로 감옥은 아니다. 만약 감옥이었다면 자발적 선택에 의한 감옥이었다. 인간 스스로 그것을 택했다. 고대 그리스와 헬레니즘 초기에 걸쳐 인간의 자부심은 한껏 고양되었다. 인간의 이성은 이데아를 닮았다.

거기에 인간이 신이 되는 방법이 있었다. 인간 정념의 통제만 가능하다면 인간 지성은 이데아와 일치하며 인간은 신이 될 수 있었다.

내재적인 이유 때문에 몰락하는 것은 없다. 이성도 감각도 신도 그 자체로서는 몰락할 이유를 가지지 않는다. 그것들은 우리가 거기에 부여하는 의미와 무의미에 따라 발흥과 몰락을 겪는다. 우리는 고대인들이 왜 세계의 주인으로서의 인간과 그 인간의 가장 빛나는 가치라고 믿어지던 이성을 포기했는지에 대해 모른다. 인간은 순식간에 그리스적 이상주의와 로마적 분별을 포기한다. 동방적 자기포기가 제국을 물들인다. 인간은 신에게 귀의한다. 중세는 제국 말기에 시작하여 천 년을 지속하게 된다.

중세는 그러나 하나의 단일한 시대는 아니다. 중세 말에 신을 이해하는 양식에 있어 커다란 충돌이 일어난다. 중세 내내 신앙의 시대였다. 그러나 로마네스크 시대까지의 신은 고대 세계가 이룩한 실재론에 입각한 신이었다. 중세 말에 부정된 것은 신이 아니라 고대 세계였다. 지중해 유역은 더 이상 유럽의 중심이 되기를 그칠 것이었다. 로마네스크 시대까지의 신은 인간의 이성에 의해 이해될 수 있는 신이었을 뿐만 아니라 인간 이성을 닮은 신이었다. 물론 신화는 신이 스스로를 닮도록 인간을 창조했다고 말한다. 그러나 중세 초기의 교부들이 여기에서 발견한 것은 신을 닮은 인간이 아니라 인간 이성에 의해 이해되는 신이었다. 인간이 신에 예속되었다. 그러나 인간 이성은 신의 빛 하에 세계도 신도 이해할 수 있었다.

"이해할 수 있는 신"과 "이해할 수 없는 신"이 로마네스크와 고

딕을 가르며 동시에 고대 세계와 새로운 시대를 가르며 과거의 길Via Antiqua과 현대에의 길Via Moderna를 가른다. 중세와 근대와의 차이보다는 전형적인 중세와 중세 말의 차이가 더 크다. 전자는 실재론의 세계이지만 후자는 유명론의 세계이다. 현대는 유명론이 제시한 길을 따라간다. 위대한 아벨라르Pierre Abelard와 오컴William of Ockham은 영국 경험론자들에 의해 되살아나고 그 경험론이 현대를 지배하고 있다. 현대의 뿌리는 중세 말에 있다.

오컴이 "신이 먼저 알고 나중에 모르는 것은 불가능하기 때문이다."라고 말할 때 프레게와 비트겐슈타인은 "인간이 먼저 모르고 나중에 알 수는 없다."고 했을 것이다. 전능한 신이 모든 것을 미리 정했다.(예정설) 여기에서 인간이 할 수 있는 일은 없다. 구원이 우리의 행위에 달려 있다는 신학은 신이 전능하지 않다는 사실을 전제한다. 다음과 같다. 신은 인간이 어떤 행위를 할지 모른다. 구원은 정해지지 않는다. 신은 어떤 인간이 구원받을지 그렇지 않을지 알지 못한다. 그러나 이것은 신이 전능하다는 사실과 논리적으로 모순이다. 신이 전능하다는 것을 전제한다면 구원과 전락은 우리 생명 이전에 정해진 대로이다.

오컴은 "만약 관계라는 것이 있다면 신이 그것을 창조했을 것이다."라고 말한다. 여기서 '관계'는 인간 이성이 추론에 의해 발견한다고 말하는 인과율이다. 그러나 오컴은 그것을 부정한다. 만약 추론된 것으로 보이는 지식이 있다면 그것은 이미 원인 속에 있는 것이다. 따라서 그것은 인간이 알아내는 지식이 아니다. 그렇지 않고 원인 속에 없는 새로운 지식이라는 것이 있다면 그것은 단지 환각일 뿐이다. 세계

는 우연이며 신만이 스스로 필연이다.

이 새로운 신학이 철학과 과학을 물들일 때 우리는 비로소 중세가 어떤 시대인지를 알게 된다. 현대는 새로운 중세 말이고 따라서 새로운 고딕의 세계이다. 중세는 암흑의 시대가 아니다. 누구라도 안셀무스나 토마스 아퀴나스나 아벨라르나 오컴의 논리학에 감탄하지 않을 수 없다. 우리는 중세인들의 논리적 완결성을 오컴의 《논리총서 Summa Logicae》를 통해서 혹은 토마스 아퀴나스의 《신학대전Summa Theologiae》을 통해서 알 수 있다. 그와 견줄만한 논리학은 현대의 《논고Tractatus Logico - Philosophicus》 정도이다.

이 책은 중세의 이러한 신학적 흐름과 거기에 대응하는 예술 양식에 관한 것이다. 이 책에서 특히 중점을 둔 부분은 중세 말의 유명론과 고딕 성당의 유비이다. 이 유비는 전적으로 새로운 것이고 따라서 많은 논의의 여지를 가진다. 필자는 이 유비의 입증을 위해 전통적인 이론을 반박하는 데에 많은 부분을 할애했다.

고딕 성당이야말로 건축사 전체를 통틀어 가장 아름답고 유의미한 건조물이라는 것이 필자의 생각이다. 물론 이 성당에 대한 탐구는 용이하지 않다. 고딕 성당의 구조는 간단하지 않다. 그것은 서로 간에 매우 조직적이고 유기적인 부분들의 조화로 이루어진 것이다. 따라서 구조의 이해가 먼저 중요한 문제이다. 필자는 이념에 대해서 뿐만 아니라 구조적 요소에 대해서도 많은 예증에 의해 자세하고 포괄적인 설명을 하려 애썼다.

필자의 다른 예술사가 그렇듯 이 책 역시 철학과 예술에 대한 기초적이고 구체적인 학습이 선행되지 않는다면 이해하기 힘들다. 이 책은 물론 교양서이다. 단지 안일하지 않을 뿐이다. 풍부한 삶은 피상적이고 안일한 시도에 의해서는 얻어지지 않는다. 그러나 필자의 경험은 철학과 예술에 대한 상당한 노력은 생생한 삶을 가능하게 한다는 사실을 말한다. 그러므로 삶을 사랑하는 것이 행복한 삶의 전제 조건이다. 그리고 삶에 대한 사랑은 곧 자신의 존재 조건에 대한 이해에의 열띤 노력이다. 살 때에는 삶을 사랑하고 죽어갈 때에는 죽음을 사랑할 노릇이다. 고딕 성당의 아득하게 치솟은 궁륭은 그것을 말해준다. 학문과 예술에서 행복을 얻기 위해 반드시 전문가가 될 필요는 없다. 진정한 즐거움은 그것으로 끼니를 해결할 때보다는 그것으로 교양을 더할 때 얻어진다. 그러나 교양을 갖추는 것은 전문가가 되기보다 어렵다. 사유가 지식보다 어렵다.

진정한 부자는 내면에서 풍요를 얻어낸다. 이 풍요는 사라지지도 감소하지도 않는다. 시간과 노력과 더불어 그 부는 증진된다. 언덕을 구르는 눈 뭉치처럼. 아벨라르와 오컴의 논리학을 읽고 눈을 마음속으로 돌렸을 때 들떴고, 그들의 신앙과 영혼의 이해를 위해 애썼을 때 많이 행복했고, 중세 사원과 성당을 방문했을 때 비길 데 없이 즐거웠다. 이것뿐이다. 누군들 삶에서 이것 이상을 바랄 수 있겠는가. 이 삶을 버려야 했다면 어떤 다른 행복도 구하지 않았다.

조중걸

차례 ——————————————————————————————

서문 · 7

I. 초기 기독교 미술 Early Christian Art

제1장 초기 기독교 미술 Early Christian Art · 20

1. 신플라톤주의 · 22

2. 조각 · 28

II. 로마네스크 Romanesque

제1장 로마네스크 Romanesque · 34

1. 개관 · 36

2. 건축 · 38

3. 아리스토텔레스 · 43

4. 생 세르냉(St. Sernin) · 49

5. 교차 궁륭 · 56

제3장 "고딕"에 들어가기에 앞서 • 66

Ⅲ. 고딕 Gothic

제1장 정의 Definition • 84

1. Opus Modernum • 86

2. 용어 • 96

3. 특징 • 100

4. 고딕 자연주의 • 105

제2장 골격 Skeleton • 112

1. 첨형아치 • 114

2. 늑골형 궁륭 • 127

3. 공중부벽 • 131

4. 복합기둥 • 142

제3장 전개 Transition • 146

1. 개요 • 148

2. 생 드니(St. Denis) • 151

3. 베이 시스템 • 158

4. 단일공간 • 171

5. 수직성 • 179

6. 부유성과 개방성 · **189**

7. 과잉성과 집적성 · **206**

8. 새로운 빛 · **212**

제4장 이념 Ideology · **222**

1. 탐구의 이유 · **224**

2. 형이상학 · **230**

3. 스콜라 철학 · **234**

4. 실재론적 신학 · **245**

5. 세 갈래 길 · **259**

6. 유명론 · **270**

7. 신비주의 · **290**

8. 유명론, 신비주의, 고딕 이념 · **295**

찾아보기 · **302**

Medieval Art;
A metaphysical interpretation

EARLY CHRISTIAN ART

1. 초기 기독교 미술

I

초기 기독교 미술

Early
Christian Art

초기 기독교 미술

1. 신플라톤주의
2. 조각

1
신플라톤주의
Neoplatonism

철학은 유물론적 회의와 관념론적 독단을 양 끝으로 하는 스펙트럼이다. 계몽적 소피스트들은 인식의 유일한 도구로 감각을 든다. 감각만이 물질에 직접 닿는다. 문제는 감각은 상대적이라는 사실이다. 여기에서 회의주의와 불가지론이 싹트게 된다. 쾌락주의epicureanism나 스토아주의는 모두 유물론적 철학이며 동시에 인식의 절대성을 부정하는 철학이다. 철학적 쾌락주의는 사실상 깊은 비관주의를 의미하는 세계관이다. 의미가 없을 때에는 감각적 안락이 올바른 삶의 유일한 지침이 된다.

기독교는 이러한 비관적이고 황폐한 삶을 배경으로 힘을 얻어나간다. 그러나 기독교가 단순한 여러 신앙 중의 하나라는 위치를 벗어나서 세계 종교가 된 것은 기독교에 플라톤 철학이 입혀진 덕분이었다. 당시에 많은 추종자를 거느리고 있던 마니교Manichaeism는 독특한 이분법으로 세계를 설명하면서도 이 세계를 양분하는 선과 악의 기원에 대한 설명은 하지 않고 있었다. 마니교 역시도 세상의 기원에 대해

서는 회의주의자들과 동일한 입장을 취하고 있었다.

기독교의 초기 교부들, 바울(Paul the Apostle, 5~67), 알렉산드리아의 클레멘스(Titus Flavius Clemens, 150~215), 테르툴리아누스(Quintus Septimius Florens Tertullianus, 155~240), 오리게네스(Origen, 185~254) 등은 기독교에 합리적 체계를 부여하려 애쓰며, 당시 지적 세계에서 큰 권위를 떨치고 있었던 그리스 철학과의 양립 가능성에 대해 많은 변론을 한다. 기독교가 제국 내의 여러 신앙과 달랐던 점은 호교론자들이 끊임없이 그들 신앙을 설명하기 위해 플라톤 철학을 이용했다는 점에서다. 이러한 상황에서 플로티노스(Plotinus, 204~270)의 철학은 결정적이었다. 플로티노스는 플라톤 철학에 신앙의 옷을 입힌다. 그리고 힙포의 아우구스티누스(Aurelius Augustinus, 354~430)는 플로티노스의 철학을 기독교 철학으로 바꾼다.

플로티노스의 철학을 독특하게 만드는 것은 그가 세계에 대한 통일적인 설명을 하면서 동시에 개인적 삶의 의미와 목적에 대해서도 말해주는 것이었다. 그는 세계의 원인을 설명하며 세계에 대한 사변적이고 포괄적인 설명을 한다. 동시에 그는 그 안에서의 인간의 위치, 인간의 존재 원인, 인간의 의미와 삶의 목적 등에 대한 설득력 있는 설명을 한다. 결국, 신이 모든 것의 원인이며 인간이 귀의해야 할 대상이다. 그가 쾌락주의와 스토아주의 등을 거부한 것은 그 철학들이 정신과 영혼을 물질로부터 생겨난 것으로 보기 때문이었다. 그러나 플로티노스는 영혼이 육체로부터 독립돼 있을 뿐만 아니라 육체의 원인이라고 생각했다. 인간의 본질은 영혼인 것이었다. 플라톤(Plato,

BC427~BC347)은 영혼이 육체보다 먼저 존재했고, 단지 육체의 죄수일 뿐이며, 여기를 벗어나서 그 근원, 즉 진실한 존재로 되돌아가려고 애쓴다고 말한다. 결국, 그는 진정한 실재는 물질에서 발견되는 것이 아니라 정신 속에서 발견되는 것이라고 생각한다. 플로티노스는 플라톤의 이러한 존재론을 받아들인다.

플로티노스는 파르메니데스(Parmenides, 515~460)와 마찬가지로 불변하는 일자the One를 가정한다. 모든 것을 초월해 있고 불가분하며 변화하지 않는 존재, 무한하며 설명 불가능한 실재가 존재하는바, 그것이 곧 일자이며 '신'이었다. 이 신은 창조하지 않는다. 왜냐하면, 신은 어떤 활동을 하지 않기 때문이다. 신이 활동을 한다는 것은, 활동하지 않는 신과 활동하는 신 사이에는 변화가 있게 되는바, 신이 변화한다는 것을 의미하기 때문이다. 세계는 신에 의해 창조된 것은 아니지만 신으로부터 온 것이다. 세계는 신의 창조 행위로부터가 아니라 신

▼ 플로티노스의 유출설

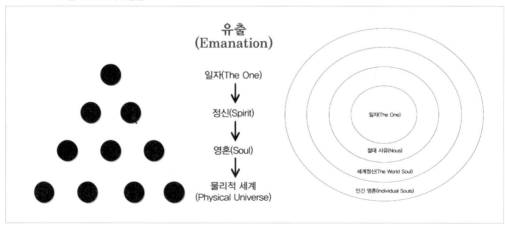

으로부터 유출emanated되었다. 빛이 태양으로부터 유출되듯이 세계는 신으로부터 유출되었다. 플로티노스의 위계적 우주의 근거는 이러한 유출설에 있다. 태양에 가까이 있는 빛이 가장 밝고 태양으로부터 멀어질수록 빛이 희미해지듯이 신으로부터 유출된 세계는 위계적 질서를 이룬다.

신에게서 먼저 유출되는 것은 '누스Nous'이다. 이것은 거의 신과 같은 것이지만 절대성을 지니지는 않았고 그러므로 속성을 가진다. 이 누스는 절대 사유Thought 혹은 우주 원리Universal intelligence이다. 이것은 세계에 내재하는 원리를 의미한다. 원리는 공간적이거나 시간적 한계를 지니지는 않는다. 그러나 사유는 개별자들에 대한 개념을 내포해야 하므로 일자는 아니고 다양성이다.

'세계정신The World Soul'이 누스로부터 유출된다. 세계정신은 누스 혹은 순수원리를 지향하면서 모든 사물의 이데아를 사유하려 애쓰며 동시에 자연의 모든 생명의 원리를 부여하게 된다. 즉 세계정신은 세계의 원리와 자연을 잇는 다리 역할을 한다. 세계정신 아래에 자연계가 놓이게 되고 개별자들의 세상이 펼쳐진다. 인간의 영혼은 이 세계정신에서 유출된다. 다시 말하면 인간의 영혼은 순수 영혼으로서는 세계정신의 일부이다. 그러므로 인간 영혼 역시도 한편으로 누스 혹은 보편원리를 지향하면서 다른 한편으로 육체와 관계를 맺게 된다.

플로티노스 역시도 플라톤과 마찬가지로 영혼이 육체보다 먼저 존재했다고 주장하며 육체 속에 영혼이 '전락'되었다고 말한다. 육체가

소멸하여도 영혼은 살아있으며 그 영혼은 여러 육체를 거쳐 윤회를 한 후에 세계정신 속에 들어가 그것과 하나가 된다고 신비적인 이론을 전개한다.

플로티노스가 생각하는바 일자, 곧 신으로부터 가장 먼 곳에 있는 것은 질료matter이다. 세계정신은 개별자들에 영혼을 심어 놓는바 이것은 개별자들의 규칙적이고 원리에 맞는 운동을 하도록 한다. 여기에서도 위계는 존재한다. 가장 상위에 있는 개별자들은 이러한 원리에 충실하지만 가장 하위의 완전한 질료는 목적 없이 이리저리 부유하며 서로 충돌하고 소멸하는 운동을 한다. 플로티노스의 유출설은 바다에 스미는 빛을 상상하면 쉽게 이해된다. 빛은 바닷속으로 깊이 들어갈수록 점점 희미해져서 마침내는 완전한 어둠만이 남는다. 이 완전한 어둠이 질료의 세계다. 어둠이 빛의 반대이듯이 질료는 정신spirit, 곧 일자the One의 반대이다. 질료에 영혼이 스며있다면 그만큼은 완전한 어둠은 아니다. 그러나 바닷속 깊이 들어갈수록 빛은 약해지다가 완전히 사라지듯이 질료 역시 무와 존재의 경계선에 있다. 그것은 무존재로 화하려 한다.

플로티노스는 그의 유출설을 이용하여 자못 종교적이고 신비적인 구원salvation의 가능성에 대해 말한다. 당시의 많은 신앙들은 신과의 일치가 매우 쉬운 것처럼 말하고 있었고 또 그러한 일치가 정신적이 아닌 교의와 비의에 힘입고 있었지만 플로티노스의 구원은 정신적인 것이었고 또한 힘들고 어려운 과정이었다. 플로티노스의 구원은 도덕적이고 지적인 노력이 선행되어야 했다. 우리의 물질적 세계는 구원

을 구하는 영혼을 방해한다. 결국, 이 세계는 구원에 방해된다. 개인은 엄격하고 올바른 사유와 도덕적 정련에 의해 영혼이 갇혀 있는 개인성을 초월하여 먼저 세계정신과 하나가 되고 결국 일자, 곧 신과 하나가 되어야 한다. 그러나 일자와 하나가 되는 경지는 법열ecstasy의 경지이다. 법열 가운데서 영혼은 신과의 분리를 극복하게 된다. 이 과정은 유출과는 정반대의 과정이다. 결국, 법열은 개별자가 스스로임을 잊게 되는 경지이다.

힙포의 아우구스티누스는 플로티노스에게서 세계의 실재와 신과 구원에 관한 가장 설득력 있는 설명을 발견한다. 플로티노스의 일자를 기독교적 신으로만 바꾸면 이 철학은 기독교를 위한 훌륭한 신학이 된다. 플로티노스의 신플라톤주의는 아우구스티누스를 통해 중세를 지배하게 되며 중세 신학자들의 이론적 배경이 된다. 이 철학은 13세기의 토마스 아퀴나스(Thomas Aquinas, 1225~1274)가 아리스토텔레스(Aristotle, BC384~BC322)의 철학에 입각한 새로운 신학을 전개할 때까지는 거의 절대적인 영향력을 행사한다.

고대 세계는 유물론적 회의론으로부터 관념적인 독단론으로 급격히 선회하게 된다. 신앙은 그러한 도약이 없으면 가능하지 않다. 기독교는 유럽 전체를 물들여간다. 교황청과 주교들은 플로티노스의 철학이 지닌 위계적 요소를 그들 지배권과 영향력의 근거로 삼는다. 신으로부터의 유출은 교황과 사제 계급을 거치면서 하위의 속인들을 낳는 것이었다. 기독교 신학의 이러한 요소는 14세기에 유명론이 대두될 때까지 저항 없이 받아들여지게 된다.

2

조각
Statue

초기 기독교 조각은 기독교적 내용과 그리스 양식의 혼합이다. 기
독교 조각 역시도 보이기 위한 것이기보다는 읽히기 위한 것이었다.
그러므로 거기에 시각적이고 공간적인 요소는 없다. 그리스 양식은 단
지 각 인물의 묘사에 있어서만 채용되었다. 기독교 예술은 제국 말기
의 절망적이고 퇴로에 지친 인물상을 수용할 수 있었다. 새로운 신앙
은 새로운 확신을 알리는 것이기 때문이다.

유명한 〈유니우스 바수스의 석관 조각Sarcophagus of Junius
Bassus〉이나 〈왕위의 그리스도〉 등의 부조는, 초기 교부들이 기독교를
해명하기 위해 그리스 철학을 차용한 만큼 당시의 예술가들이 그들의
이념을 나타내기 위해 그리스 예술을 채용하고 있다는 사실을 보인다.
물론 이 부조들은 어딘가 생동감을 결하고 있다는 점, 이야기를 위해
시각적 요소는 언제라도 희생된다는 점, 연속서술continuos narrative등
이 있다는 점에 있어 그리스 예술과는 많이 다르다. 기원전 5세기 초에

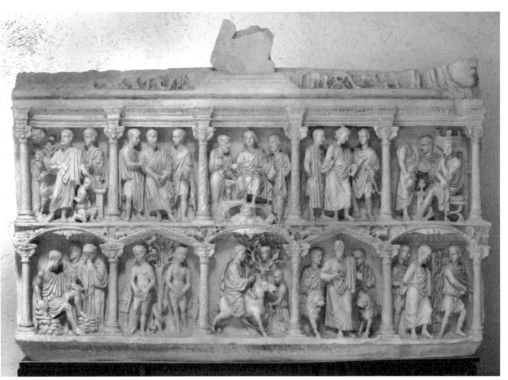

▲ 유니우스 바수스의 석관 조각, 359년

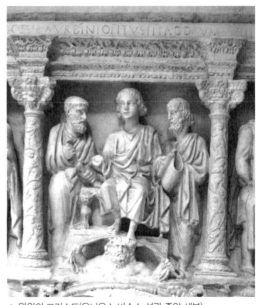

▲ 왕위의 그리스도(유니우스 바수스 석관 중앙 세부)

상아에 조각된 〈대천사 성 미카엘 상〉은 다분히 그리스적이지만 천사상 뒤의 배경에 어떠한 환각적 요소도 없다는 점, 옷의 주름이 어딘가 어색하고 만들어진 느낌이라는 점, 계단에 비해 발이 지나치게 크다는 점 등에 있어 그리스 고전주의의 조화와 완결성을 결하고 있으며 새로운 예술은 인간의 지성과 심미적 요구가 아닌 다른 무엇을 위해 봉사하기 위한 것임을 보인다.

콘스탄티누스 시대에 착공하여 처음 완공된 후 몇 차례의 재건축을 거친 성 베드로 대성당의 외벽은 거칠고 밋밋한 벽돌로 마감되었다. 그러나 내부는 자못 호사스러웠다. 벽은 프레스코화와 모자이크로 장식되었고 내부의 원주는 대리석으로 만들어졌으며, 제단의 천은 금과 은으로 장식되었다. 특히 베드로의 무덤이라고 생각되는 곳에 신랑nave과 익랑transept의 교차점을 두었고 거기에 발다키노(baldacchino, 무덤천개)를 두었다. 발다키노는 전체가 대리석으로 만들어졌고 기둥은 나선형 대리석 원주로 되어 있었다.

외부의 단조로움과 내부의 호사스러움은 플로티노스의 이념을 드러내고 있다. 플로티노스는 영혼이 실재이고 육체는 무의미한 존재라고 규정한다. 세계의 본질은 영혼인 것이었다. 이것은 기독교 신학에 있어서도 마찬가지였다. 육체는 영혼이 잠시 머무는 곳이고 육체가 죽어간다 해도 영혼은 영원히 살아남았다. 교회의 외부는 육체를 의미했고 내부는 영혼을 의미했다. 늙고 소멸될 무의미한 육체에 갇혀 있지만 영혼은 온갖 가능성과 환희를 지닌 유일한 의미였다.

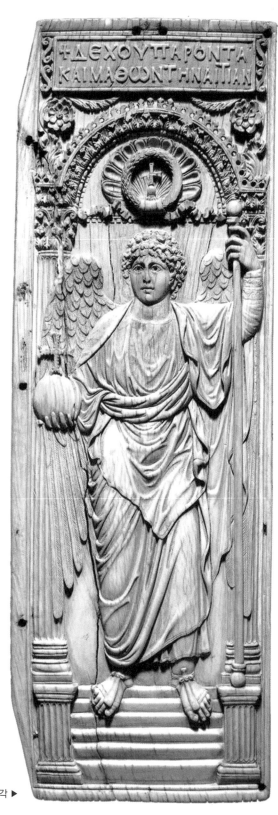

대천사 성 미카엘 상 상아 조각 ▶

ROMANESQUE

1. 로마네스크

II

로마네스크

Romanesque

로마네스크

1. 개관
2. 건축
3. 아리스토텔레스
4. 생 세르냉(St. Sernin)
5. 교차 궁륭

개관
Overview

민족 대이동은 로마제국에 속해 있던 사람들에게는 이민족의 침략이었다. 침략에의 노출과 대내적인 치안 부재는 중앙정권의 부재 시에 언제나 발생하는 비극이다. 이것이 제국의 붕괴에 의해 로마의 신민들에게 오백 년간이나 닥친 운명이었다. 유럽인들은 생존을 보장받기 위해 농노의 운명을 받아들인다. 봉건제도의 기반은 이것이었다.

이러한 불안정이 12세기 초에 이르러 유럽 세계에서는 행정력이 중요한 것으로 떠오른다. 기독교는 로마제국의 행정적 조직을 다시 건설해나간다. 교황청을 정점으로 한 교회 조직은 이를테면 세속적인 중앙권력의 부재에 대한 하나의 대안이었다. 기독교가 지닌 그리스 철학적 합리성은 기독교가 하나의 보편 종교가 될 수 있었던 요인이었다. 교황 우르바누스 2세(Urbanus II, 1042~1099)가 소집한 국제적인 십자군은 교회가 어떠한 세속적 권력보다도 더 큰 권력을 지니고 있다는 것을 말한다.

사회적 안정은 교역을 증가시켰고 시장이 새롭게 생겨나게 되었고 그에 따라 다시 도시가 부흥하기 시작했다. 시장은 생산성을 증가시킨다. 제조업과 상업은 새로운 분업을 의미하게 되었고 중세는 점차로 특유의 성격을 가진 하나의 독특한 세계로 전개된다. 도시는 장인과 상인들에 의한다. 도시는 자원과 노동력의 적절한 배분이라는 결과를 불러오고 결국 전체적인 생산성은 현저히 증대하게 된다. 이제 유럽 사회에서 처음으로 장인과 상인으로 구성된 중산층the middle class, 즉 도시민bourgeois들이 생겨났다.

1050년경부터의 서부 유럽은 상당한 정도의 정치적 안정과 치안의 확보, 도시의 부흥 등에 의해 다분히 '로마적Romanesque'인 성격을 회복하게 된다. 후대의 예술사가들이 1050년경부터 1200년 사이의 건축물에 로마네스크라는 이름을 붙인 것은 이 시대의 건축물들이 주로 원통형 궁륭을 가진 견고하고 무겁고 상대적으로 낮은 건조물이었다는 점에서 '로마적Romanesque'이라고 생각했기 때문이었다. 예술사가들은 이 건축물들이 지닌 이러한 경향들이 고딕의 첨형아치와 상승감과 대비된다는 점을 주목했다. 고딕은 미래를 향하고 있었지만 로마네스크는 퇴보적이라고 그들은 생각했다.

2

건축

Architecture

로마네스크 건조물들은 로마의 건축물과는 현저히 다른 매우 독창적인 건축물들이다. 로마 시대의 바실리카는 연속적이고 밋밋한 벽으로 된 홀을 가지고 있었고, 천장은 평평했고, 지붕은 목조였다. 그러나 로마네스크 성당의 내부는 '구획compartment'으로 나뉘어 있었다. 이 구획은 교회 전체에 규칙적으로 배열되는 이를테면 하나의 모듈module이었다. 이 모듈은 궁륭을 이고 있는 베이bay이고 네 귀퉁이의 기둥으로 지지된다. 외부의 벽은 내부의 모듈을 지지해줄 부벽buttress를 지닌다.

로마네스크 건조물이 혁신적이었던 이유는 이 건물이 모듈의 집합과 부벽만으로 골조를 구성한다는 것이다. 골조skeleton만으로 서 있을 수 있는 건물이라는 개념은 그리스 시대 이후 소멸되어 왔다. 그리스인들은 석재와 목재만으로 그들의 신전을 건축했다. 이 경우 건조물 자체가 하나의 골조이다. 그리스 신전이 지닌 간결함과 단정함과 수학

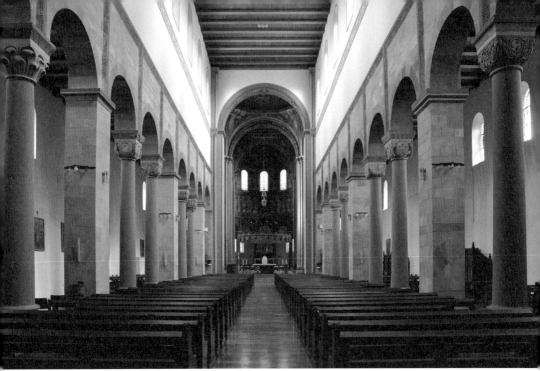

▲ 힐데스하임의 성 고데하르트 성당. 로마네스크 초기의 평평한 목조 지붕을 볼 수 있다

적 아름다움은 그들 건조물의 이러한 골조적인 특징에도 기인한다. 로마인들은 거푸집과 시멘트를 사용하여 벽체를 골조의 일부로 만들었다. 로마인들은 내부 공간을 확보하려 했고 이 경우 건물의 안과 밖은 분리되어야 했다. 그러므로 그리스적인 원주의 중요성은 상대적으로 떨어진다. 원주 사이가 열린 공간이 아니라 벽이 되어야 했고 이 벽이 건물의 수직하중과 측방하중을 지탱하게 되었다.

중세인들은 시멘트를 사용할 줄 몰랐다. 시멘트는 잊힌 것이다. 이러한 상실이 새로운 가능성을 향해 나아갔다. 로마네스크 시대의 사람들은 그들 성당의 천개를 석재로 만들기를 원했다. 목조 지붕은 화재에 취약하여 이민족들의 침입 때마다 모두 불타버렸다. 그들은 화재

를 견딜 수 있는 건물을 짓고자 했다. 그러나 석조 지붕은 몇 개의 난제를 제시한다. 우선 건물을 가로지르는 들보의 문제였다. 석재 자체의 무게 때문에 건축의 넓이가 좁아진다. 그들은 이 문제를 반 원통형 궁륭barrel vault이나 교차 궁륭groin vault을 사용하여 해결했다. 이러한 궁륭은 이미 로마 시대부터 사용되어 온 것이고, 그때까지도 남아있던 로마 시대의 건조물에서 이것을 배울 수 있었다. 두 번째의 더욱 큰 문제는, 이 아치들은 심각한 측방하중을 가한다는 것이었다. 궁륭을 구성하는 아치는 천개의 무게를 한편으로 수직으로, 다른 한편으로 건물 바깥쪽으로 향하는 측방으로 분산시킨다. 그들은 이 측방하중을 측랑과 측랑을 지탱해주는 부벽buttress으로 감당했다.

이때 하나의 구획 지어진 궁륭이 기본 모듈이 된다. 대체로의 로마네스크 건조물에서는 이 구획이 중요한 지침이다. 주로 측랑 쪽에 하나의 구획이 기본 단위가 되었고, 신랑nave의 넓이는 두 개의 구획으로 구성되고, 신랑과 익랑transept의 교차점 — 주로 성자의 유골이 묻

▼ 반 원통형 궁륭(barrel vault)

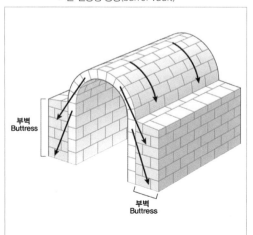

▼ 교차 궁륭(groin vault)

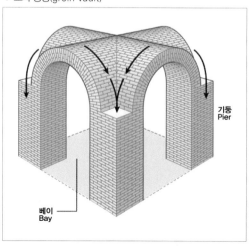

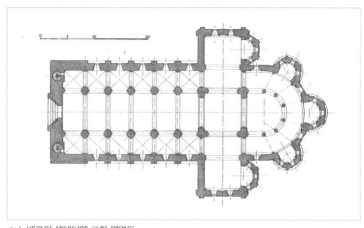

▲ 느베르의 셍테티엔 교회 평면도

▼ 느베르의 셍테티엔 교회, 초기 로마네스크의 반 원통형 궁륭으로 지어졌다

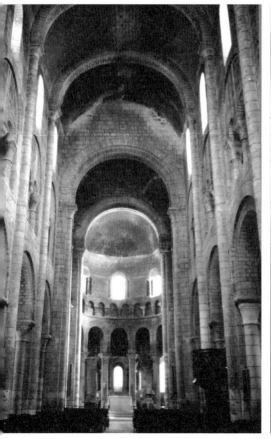

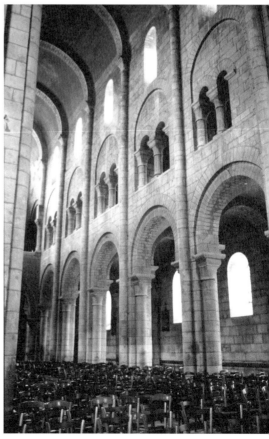

힌 곳 — 은 네 개의 구획으로 구성된다. 이 구획들의 집합과 부벽만으로 로마네스크 성당은 서 있을 수 있다. 즉 이 성당은 충분한 내부 공간을 지녔지만 골조만으로 지탱될 수 있는 최초의 건조물인 것이다.

이러한 건물이 지닌 이점은 한둘이 아니다. 우선 궁륭으로 천개를 구성함에 의해 건물의 높이가 한결 높아지게 된다. 다음으로는 평평한 천장보다 훨씬 충분한 너비의 신랑을 확보할 수 있게 된다. 세 번째로는 벽체가 골조의 필수적인 부분이 아니기 때문에 어느 정도의 채광을 확보할 수 있다. 마지막으로는 다채로움과 질서의 미적 요소이다. 구획은 하나의 베이로서 네 개의 기둥에 의해 단일한 공간을 구성한다. 이 단일한 공간들이 전후좌우로 중첩됨에 의해 분절과 다채로움이 동시에 존재하게 된다. 사실상 골조만으로 서 있을 수 있는 건조물이 주는 미적 즐거움은 디자인의 간결한 논리이다. 골조들의 요소들은 서로 관계 지어지며 하나의 세계를 창조하는 것이다. 이 디자인이 커다란 건물을 지탱하는 구성적 요소들을 한 데 묶으며 공간을 얻어내게 된다. 이러한 골조에 벽과 창문, 원통형 앱스, 건물에 부속된 예배실, 탑 등이 더해져서 로마네스크 성당을 구성하게 된다.

3

아리스토델레스

Aristotle

플라톤은 실재론적 관념론을 제시한다. 그의 관념들은 천상에 투명하게 얼어붙어 있다. 이러한 이념 하에서는 재현적representational 예술은 소멸한다. 재현은 감각적 모방이고 감각은 세속적 대상들을 향한다. 그러나 플라톤이 제시하는 세계는 이 모든 것을 넘어서서 천상에 존재하는 기하학적 세계이다. 초기 교부들이 말하는 하나님의 세계는 이와 같은 것이었다. 육체와 물질과 거기에 대응하는 감각은 저주받은 영혼의 감옥이었다. 지상적 삶은 무의미했다. 유의미하게 존재하는 것은 천상적인 삶이었다.

아리스토텔레스는 이러한 극단적 실재론을 거부한다. 그는 이 지상적 삶에도 의미가 있다고 생각했다. 관념이 실재하는 것이긴 해도 그것은 개별자 가운데 실재하는 것이고 개별자와 개별자 안에 존재한다고 생각함에 의해 지상적이고 세속적인 것에도 관심을 기울이기를 촉구한다. 물론 그에게 있어서도 개별자가 의미 있는 것은 그것이 개

별자이기 때문이 아니라 거기에 개별자를 일관해서 묶어주는, 또 그것을 향해 개별자가 다가가도록 애써야 마땅한 공통된 관념, 곧 형상form이 존재하기 때문이었다.

　　로마네스크 시대는 형이상학적으로는 아리스토텔레스의 시대였다. 아라비아인들에 의해 아리스토텔레스의 철학이 보관된다. 아라비아 철학자 아비센나(Avicenna, 980~1037)는 유럽에 아리스토텔레스를 소개한다. 아리스토텔레스는 서부 유럽에서는 완전히 잊혀 있었다. 최초의 교부들과 아우구스티누스 등의 신학자들은 모두 플라톤주의자였다. 그러나 플라톤 철학은 더 이상 변화해가고 있는 세계상에 대응할 수 없었다. 치안과 국방의 확보와 시장의 형성, 간척에 의한 농지의 확장, 시장으로부터 유입되는 새롭고 효율적인 농기구의 사용 등은 장원을 더 이상 자체 충족적이고 폐쇄적인 사회로 내버려두지 않았다. 물질적 풍요는 유물론적이고 세속적인 세계관을 환기한다. 유물론적 분위기가 세계를 지배해 나가기 시작하면 플라톤의 얼음은 균열을 일으키고 개별자에 대한 관심이 증폭된다. 이제 우리의 영혼뿐만 아니라 우리의 감각이 자신의 권리를 주장한다.

　　초기 기독교 시대의 바실리카는 밋밋한 천장과 내벽, 그리고 거친 바깥벽으로 특징지어진다. 그 건조물의 유일한 화려함은 유리 테세라tessera에 의한 모자이크였다. 모자이크는 사물의 재현적 요소를 제한한다. 유리 테세라가 지닌 비표현적이고 애매한 엄격성은 육체에 갇힌

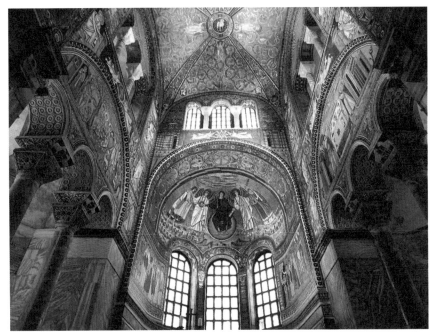

▲ 산 비탈레 성당 내부 모자이크

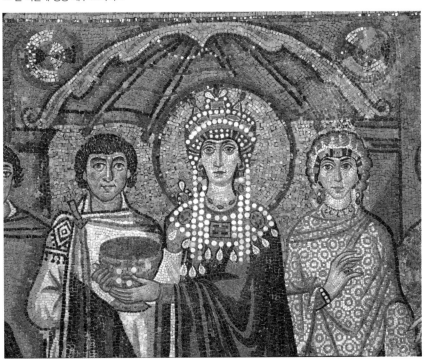

▲ 위 사진의 우측 아래 모자이크 확대, 포도주 잔을 든 테오도라 황후의 모습

영혼의 세계를 의미했다.

여기에 비해 로마네스크 성당들은 다채롭고 표현적이다. 구획의 기둥들은 더욱 굵고 강대하고, 아치들은 규모가 커지고 높아졌으며, 궁륭은 상대적으로 높은 공간을 확보하며 규칙성을 가지고 동쪽 끝의 앱스apse에 이른다. 성당 바깥벽, 기둥, 팀파눔tympanum, 아키볼트 archivolts 등에는 부조가 새겨지게 된다. 로마네스크 성당들은 바실리카에 비해 상대적인 생동감을 가진다. 그리스인들의 신전이 지녔던 자체 충족적인 골조의 개념은 확실히 질서와 규칙성이 지니는 아름다움을 고양시킨다. 로마네스크 성당 역시 그리스 신전의 이념에 내부 공간의 확보라는 새로운 실천적 요구를 덧붙인 것이다.

베이가 하나의 모듈로서 기능하며 전체 건물을 형성해 나갈 때 이 개별적 모듈은 의심의 여지없이 아리스토텔레스의 개별자의 이념을 상징하고 있다. 이 아리스토텔레스는 당시의 신학자들에 의해 자주 소개되는바, 신앙의 옷을 입은 아리스토텔레스였다. 아리스토텔레스의 '부동의 동자Primum Mobile Immotum'가 곧 그들의 새로운 신이었다. 토마스 아퀴나스는 나중에 이러한 새로운 신학을 《신학대전》이라는 제목으로 집대성하게 된다. 이 개별적인 모듈들은 하나의 개별자에 내재된 형상을 나타내는 것이었고 이 모듈들이 두 개 혹은 네 개가 모여 좀 더 큰 공간을 구성해 나가게 된다. 이때 좀 더 큰 공간은 좀 더 상승된 관념, 즉 위계상의 상위 개념을 표현하는 것이 된다. 서쪽의 배랑narthex을 통해서 들어온 신자와 순례자들은 이 구획들의 단위가 차례로 중첩

되어 밝게 빛나는 앱스로 향하고 있다는 느낌을 받는다. 이 앱스가 이를테면 지상에서 지향해야 할 형상의 궁극적인 세계인 것이었다.

로마네스크 성당의 또 다른 형이상학적 특징은 분리된 공간들이 위계적 가치를 구현하고 있다는 사실이다. 로마네스크의 건축물이 초기 바실리카나 나중에 오게 될 고딕과 다른 점은 공간의 분리에 있다. 하나의 모듈을 구성하는 네 개의 기둥들은 그 위에 단위 궁륭과 함께 어느 정도 독립된 공간인 듯한 느낌을 준다. 또한 지하묘소crypt 역시 측랑aisle에서 들어가게 되고, 앱스의 제단은 지하묘소 위에 있게 됨에 의해 위치가 높아지게 되고 계단을 따라 올라가게 된다. 거기에 더해 트리뷴 갤러리tribune gallery역시 배랑에서 계단을 통해 올라가게 되는 또 하나의 공간을 구성한다.

그리스 철학의 특징은 존재의 위계성이다. 추상적인 관념이 실재한다는 것을 가정하는 순간 금화가 제시되며 거기에 준해 하위 단위들이 차례로 도열한다. 아리스토텔레스는 개별자들의 추상관념이 상위의 관념을 구성한다고 말한다. 로마네스크 성당은 바실리카에 비해 한결 진행된 다채로움을 지닌다. 그러나 이 다채로움은 개별자들이 형상을 지향하는 바의 다채로움이다. 로마네스크 성당의 공간들이 상대적으로 격리된 채로 다양하게 존재하는 것은 나중에 오게 될 고딕 성당의 공간이 현저하게 단일한 것과 대비된다. 고딕 성당이 위계질서가 무의미하다는 사실은 고딕 성당이 보여주는 그러한 단일 공간성에서

도 드러난다. 그러나 로마네스크 성당은 공간을 분리함에 의해 개별자
들을 그들의 형상에 제한시키는 한편, 공간에 차별성을 부여함에 의해
존재에 위계상을 부여한다.

생 세르냉

St. Sernin

로마네스크 성당이 지향하는 바가 가장 선명하게 드러나는 예가 생 세르냉 성당이다. 프랑스 툴루즈는 스페인의 성지 산티아고 데 콤 포스텔라Santiago de Compostela로 향하는 길에 위치해 있다. 여기에 순 례자를 위한 성당이 지어지게 된다.

이 성당은 완벽한 규칙성과 기하학적 정교함을 지닌다. 측랑의 하 나의 베이bay가 이를테면 하나의 모듈이다. 이때 신랑의 베이에는 두 개의 모듈이 들어가게 되고 신랑과 익랑의 교차랑crossing에는 네 개의 모듈이 들어가게 된다. 이러한 디자인이 성당 전체를 통해 일관된다. 각각의 베이로부터 치솟는 반원의 기둥은 궁륭의 아치를 받치고 있는 홍예석springer에 이르고, 신랑의 하나의 구획은 두 개의 모듈이 들어 간 직사각형의 모양으로, 전체 성당에 기하학적 규칙성을 부여한다.

생 세르냉 성당의 이러한 신랑 아케이드는 11세기 초에 지어진 성 미카엘 교회의 신랑 벽과는 현저히 다르다. 성 미카엘 교회의 신랑 벽

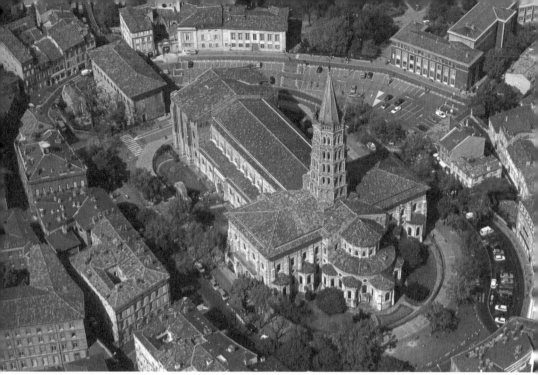

▲ 생 세르냉 성당

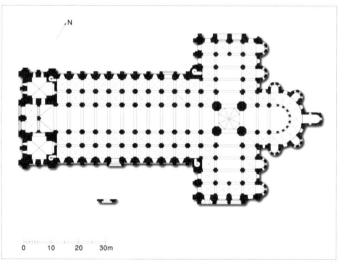

▲ 생 세르냉 성당 평면도

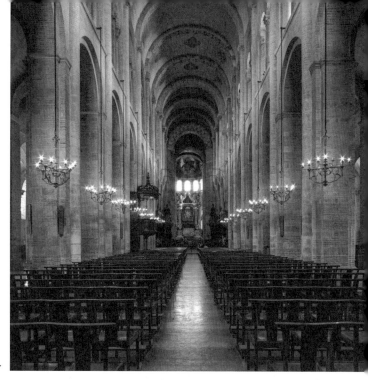

생 세르냉 성당 신랑 ▶

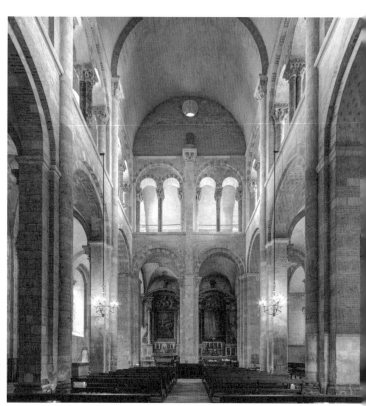

▶
생 세르냉 성당 북쪽 익랑,
두 개의 모듈이 들어간 모습을
볼 수 있다.

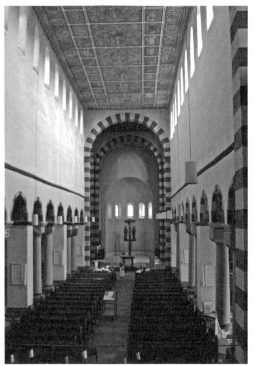
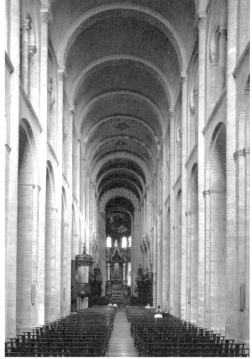

▲ 성 미카엘 성당　　　　　　　　　　▲ 생 세르냉 성당

은 낮은 신랑 아케이드와 지붕 밑의 클리어스토리clerestory 사이의 밋
밋하고 평평한 하나의 차단막일 뿐이다. 이 건물은 수평의 천정과 평
평한 벽으로 둘러싸인 홀과 같은 내부 공간을 가지게 된다. 수평의 천
정은 벽이 수직하중을 감당하게 된다. 측방 하중이 발생하지 않기 때
문이다.

　생 세르냉 성당은 상대적으로 높은 신랑 아케이드와 그 위에 역시
아치로 이루어진 트리뷴 갤러리를 가진다. 이러한 디자인의 결과는 다
채로운 내부 공간과 개방감, 기하학적 규칙성과 건물 골조의 상호 의
존성이 주는 합리성 등의 요소이다. 동일하고 수직적인 공간이 연속적

으로 늘어서서 건물 전체를 일관해서 흐른다는 느낌을 준다.

생 세르냉 성당은 로마네스크 성당의 한 전형을 보여준다. 로마네스크 성당은 최초의 유럽 전체의 양식이다. 수도사 라울 글라베르(Rodulfus Glaber, 985~1047)는 "세계가 성당의 흰옷을 입었다."고 말한다. 그러나 로마네스크 양식은 지역마다 수많은 변주곡을 낳는다. 거기에 더해 이 양식은 시간적인 변주곡도 낳는다. 각 지역의 성당은 상당한 정도로 서로 다르고 동일한 성당의 경우에도 시간이 지남에 따라 계속 개축된다. 그러나 이 수많은 변화 가운데에서도 로마네스크 양식을 일관해서 흐르는 것은 생 세르냉 성당에서 보이는 모듈 양식이다. 로마네스크 시대는 건물 전체가 하나의 트인 단일 공간이 되어야 한다고는 생각하지 않았다. 그들은 각각의 모듈이 하나의 기본적인 단위로서 서로 이웃하여 전체 건물을 구성해야 한다고 생각했다. 신랑 바깥쪽의 부벽도 벽을 받친다고 하기보다는 사실은 신랑의 원주를 받치는 것이었다. 하나의 모듈은 그 측방의 모듈에 이어지고 그 측방은 다시 부벽에 의해 측방 압력을 감당했다.

로마네스크 시대에는 순례가 성행했다. 제국의 몰락 이후로 잠자고 있던 도시는 치안의 확보와 교역의 증가에 따라 다시 깨어나고 있었고, 순례의 길에 위치한 교회는 수많은 순례자를 수용해야 했다. 제1측랑에 덧붙여진 제2측랑, 익랑과 앱스의 바깥쪽으로 덧붙여진 개인 예배실, 신랑 아케이드 위의 트리뷴 갤러리 등은 수많은 회중을 수용

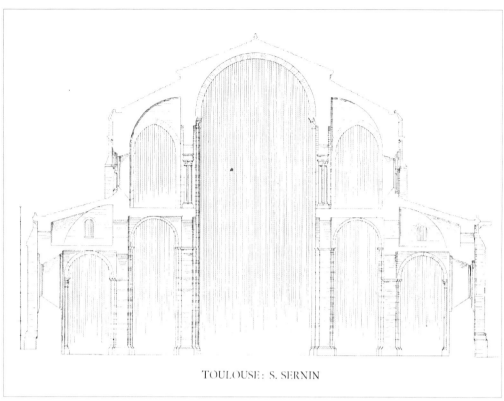

TOULOUSE: S. SERNIN

▲ 생 세르냉 성당 입면도

하는 데 도움이 되었다.

　　로마네스크 성당의 석조로 만들어진 반원통형 궁륭은 매우 커다란 측방하중을 신랑 원주에 가한다. 당시의 건축가들은 이 문제를 측랑 위의 사분원형 아치를 통해 부벽에 전달했다. 생 세르냉의 경우에는 제2측랑까지도 설치함에 의해 신랑 높이를 좀 더 상승시킬 수 있었다. 제1측랑의 기둥에 전달되는 신랑 궁륭의 측방 하중은 다시 제2측랑의 부벽에까지도 전달됨에 의해 신랑 궁륭의 측방 하중은 완전히 흡수될 수 있었다. 그러나 이러한 해결책은 하나의 약점을 안고 있었다. 채광이 문제였다. 석조의 반원통형 궁륭의 측방하중은 매우 컸기 때문

에 클리어스토리를 만들기가 매우 어려웠고, 궁륭 자체에 창문을 낸다는 것도 생각하기 어려웠다. 로마네스크 성당의 다양성은 채광의 문제를 해결하기 위한 데에서 나왔다.

5
교차 궁륭
Groin vault

교차 궁륭은 이미 로마제국시대에 발명되었다. 문제는 로마인들은 시멘트를 사용했고, 거푸집을 만들어 궁륭의 형태를 만든 다음 내외벽 마감을 했다는 사실이다. 로마네스크 건축 개념은 석조였다. 로마제국의 시멘트와 관련된 기술은 대중에게 모두 잊혀졌다. 거푸집과 시멘트를 이용하면 궁륭 전체가 단일한 하나의 구조물이 될 수 있었다. 그러나 석조를 사용해서 아치를 만들 경우 역학적 균형에 의해서만 궁륭이 지탱될 수 있었고 이 경우 궁륭은 도저히 넓어질 수 없었다.

모르타르가 발견되어 아치의 석재를 잘 접착시킬 수 있게 되었을 때 이제 창문을 낸 교차 궁륭이 가능하게 된다. 독일의 슈파이어 대성당Speyer Cathedral은 1082년부터 1106년에 걸쳐 원래의 목조 궁륭이 석조의 교차 궁륭으로 개축된다. 신랑을 덮는 거대한 교차 궁륭은 당시의 가장 대담하고 성공적인 건축적 업적이었다. 신랑의 너비는 14m에 가깝고 궁륭의 가장 높은 곳은 32m가 넘는다.

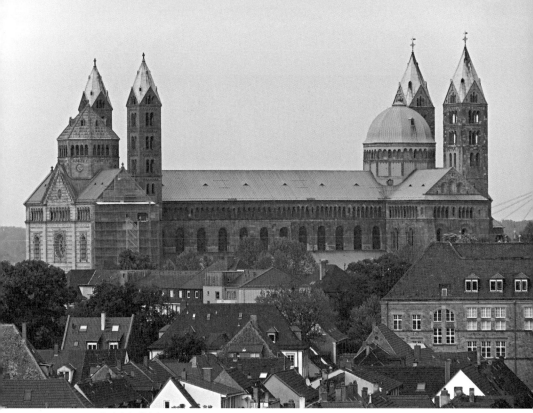

▲ 슈파이어 대성당

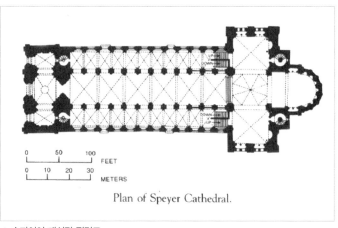

Plan of Speyer Cathedral.

▲ 슈파이어 대성당 평면도

▲ 목조 궁륭의 모습(1030년경)

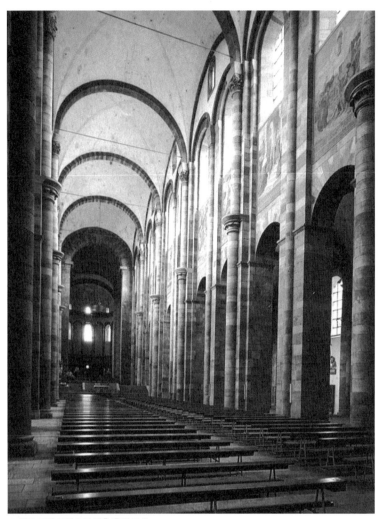
▲ 석조 교차 궁륭으로 개축 후의 모습

제3장
"고딕"에 들어가기에 앞서

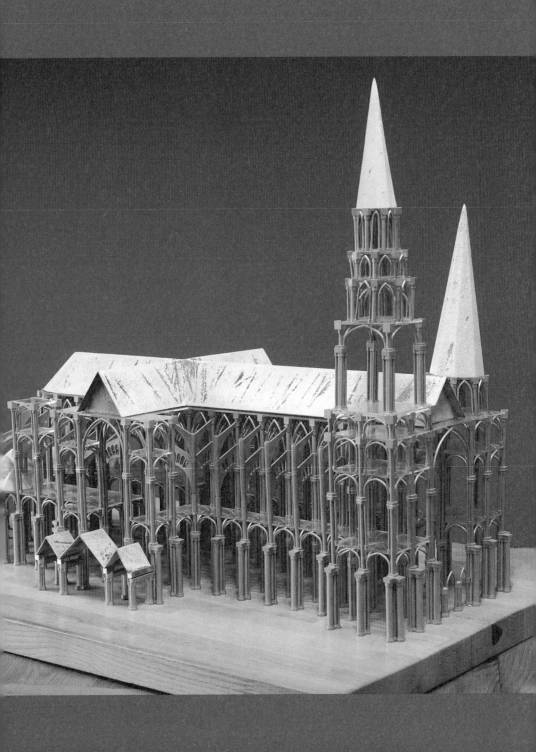

이 챕터는《중세예술》편의 핵심이라 볼 수 있는 제3장 "고딕"에 들어가기에 앞서 독자의 이해를 돕기 위해 구성된 것으로 저자가 제작하여 소장하고 있는 고딕 조형물을 촬영한 사진을 실었습니다. 샤르트르 성당Chartres Cathedral을 모델로 한 이 조형물을 통해 오직 골조만으로 가늘고 길고 가뜬하게 서는 고딕 성당의 구조를 자세히 살펴볼 수 있습니다.

| 저자의 말 |

이 고딕 골조skeleton 조형물은 필자의 요청으로 금속공예가 정연호 씨가 제작했다. 주형으로 뜬 4,571개의 부품이 사용되었고 4개월의 작업시간을 들였다. 조립식으로 되어있어 해체 후 다시 조립하며 고딕성당의 건축과정과 전체의 구조적 요소를 개관할 수 있도록 만들어졌다. 교재로 더 없이 유용했다.

정연호 씨는 말한다. "제작이 내게 준 가장 큰 의미는 과거의 위대했던 건축가의 창조성과 노고에 대한 공감이었다." 그는 내가 만나본 최고의 예술가 중 한 명이다. 능란한 솜씨에 있어서는 물론이고 상상력 넘치는 창조적 역량에 있어서도 그러하다. 현재 금속공예가로서의 본인의 여러 작품에 몰두해있다. 그에게 감사한다. 이 작품이 없었더라면 나의 학생들이 좀 더 많은 고초 후에야 고딕 건조물의 구조를 이해할 수 있었을 것이다.

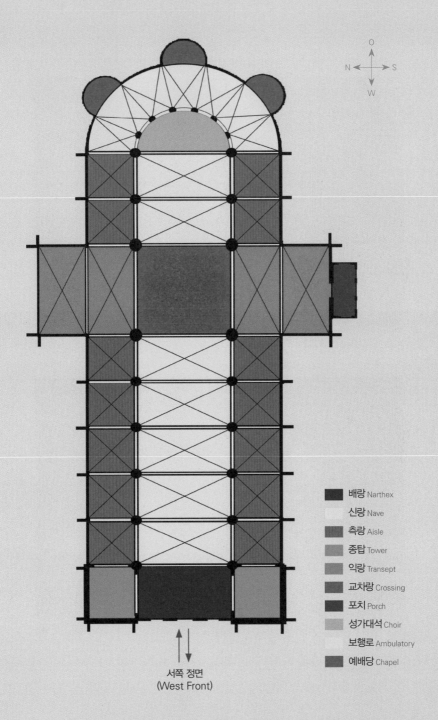

배랑 Narthex
신랑 Nave
측랑 Aisle
종탑 Tower
익랑 Transept
교차랑 Crossing
포치 Porch
성가대석 Choir
보행로 Ambulatory
예배당 Chapel

서쪽 정면
(West Front)

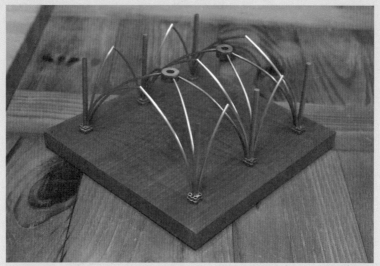

▲ 두 개의 베이가 연속하여 이어진 모습

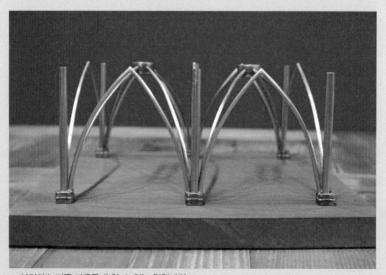

▲ 아치의 높이를 자유롭게 할 수 있는 첨형아치

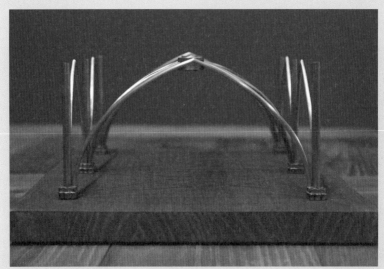

▲ 첨형아치는 궁륭의 아치들의 높이를 균등하게 만들 수 있다.

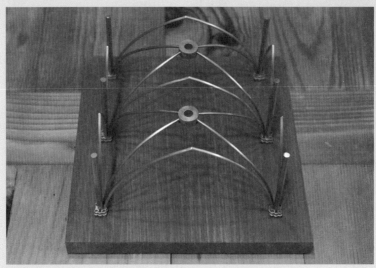

▲ 첨형아치는 신랑의 폭을 넓게 하면서도 높이를 높게 만들 수 있는 이점이 있다.

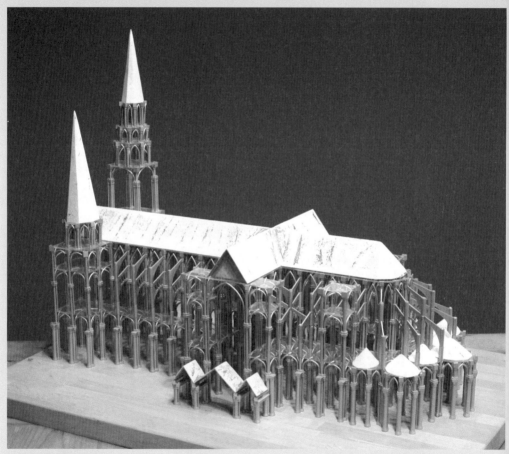

▲ 전체 모습

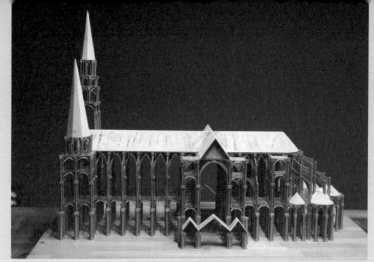

▲ 남쪽 정면

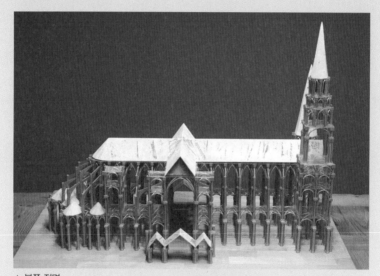

▲ 북쪽 정면

▼ 위에서 내려다 본 모습

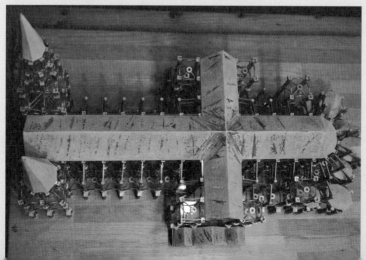

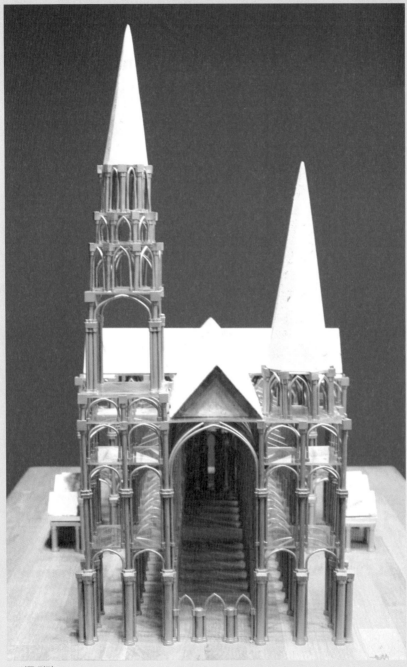

▲ 서쪽 정면

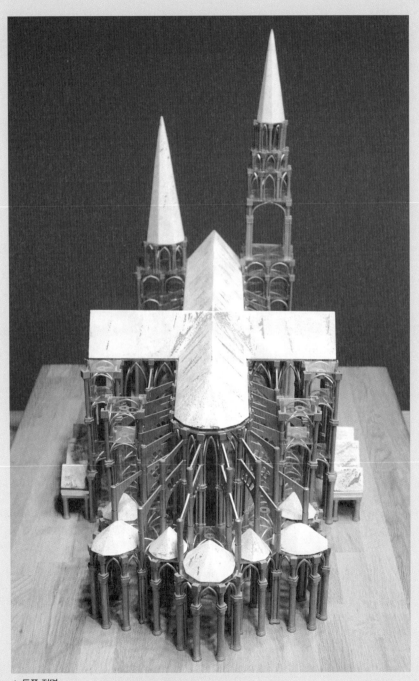

▲ 동쪽 정면

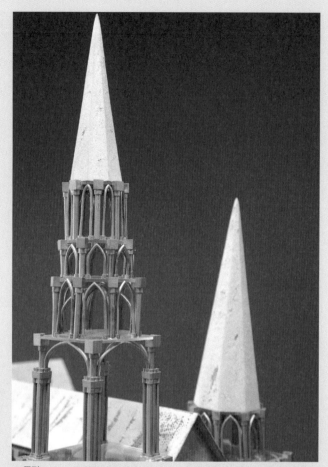

▲ 종탑

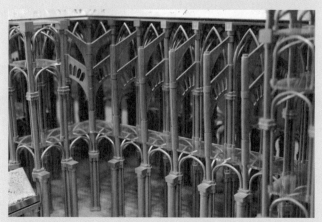

▲ 플라잉버트리스

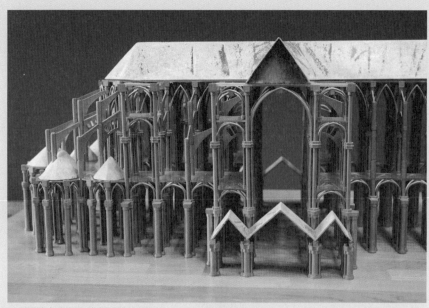

▲ 북쪽에서 바라 본 익랑과 앱스 부분

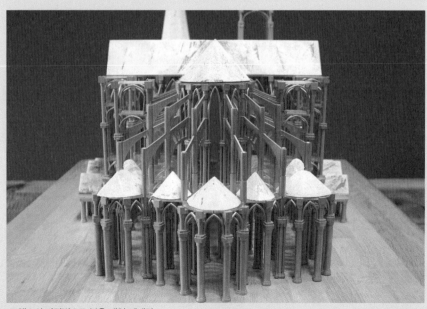

▲ 앱스의 바깥벽으로 붙은 개인 예배당

고딕 조형물

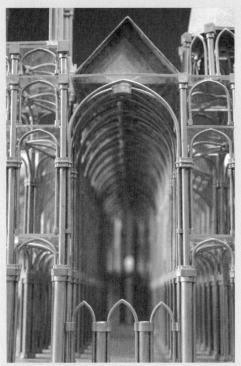

▲ 서쪽 정면 입구

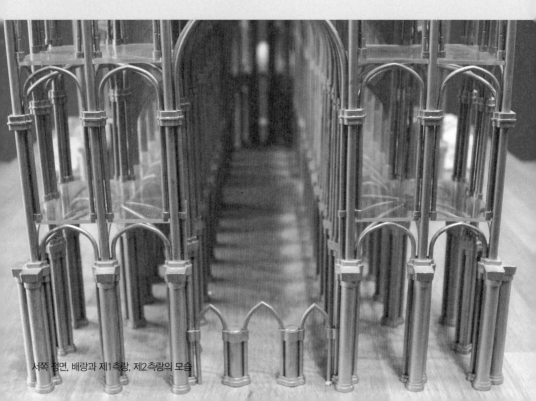

서쪽 정면, 배랑과 제1측랑, 제2측랑의 모습

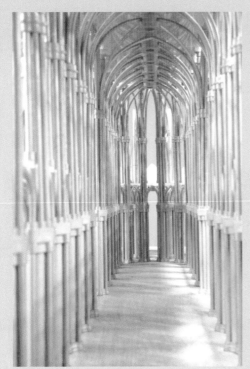

▲ 서쪽 정면 입구에서 바라본 앱스

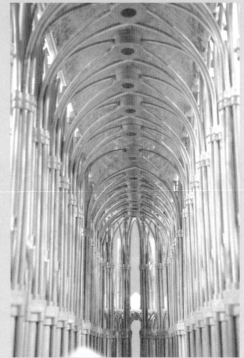

▲ 신랑 궁륭

▲ 신랑 아케이드

▲ 아치가 기단에 떨어지는 모습

▲ 교차랑의 복합기둥

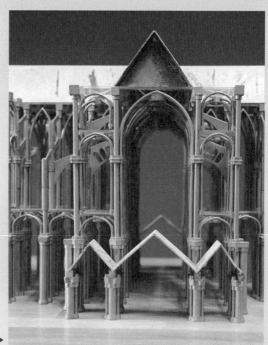

북쪽 익랑 입구 ▶

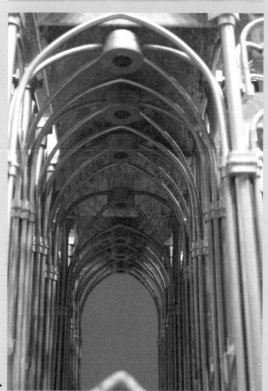

익랑 궁륭 ▶

75

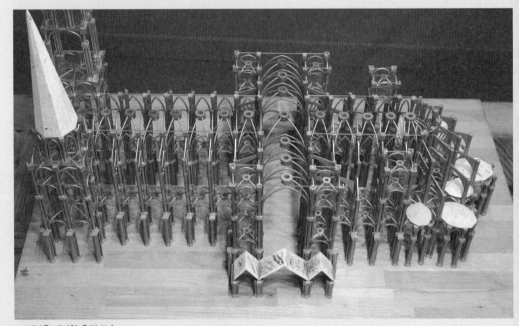

▲ 지붕을 제거한 측면 모습

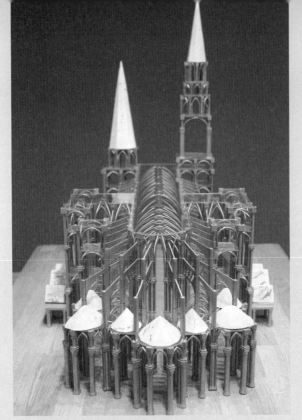

▲ 지붕을 제거한 정면 모습

▼ 지붕을 제거한 신랑 궁륭

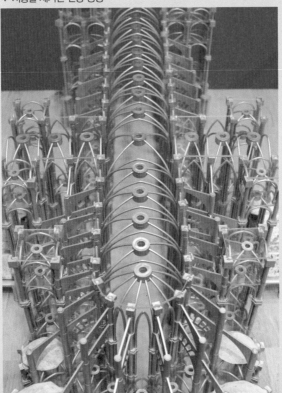

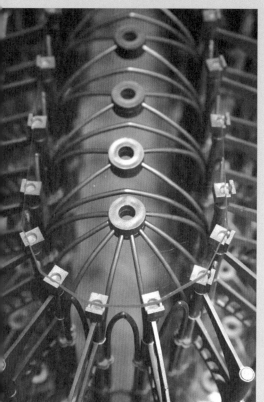

▲ 지붕을 제거한 앱스 아치

▲ 지붕을 제거한 앱스 아치

▲ 지붕을 제거한 앱스 아치

▲ 지붕을 제거한 교차랑

▲ 지붕을 제거한 남쪽 익랑

▲ 지붕을 제거한 북쪽 익랑

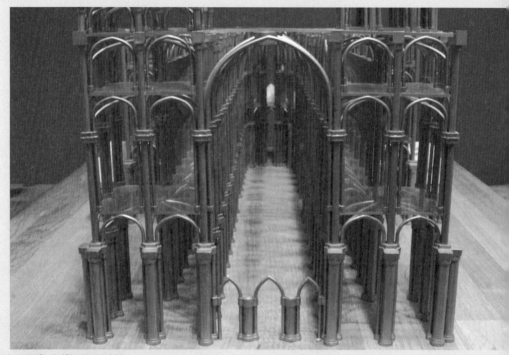

▲ 지붕을 제거한 서쪽 정면 입구

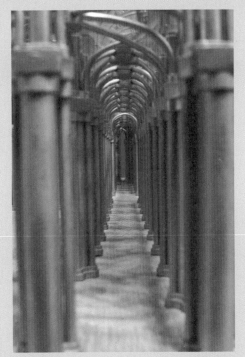

▲ 제1측랑

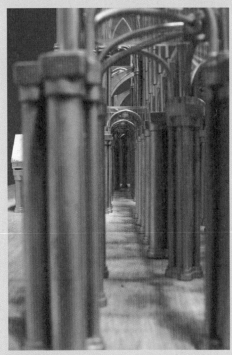

▲ 제2측랑

▲ 측랑의 정방형 베이

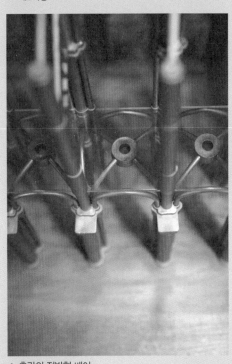

▲ 측랑의 정방형 베이

GOTHIC

1. 정의
2. 골격
3. 전개
4. 이념

III

고덕

Definition

PART 1

정의

1. Opus Modernum
2. 용어
3. 특징
4. 고딕 자연주의

1

Opus Modernum

고전주의가 아닌 한 어떤 양식이라도 긍정적인 명칭을 얻지는 못한다. 전형적인 고전주의자들은 인간 지성의 내면적 추상관념에 대응하는 실재가 사물 속에도 실재한다고 믿는다. 이때 내면적 추상관념은 기하학을 향하고 또한 그 추상관념의 연합에 의해 인과율(중세의 용어로는 second efficacy 혹은 relation)이 얻어진다. 고전주의하에서 세계가 "얼어붙게" 되는 것은 인간 지성의 특징인 기하학 자체가 정적인 것이며 그 기하학에 세계가 준하게 되기 때문이다. 고전주의자들은 물론 스스로의 실재론적이거나 합리론적 이념에 입각한 세계를 올바른 세계로 본다. 고전주의자들은 동시에 플라톤주의자이다.

긴 역사에서 고전주의 기간이 오히려 상대적으로 짧았다는 사실을 고려하면 고전적 이념의 이러한 끈질긴 지배는 우리 자신의 편견과 또 우리의 스스로에 대한 규정에 있어 무엇인가 이상한 것이 있다는 사실을 확인하게 된다. 그리스 고전주의는 BC450에서 BC300 사이의 150여년에 지나지 않았고 르네상스 고전주의 역시 AD1400에서

AD1500 사이의 백 년에 지나지 않는다. 그럼에도 불구하고 고전적 사고방식은 고대, 중세, 근대에 이르기까지 언제나 주도적인 세계관이었다.

이것은 아마도 한편으로 기하학적인 사유양식, 즉 플라톤주의가 인간 내면에 자리 잡은 지적 이상주의에 부응하는 한편, 사회적으로는 기득권 계급이 자신들의 입지를 불변하고 확고한 것으로 만들기 위해 세계에 기하학을 도입하기 때문이다. 고전주의는 먼저 인본주의를, 다음으로 인간들 사이의 지적 차별성 그리고 거기에 준하는 사회적 차별성을 불러들인다. 인간 지성은 개념의 우선권 그리고 거기로부터의 세계의 유출을 주장하는바 이것 자체가 모든 위계질서의 형이상학적 이념이다.

감각은 변전하고 지성은 확고하다. 만약 삶이 비고전적이라면 기존의 지배계급은 언제라도 변전에 운명을 맡겨야 한다. 그들은 이것을 받아들일 수 없다. 역사는 민중의 것이었던 적이 없다. 그것은 힘과 부를 가진 사람들의 것이었다. 힘과 부는 지성에 의해 정당화된다. 정의는 때때로 힘의 문제이지만 그들은 이 사실을 부정한다. 그들은 정의롭기 때문에 힘을 가지게 되었다고 말한다. 변전하는 힘은 부정할 수 없지만 변전하는 정의는 부정할 수 있기 때문이다. 비고전적 예술은 긍정적 명칭을 얻지 못한다.

고전주의자들은 감각적 다채로움과 변화 — 헤라클레이토스적 의미에서의 — 를 부정한다. 세계는 기하학적으로 도열해야 한다. 모든 변화와 다채로움 속에서도 무변화의 일자the One가 있어야 한다. 이

일자가 곧 보편자universal이다. 보편자 자체에는 어떤 문제도 없다. 그것은 거기에 실재론적 신념만 부여되지 않는다면 때때로 유용하다. 담화와 학문은 보편자를 포함한다. 개념을 매개로 지성이 작동한다. 문제는 그것의 실재성이다.

어떤 경험론자라도 경험의 집약으로서의 개념concept을 받아들인다. 프레게(Gottlob Frege, 1848~1925)는 기술문을 사물과 개념의 결합으로 본다. 이때 개념은 경험의 대상으로서의 개념이다. 그러나 개념 자체가 설명될 수는 없다. 그렇다면 개념이 실재하는 것이 된다. 비트겐슈타인(Ludwig Wittgenstein, 1889~1951)은 심지어 범주category 역시도 말해질 수 없는 것what cannot be said으로 본다. 그것은 형식개념formal concept으로서 단지 사유와 논리 속에 반영될mirrored 뿐이다. 이때 고전주의는 가장 강력한 반발에 처한다.

고딕예술은 예술사상 처음으로 경험론적 철학이 전면적으로 반영된 양식이다. 고딕 건조물Gothic architecture은 그리스나 르네상스기의 건조물과는 확연히 다르다. 그 양식은 비례와 균형 등을 강조하는 고전적 양식과는 현저히 다르다. 고딕은 기하학적이지 않다. 거기에 완벽한 도형은 없다. 있다면 우연히 있을 뿐이다. 고딕 이념의 담당자들에게 완벽한 도형의 추구라는 관념은 없었다. 그것은 영감inspiration에 의해 지어진 것이지 기획에 의해 지어진 것이 아니다.

고딕은 고전적 의미에 있어서의 통일성을 갖지 않는다. 그것은 물론 통일적 치밀성을 갖는다. 단지 위계적 통일성을 갖지 않는다. 고딕

에는 설계도조차 없다. 고딕 양식은 또한 모든 인간의 신으로부터의 등거리equidistance에 입각한다. 고딕 성당의 가장 기본적 요소는 베이 시스템인바 각각의 베이는 지상의 인간 모두가 평등하고 독립적이어 야 하듯이 평등하고 독립적이다. "요소명제는 서로 독립적이다. 또한 모든 요소명제는 동일한 값을 갖는다."(비트겐슈타인) 고딕 이전에도 또 그 이후에도 인간 각각 — 개별자particular라고 불린 — 이 지닌 독자성 과 가치가 고딕에서와 같이 강렬하고 적극적으로 표현된 적이 없다.

고딕이라는 용어는 경멸적이고 조소적인 의미로 주조되었고 또 18세기의 계몽주의 시대에까지도 그렇게 사용되었다. 고딕에 긍정적 인 의미가 부여된 것은 낭만주의 시대에 이르러서이다. 낭만주의자들 이 인간의 이성이 아닌 감성이 세계의 주인이라고 선언하면서 지성을 의심했을 때 고딕 건조물은 낭만주의자들의 심연과 미지의 세계에 대 한 동경을 충족시켜준다. 이들에게는 고딕이야말로 지성의 선명성과 종합성과는 대비되는 감성과 자유로운 창조와 직관과 상상력의 근원 으로 보였다.

그러나 고딕은 낭만주의자들이 규정하는 틀을 벗어나 있다. 고딕 은 단지 반지성적인 요소에 의해서 또 그것이 지닌 자유롭고 확산되는 감성에 의해서만 규정되지는 않는다. 고딕의 그러한 특징은 고딕 이념 의 단편이거나 결과일 뿐이다. 낭만주의자들은 거기에서 그들이 보고 자하는 것만 보았다.

만약 중세 말의 "현대에의 길via moderna"이 서부유럽이 장차 밟

아나갈 혁신적 철학의 시작이라는 사실을 이해한다면 고딕이야말로 하나의 거대한 세계이며 가장 진보적이고 세련된 양식이라는 사실을 이해하게 된다. 고딕을 가능하게 한 당시의 부르주아들과 고딕 예술가들은 한편으로 지상적 유명론을 다른 한편으로 천상적 예정설을 믿었다. 지상의 위계와 천상의 위계는 다르다. 지상의 위계는 근거 없는 것이며 천상의 위계는 알 수 없는 것이다.

　　인간 지성의 전능성에 대한 의심은 항상 있어 왔다. 고전 그리스 시대에는 소피스트들이, 헬레니즘 시대에는 회의주의자들이, 고대 로마 시대에는 (고전 그리스의 영향을 받지 않은) 전통적인 로마 고유의 회의주의적인 이념이 있었다. 고딕은 지성에 대한 전면적인 도전이었으며, 동시에 변화와 다채로움을 수용하는 인간 감성의 승리를 선언하는 것이었고, 농업에 대한 교역의 승리와 교황청과 장원과 사원에 대한 개인적 신앙과 도시 성당의 승리 선언이었으며, 지성에 대한 신앙의 승리 선언이었다.

　　고딕의 감성주의와 불합리성이 고전적 이념에 젖은 계몽주의자들에 의해 비난받았다. 그러나 정당화와 비난은 상대적이다. 서부유럽은 더 이상 봉건영주의 것이 아니다. 왕과 결탁한 부르주아의 세계가 될 예정이었다. 고전주의의 지지자는 동시에 계몽주의자이다. 그들은 우월한 규준이 지배적이어야 한다고 믿는다. 그러나 고딕 이념과 고딕 성당에 그러한 것은 없다. 이것이 고딕 건축이 비난받은 이유이다. 계몽주의자들은 자신의 지성에 대해 과도한 자신감에 찬 사람들이었다.

고딕Gothic이라는 용어term는 그 양식이 전성기에 있었던 12세기 중반과 13세기 말까지에도 존재하지 않았다. 그것은 단지 "현대의 작품opus modernum" 혹은 "프랑스 작품opus francigenum"이라고 불렸다. 여기에서 modernum이란 이를테면 "첨단적인avant-garde"이라는 의미였다. 고딕 성당과 부속부조들은 상상할 수 없을 정도로 혁신적이었으며 동시에 인간의 상상력의 한계를 뛰어넘는 것이었다. 심지어 그 건조물은 계획적인 설계에 따른 것도 아니었다. 고딕은 어떤 체계적 학습과 수련의 진공상태에서 불현듯 나타났다. 당시의 서부유럽인들은 그들의 새로운 건조물을 경이와 찬탄으로 바라보았다. 이것은 전례가 없는 것이었다. modernus라는 용어는 "새로운" 혹은 "혁신적인"이라는 의미로 쓰였다.

오컴(William of Ockham, 1288~1348)의 철학은 "현대에의 길via morderna"에 이르는 문을 열었다고 14세기의 알프스 이북의 지역에서 말해지고 있었다. 이것은 과장이 아니었다. 앞으로 자세히 말하겠지만 고딕 건조물은 새로운 철학 — 유명론이라고 불린 — 과 함께한 새로운 시대의 도래를 알리는 전령이었다. 그 전령은 비밀스러운 것은 아니었다. 당당하고 자신만만하게 자기 자신을 드러냈다.

고딕은 먼저 프랑스 예술이었다. 그것은 일 드 프랑스île de France에서 시작되어 영국과 북유럽으로 퍼져 나갔다. 아마도 최초의 본격적인 고딕 건조물은 파리 북부의 생 드니 대성당Basilique de Saint-Denis의 성가대석choir일 것이다. 거기에서 처음으로 교차 궁륭ribbed vault, 첨형아치pointed arch, 공중부벽flying buttress 등이 한꺼번에 — 하루아

침이라 해도 좋을 순간에 — 결합되어 나타난다. 곧이어 일 드 라 시테île de la Cité에 거대한 노트르담 대성당Cathédrale Notre-Dame de Paris이 쉴리(Maurice de Sully, 1120~1196) 주교에 의해 착공된다.

이때 이후로 프랑스의 교역의 중심이 되는 많은 도시에 고딕 성당이 세워지게 된다. 고딕 성당의 건설 시기와 고딕 양식의 전개의 추이는 예술사의 연구에 있어 중요하다. 그 추이가 고딕이 결국 무엇에 입각하는지를 점점 선명하게 한다. 마지막 시기에 지어진 샤르트르가 아마도 고딕의 궁극적 이념을 가장 포괄적으로 드러낸다. 그렇다 해도 완전한 고딕의 완성은 아니다. 거기에도 무엇인가 과거의 모습이 미련을 지닌 채로 들러붙어 있다. 우리 신체의 맹장처럼. 이것은 나중에 자세히 말해질 것이다.

고딕 음악 역시도 파리의 노트르담에서 시작된다. 노트르담 악파Notre Dame School라고 불리게 된 새로운 음악은 레오냉(Léonin, 1150~1201)과 페로텡(Pérotin, 12th-century)에 의해 개시된다. 레오냉의 작품이라고 확정된 것은 남아 있지 않다. 그러나 「오르가눔 대곡집Magnus Liber」에 보존된 페로텡의 작품들은 최초의 본격적인 다성 합창polyphony으로서 고딕 성당에 준하는 음악적 고딕 양식을 지니고 있다. 기준 성부tenor 위에 차례로 쌓아올려지는 4성부의 합창곡 Organum Quadruplum들은 고딕 성당의 상승감과 같은 종류의 상승감을 자아낸다. 로마네스크의 그레고리오 성가Cantus Gregorianus가 단성음악monophony의 완강하고 굳센 모습을 보인다면 페로텡의 다성음악은

가볍지만 천상적이고 도취적인 모습을 보인다. 그레고리오 성가는 리듬과 화성을 지니고 있지 않다. 그러나 페로텡에 의해 한꺼번에 본격적으로 도입된 리듬과 화성은 음악 세계를 풍요롭게 한다. 물론 거기에서 로마네스크 음악 특유의 강렬한 단순함은 사라진다.

대표적인 고딕 성당들은 대부분(영국의 웰스 성당을 제외하곤) 프랑스에 있다. 여기에서 대표적인 것이라고 말할 때에 그것은 규모에 대해 말하는 것은 아니다. 그것은 고딕의 새로운 이념들이 성당 건축을 통해 드러났음을 말하는 것이다. 성당의 구조 역학적 요소들이 첨형아치와 공중부벽이 아닌 한 그것은 고딕 건조물은 아니다. 12세기의 유럽에서의 프랑스는 가장 진보적이었으며 가장 도시화된 국가였다.

엄밀히 말하면 당시에 국가라고 할 만한 나라는 프랑스와 영국밖에 없었다. 국가는 단일한 주권을 전제하기 때문이다. 이것은 강력한 중앙집권을 의미하는 것이었고 그것은 프랑스와 영국에서만 실현될 수 있었다. 그 두 나라만 왕과 결합한 부르주아가 지방 영주들의 분권을 제어할 수 있었다. 고딕 건조물이 독특하게 프랑스적이었던 이유는 뒤의 '이념' 편에서 더 자세히 논의될 것이다.

밀라노의 두오모Duomo di Milano나 피렌체의 두오모Santa Maria del Fiore가 고딕 성당으로 오해되어 왔다. 그러나 엄밀히 말해 알프스 이남에 고딕 성당은 없다. 고딕 이념은 이탈리아인들의 것이 아니다. 그들이 고전주의를 벗어난 것은 16세기가 되어서였다. 플라톤은 지중

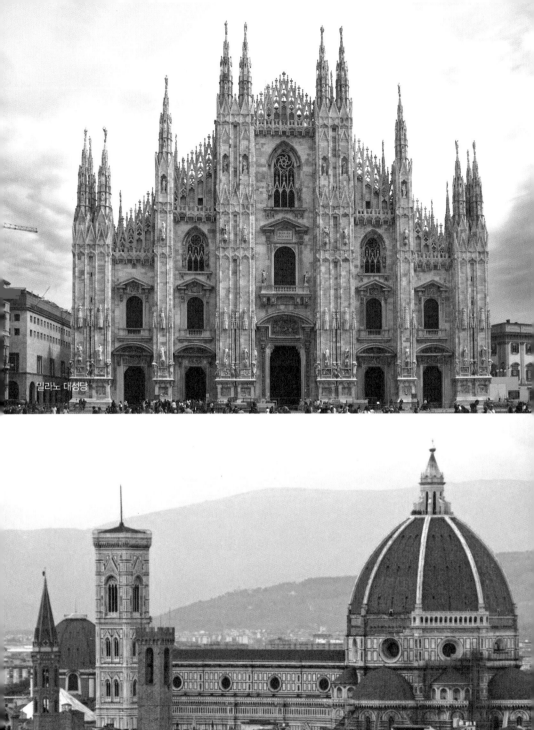

밀라노 대성당

피렌체 대성당

해 유역을 계속 지배한다. 이탈리아인들은 성 아우구스티누스나 성 안셀무스(Saint Anselm of Canterbury, 1033~1109), 토마스 아퀴나스에 대해서만큼 가우닐론(Gaunilon, 11th-century)이나 오컴에게 관심을 기울이지 않았다.

고딕 성당이 되기 위해서는 두 가지를 지녀야 한다. 하나는 그것이 고딕 시대에 건립되어야 한다는 사실이다. 양식의 동시대성은 예술의 의미를 가리기 위한 중요한 조건이다. 동시대의 이념과 양식은 같아야 한다. 이것을 벗어나면 시대착오적 키치일 뿐이다. 현대에 지어지는 르네상스풍의 건물을 누구도 르네상스 건물이라고 하지 않는다. 13세기가 지나 착공된 고딕 건조물은 "고딕풍"의 건조물일 뿐이지 고딕 건조물은 아니다. 알프스 이남은 한 번도 고딕적이었던 적이 없다. 그들에게 그것은 단지 야만적인 건조물이었을 뿐이고 그것을 뒷받침하는 이념 역시 프랑크족의 미신이었을 뿐이다.

어떤 건조물이 고딕이 되기 위한 두 번째 조건은 그것의 역학적 구조가 근본적으로 첨형아치와 공중부벽이어야 한다는 사실이다. 이것이 없다면 그 외양이 어떻다 해도 고딕은 아니다. 고딕은 상승감과 가뜬함을 표현한다. 첨형아치와 공중부벽은 이러한 요구에 대한 고유의 해결책이었다. 돔을 얹고 있는 밀라노와 피렌체의 성당들에는 이와 같은 요소가 없다. 그것은 고딕 성당이 아니다. 반구형의 돔은 고딕 양식이 아니다. 그것은 단지 지중해 유역과 투르크족의 예술일 뿐이다.

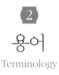

용어

Terminology

　　고딕이라는 용어는 "고트족의"라는 의미를 지닌다. 이 용어는 라파엘로(Raphael, 1483~1520)가 이상적인 건물의 이념에 관한 자신의 생각을 교황 레오 10세(Pope Leo X, 1475~1521)에게 보낸 1519년경의 서한에서 처음 나타난다. 라파엘로의 고딕 건조물에 대한 비판은 혹독하다. 그것은 고전주의 이상과는 상반되는 양식이었기 때문이다. 편견에서 자유로운 사람은 없다. 라파엘로는 다음과 같이 말한다.

　　"로마 시대에는 결국 그 자체 이외에도 가장 완벽하고 순수한 스타일의 장식적인 가장 아름다운 코니스, 프리즈, 아키트레이브, 열주들과 주두 기단들이 보인다. 아직도 여러 곳에서 지어지고 있는 게르만 건축물들은 그 장식으로 경련적이고 형편없이 만들어진 조그만 형상들을 자주 사용한다. 더 나쁜 것은 이상한 동물과 형상과 이파리들을 어떤 이유도 없이 사용한다는 것이다……. 첨형아치의 취약함을 빼고서라도 그것은 원의 완벽성에 힘입어 눈을 즐겁게 하는 우리 양식의

우아함을 결한다. 자연 스스로가 (우리 형식 이외에) 다른 어떤 형식도 허용하지 않는 듯하다……. 로마의 건물과 고트족의 건물 혹은 (고딕의) 나중 시대의 건물을 구분하는 데에는 어려움이 없다. 그 둘은 서로 간에 극단적인 반대이기 때문이다……."

라파엘로에게 역사적인 편견이외에 어떤 편견이 있지는 않다. 그는 단지 그 시대의 르네상스의 취향을 집약해서 말하고 있을 뿐이다. 고트족은 — 동고트이건 서고트이건 — 게르만의 일파로서 다만 야만인일 뿐이었다. 라파엘로의 마음속에 있던 것은 410년에 고트족의 알라리크(Alaric, 370~410)에 의한 로마 약탈이었다. 그때 로마제국은 멸망했고 또한 지중해 문명이 파괴되었다는 생각이 이탈리아에 지배적이었다. 라파엘로는 프랑스가 이미 프랑크족의 국가로서 게르만과는 확연히 다른 국가가 되어 있다는 사실에 주의를 기울이지 않았다. 이탈리아가 고대의 문명을 답습할 때 프랑크족들은 새로운 세계를 향해 나아가고 있었다. 'via moderna'는 고트족들의 것이었다. 모든 이탈리아인들이 이 사실을 몰랐듯이 라파엘로도 몰랐다. 과거는 단지 배워지는 것이지만 미래는 창조되는 것이다. 라파엘로에게 알프스 이북은 단지 게르만족의 세계였고 그들은 모두 동시에 고트족이었다.

라파엘로의 역사적이고 정치적인 편견만이 그의 고딕 건축에 대한 비판을 일으킨 것은 아니다. 고딕 건축은 고전적 시각하에서는 과잉과 과장과 경련적 모습으로 보인다. 정적이고 균형 잡힌 조화를 중요한 심미적 요소로 바라보는 그의 취향에서도 고딕은 고전적 이상을

완전히 벗어나 있기 때문이다. 거기에 괴이한 건조물이 있었고 그는 그것이 야만인들에 합당한 건조물이라고 생각했을 뿐이다. 그가 여기에서 "완벽한 원"이라고 말하는 것은 돔dome이 기반하는 반구를 이루는 반원을 말한다. 고전적 이념하에서는 본질이 실존에 앞선다. 가장 완벽하고 아름다운 곡선은 원이었다.

그러나 원의 내재적 완벽성이 어쨌든 세계의 운행은 원이 아닌 타원이 될 예정이었다. 케플러(Johannes Kepler, 1571~1630)는 조만간 타원궤도를 발견할 것이었고 세계의 중심은 "고트족"의 나라로 옮겨갈 것이었다. 이탈리아 르네상스는 새로운 시대에 오히려 반동적으로 작용한다. 고전적 이상을 선험적으로 규정함에 의해 경험적 가설을 방해하기 때문이다.

또한 세계는 라파엘로가 생각한 바의 조화로운 정지 상태에 있는 것도 아니었다. 르네상스 고전주의의 완벽한 고요에의 추구는 일단 매너리즘 양식의 불안정한 비현실성으로 대체되고 다시 바로크의 운동하는 세계로 대체될 것이었다. 이탈리아는 세계의 중심이기를 그친다.

고딕 양식에 대한 또 다른 언급은 바사리(Giorgio Vasari, 1511~1574)에 의한다. 그는 "야만적인 민족들의 방식을 따라 우리가 고딕이라고 부르는 양식의 건물을 지은 새로운 건축가들이 발흥했다." 라고 고딕 양식을 조소한다.

어떤 양식이 동시대의 세계관을 적절히 표현한다는 전제에서라면 어떤 양식하에서도 심미적 완성은 가능하다. 마찬가지로 어떤 양식하

에서도 심미적 측면에서의 절대성을 가질 수 없다. 만약 하나의 양식이 당시의 (어떤) 세계관에 부응한 것이라면 그것이 단지 자신들의 양식과 다르다고 해서 그것을 비난할 수는 없다. 세계관은 자유롭다. 확정된 — 혹은 비준받은 — 세계관을 벗어나는 것이 자유롭지 않을 뿐이다. 그러나 르네상스인들과 고전적 이념의 영향하에 있었던 예술가들과 지식인들은 먼저 자신들의 이념과는 다른 세계관을 그 시대의 그들의 소산으로 보지 못했다. 모두가 그들과 같아야 한다. 그렇지 않다면 비난의 대상이다.

지성에 부여하는 인간의 편애는 뿌리 깊고 광범위하다. 수직과 수평의 균형 잡힌 — 균형이라는 용어 자체가 정의되어야 하지만 — 비례를 지니고 있고 기하학적으로 정의될 수 있는 도형에 입각한 건조물만이 의미 있는 것이었다. 그들이 찬양한 것은 파르테논 신전과 로마의 바실리카였다. 그것은 기하학적이었다. 그러나 고딕은 수직성을 추구하는 가운데 수직과 수평의 비례에 관심을 두지 않고 원심력을 강조하는 가운데 구심력적 조화를 고려하지 않았다. 고딕은 경련적이었다.

특징
Characteristics

고딕 건조물의 두드러지는 제1의 특징은 수직성과 가뜬함이다. 로마네스크 건조물이 상대적으로 둔중하고 육중한 수평적 요소를 가지고 있다면 고딕 예술은 날아오를 것 같은 가뜬한 수직성을 지니고 있다. 로마네스크 성당은 평평한 지표면이 돌출된 듯하다는 느낌을 준다. 지표는 불연속적이지 않다. 단지 하나의 동굴이 돌출했을 뿐이다.

로마네스크 사원이 자발적인 유폐와 고행 가운데서의 구원의 희구를 의미한다면 고딕은 환각과 도취의 신비주의에 의한 구원의 희구를 의미한다. 로마네스크가 지상으로 끌어내려진 천상이라면 고딕은 천상으로 올라가려는 세속적 세계이다. 따라서 고딕은 지상에 대해 매우 이질적인 모습을 지닌다. 고딕 성당은 실체적 중량감substantial weightness을 지니지 않는다. 공중부벽이 자전거 바퀴살과 같이 성당을 휘감는다. 이것은 건물을 부양하는 날개라는 느낌을 주고 성당은 공중부벽에 실려 곧 날아오를 것 같다. 고딕은 지표면에 부착되어 있지 않다. 이러한 느낌은 고딕 성당의 건축 재료에 의해서 한층 강화된다. 흰

색의 석회석과 스테인드글라스는 지표면의 흙과 돌과는 다른 느낌을 준다. 고딕은 지표면을 닮지 않는다.

고딕은 또한 성당에 부속된 첨탑과 동물 형상과 스테인드글라스가 조성하는 확산적이고 신비적인 특징을 가진다. 로마네스크가 구심력적이라면 고딕은 원심력적이다. 고딕에 완성은 없다. 거기에는 새로운 것들이 계속 부착되어 나간다. 그러나 이것이 무질서를 의미하지는 않는다. 단지 고대신전이나 로마네스크의 종합된 본질 — 공통의 본질 common nature이라고 말해지는 — 을 누적되는 개별자들individuals로 대체할 뿐이다.

통일성은 유의미와 완성도와 직접 관련한다. 그렇지 않을 경우 지리멸렬함이 있을 뿐이다. 고딕은 무질서하다고 가끔 비난받는다. 그러나 질서와 무질서는 단일한 기준을 지니지 않는다. 만약 성당 전체를 하나의 개념concept으로 보고 거기의 부분들을 전체에 부속되는 하위의 공간 혹은 부속물로 본다면 고딕 성당은 질서 잡힌 건축물은 아니다. 그리스 신전, 로마네스크 사원, 르네상스 바실리카 등은 단일한 전체를 가정한다. 단순한 전체와 그것의 일부분으로서의 부속 공간이 이 건조물들의 양식이다. 고딕은 그러나 전체를 먼저 가정하지 않는다. 고딕은 서로 독립하고 서로 대등한 베이bay들의 누적에 의한 통일성을 지닌다. 성당 입구에서부터 앱스apse에 이르기까지 같은 자격의 베이들이 규칙적으로 누적된다. 거기에 위계는 없다. 누가 신 앞에서 더 우월할 수 있는가? 고딕은 "개별자만이 존재한다."는 유명론 철학의 예술적 대응물이다. 고딕의 통일성은 개별자들의 규칙적 누적성에 의한다.

고딕은 또한 비현실적 분위기를 조성한다. 지적 종합이 포기될 때 거기에는 감각적 풍요로움이 남는다. 이 감각적 다채로움은 신에 대한 무관심을 의미하거나 세속적 향락을 의미하는 것은 아니다. 12세기와 13세기 역시도 신앙의 시대였다. 단지 그 이전 시대의 신앙이 플라톤이 제시한 이데아로서의 신에 기초한 것이라면 고딕의 신앙은 인간의 지성에 의한 이해를 벗어난 신에 기초한 것이었다. 그것은 단지 스스로를 잊음에 의해서만 다가갈 수 있고 함께할 수 있는 신이었다. 고딕 성당의 내부는 일종의 '가상현실virtual reality'을 제공한다. 그것은 인간을 그 일부로 빨아들이는 신의 나라이다.

로마네스크 성당이 플라톤과 아리스토텔레스의 고집스럽고 견고한 실재론적 철학을 반영한다면 고딕은 오랫동안 잠자고 있던 아리우스(Arius, 256~336)와 네스토리우스(Nestorius, 386~450)의 유명론적 이념의 새로운 개화를 보여준다. 그러나 이것은 고대의 실재론에 입각한 지중해 세계의 철학과는 전적으로 다른 새로운 철학이었다. 고딕은 로마네스크와 르네상스 사이에 있으면서 알프스 이북의 세계가 이제 알프스 이남의 세계로부터의 독립을 알리는 전령이었다. 이것은 그 이념에 있어 고딕이 로마네스크와 르네상스의 가교 역할을 했다는 사실을 말하지는 않는다. 오히려 반대이다. 물론 고딕은 시간적으로 둘 사이에 있다. 그러나 그것은 공간을 가른다. 이탈리아에 고딕은 없다. 마찬가지로 알프스 이북에 르네상스는 없다. 알프스 이남이 여전히 고대의 유산에 매달릴 때 16세기부터는 그 예술의 중심조차도 그 국력에 따

라 이북으로 옮겨져 올 것이었다. 그때까지는 이북은 여전히 고딕의 세계에 머문다. 단지 후기 고딕 특유의 자연주의가 융성해질 것이었다.

전체 유럽이 단일한 예술 양식을 지니게 되는 것은 매너리즘에 와서이다. 고딕은 자연스럽게 매너리즘으로 이행하지만 르네상스는 혼돈과 좌절감 가운데 매너리즘으로 이행한다. 고트족 — 라파엘로의 지칭으로 — 은 지성의 견고성을 간단하게 저버린다. 플라톤은 그들의 규준이 아니었다. 오히려 아리스토텔레스가 더 가깝게 느껴졌다. 그러나 아리스토텔레스가 종점은 아니었다. 그의 철학은 본격적인 유명론에 이르는 디딤돌이었다.

로스켈리누스(Roscellinus, 1050~1125)로부터 오컴에 이르는 새로운 철학은 매우 독창적인 것이었다. 고대 그리스의 소피스트들이 지성의 변덕과 그 보잘것없음에 야유를 한 이래 처음으로 절대적이고 항구적인 것으로서의 지성은 의심받기 시작한다. 감각적 경험만이 존재한다. 보편개념은 우리 마음의 소산일 뿐이다.

고딕 이념의 이러한 성격이 고딕 성당에 모든 고유한 요소들을 부여한다. 그것은 유비론의 세계가 아니라 이중진리설의 세계이며 신에서 인간에 이르는 위계적 세계가 아니라 모두가 신으로부터의 등거리에 있는 세계였다. 그것은 혁명적 사건이었다. 이것이 아이러니하게도 고딕 건축이 계속해서 비난받은 이유였다. 가장 세련되었고 가장 겸허한 철학이 르네상스인들에게는 단지 야만일 뿐이었다. 르네상스에서 신고전주의에 이르기까지 유럽은 계속해서 고전적 이념의 지배를 받았다. 어쨌건 유럽은 전체적으로 고전적이었다. 매너리즘은 간주곡에

지나지 않았다. 인간 지성에 대해 확고한 신념을 지니고 있던 이들에게 신의 전능성과 인간의 완전한 무능성을 고백하는 고딕적 이념의 가시적 표현이 긍정적으로 보일 수는 없었다.

고딕 성당의 크기dimension는 고딕의 중요한 특징은 아니다. 중요한 것은 넓이width와 높이height의 상대적 비례이다. 파르테논 신전의 폭은 30.9m이고 높이는 13.72m인 데 반해 샤르트르 성당Chartres Cathedral의 폭은 32m이고 신랑nave 높이는 37m이다. 고딕 성당의 수직성은 폭과 높이의 과장된 비례에서 현저하다.

고딕의 구조역학과 관련한 여러 요소는 모두 수직성을 가능하게 하기 위해 그리고 성당 내부 공간을 단일하게 만들기 위해 도입된다. 첨형아치pointed arch, 늑골형 궁륭ribbed vault, 공중부벽flying buttress이 로마네스크 건조물과 차별되는 고딕의 중요 요소이다. 이 세 개의 요소에 샤프트shaft가 붙은 복합기둥compound pier with shaft이 더해지면 고딕의 역학적 구조는 완성된다. 이 네 요소만으로 건조물은 공간을 얻어낼 수 있다. 이것이 원통형 혹은 교차형 궁륭과 벽체로 이루어진 로마네스크적 요소와의 차별적 요소이다. 이것들이 차례로 상술될 것이다.

4

고딕 자연주의
Naturalism in Gothic

고딕 자연주의라는 말은 하나의 상투어구가 되고 말았다. 성당에 부속된 조각과 부조에서는 과거보다 훨씬 진척된 자연주의가 느껴진다. 트라이포리엄의 하단을 일관하여 장식하는 식물의 넝쿨과 잎, 랑 laon 성당의 탑에 조각된 황소 등은 고딕 예술이 사물의 자연주의적 표현에 있어 더 이상 기술적인 제한을 받지 않는다는 것을 보여준다.

자연주의적 방향으로 진척되는 고딕의 경향은 이제 중세인들이 더 이상 그들의 유물론적이고 현세적인 삶에 무관심하지는 않다는 것을 말한다. 실재론적 관념론과 신학이 결합하여 이 세계를 지배하여 우리의 감각은 혼란과 미망만을 불러들인다는 사고방식이 팽배할 때에는 자연주의는 존재하지 않는다. 고대 세계의 자연주의가 중세에 포기된 것은 고대 말의 유물론적이고 감각적인 세계관이 더 이상 어떤 궁극적인 가치나 의미를 부여하지 않는다는 좌절감에서 비롯된다. 이제 다시 중세 말에 이르러 점증하는 세속주의와 물질주의에 힘입어 자연주의가 되찾아진다. 고딕예술의 세밀한 표현이 고딕 자연주의라는

▲ 아미앵 성당 트라이포리엄 하단의 넝쿨과 잎 장식

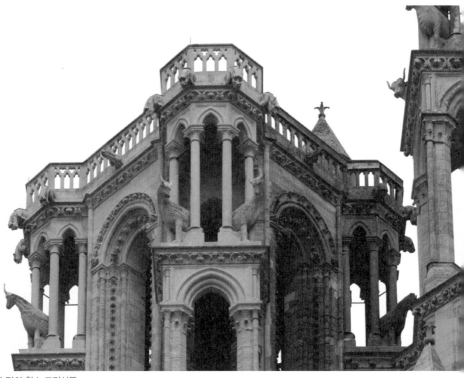

▲ 랑 성당 탑의 황소 조각상들

용어를 만들어냈을 것이다.

그러나 고딕 자연주의라는 용어에는 일정한 제한이 붙는다. 르네
상스 예술 역시도 자연주의적이다. 모든 고전주의는 동시에 진행되는
자연주의로의 선행되는 이행이 없다면 불가능하다. 그리스 고전주의
와 르네상스 고전주의 역시 전 시대의 예술과는 확연히 구분되는 "자
연스러움"을 가진다. 고전주의의 규범은 다채롭게 세계를 포착해나가
는 자연주의적 경향에 절도를 부여한다는 것을 의미한다.

고딕 자연주의는 이러한 고전주의적 자연주의와는 확연히 다르
다. 르네상스 예술에 익숙한 감상자는 고딕에서 어떤 자연스러움을 발
견하지는 못한다. 고딕예술은 환각주의적이지 않으며 거기에 원근법
이나 단축법도 없다. 우리는 인본주의를 기초로 하지 않는 예술에서
자연주의를 느끼지 않는다. 우리의 전통과 우리의 눈이 이미 고전적
상투성에 젖어있기 때문이다. 우리는 고전주의로 편향된 시지각을 훈
련받는다.

고딕예술에는 그러나 개별적 대상에 대한 세밀한 묘사가 있다. 고
딕예술은 대상과 대상이 속한 공간 전체를 조망하지 않는 한편 개별적
대상에 대해서는 큰 관심을 기울인다. 이것은 "개별자만이 존재한다."
는 유명론의 이념에 입각한다. 고딕 성당이 개별적 베이의 병렬로 이
루어지듯이 고딕 회화나 부조 역시 개별적 대상의 병렬이다. 거기에
고전적 의미에 있어서의 통합이나 단일성은 없다.

대상과 그 대상을 싸고 있는 공간에 대한 통일적 묘사는 인간 지
성의 최고권에 대한 예술적 대응이다. 고딕의 유명론은 인간 지성의 가

치를 절한다. 인간은 운명과 우연에 속한다. 거기에 필연성은 없다.

고딕의 이러한 경향은 북유럽에서는 1500년대까지에도 이어진다. 북유럽의 로지어 반 데어 바이덴(Rogier van der Weyden, 1400~1464)의 〈십자가에서 내림〉은 북유럽의 후기 고딕이 어떤 종류의 자연주의 위에 기초하는가를 명백히 보인다. 거기에서의 인물들은 동시대의 페루지노 등이 구현한 원근법이나 단축법 등의 기법의 구속이나 영향을 전혀 지니고 있지 않다. 인물들은 평면 위에 나란히 배치되어 있으며 인물들의 동작 또한 경직된 상투성을 지닌다. 그러나 각각의 개인을 향한 고딕 특유의 세밀한 묘사는 이 회화의 아름다움을 설득력 있게 제시하고 있다. 이 인물들의 표정은 무심하다. 이들의 눈은 지상을 향하고 있지 않다.

바이덴과 얀 반 에이크(Jan van Eyck, 1395~1441)가 북유럽의 후기 고딕을 대표한다. 얀 반 에이크의 〈아르놀피니 부부의 초상〉, 〈겐트 제단화Ghent Altarpiece〉, 〈붉은 터번을 두른 남자〉 등은 역시 후기 고딕을 대표하는 걸작들이다. 이 두 사람 외에 후고 반 데어 구스(Hugo van der Goes, 1440~1482) 역시도 후기 고딕의 대표자이다. 그의 〈포르티나리 제단화〉는 구도와 비례에 있어 전혀 르네상스적이지 않다. 그러나 거기의 인물들의 묘사와 채색은 더할 수 없이 아름답다.

고딕 자연주의는 그러나 모든 표현 대상에 일관하여 적용되지는 않는다. 샤르트르 성당의 문설주 조각이나 팀파눔의 조각 등의 인물상

▲ 로지어 반 데어 바이덴, [십자가에서 내림]

▲ 얀 반 에이크, [겐트 제단화]

▲ 후고 반 데어 구스, [포르티나리 제단화]

에는 자연계를 표현할 때에 능란하게 구사되는 그 자연주의적 기법이 적용되지 않는다. 다시 말하면 자연계에 속한 사물에는 자연주의적 기법이, 인물에는 양식적 경향이 적용되고 있다. 표현 대상에 따라 양식을 달리하는 이러한 혼재된 경향은 사실상 이집트 회화에서 이미 보인 것으로 고딕 시대와 이집트 시대는 공유되는 어떤 이념을 지니고 있다는 것을 시사한다.

Skeleton

골격

1. 첨형아치
2. 늑골형 궁륭
3. 공중부벽
4. 복합기둥

1

첨형아치

Pointed Arch

첨형아치는 고딕 건축의 수직성과 내적 균일성을 위한 매우 획기적이고 결정적인 고안이다. 어떤 견지에서는 고딕의 나머지 역학적 요소들은 첨형아치를 도입하기 위해 고안된 것들이라고 말해질 수 있다. 원통형 궁륭barrel vault이나 교차형 궁륭cross vault, groin vault이 평면plane에 지배받는 양식이라면 첨형아치는 높이의 자율적 선택을 위해 공헌한다. 원통형은 궁륭의 아케이드 쪽 변을 반원으로 연속적으로 이어 놓는 것이고 교차형은 정사각형의 면을 기준으로 서로 직각으로 교차하는 반원형아치에 의한 것이다.

첨형아치는 먼저 아치의 높이를 자율적으로 선택하기 위한 것이다. 그러고는 베이bay를 이루는 평면의 변에서 (건축가가 자율적으로 선택한) 높이에 이르는 첨형아치를 구성하기만 하면 됐다. 그러나 이러한 아치는 높이의 자율성에 따르는 결정적인 약점을 지닌다. 그것은 측방하중thrust burden — 수평하중horizontal load이라고도 보통 말해지는

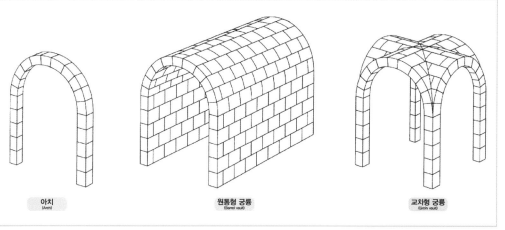

▲ 반원형아치, 원통형 궁륭, 교차형 궁륭

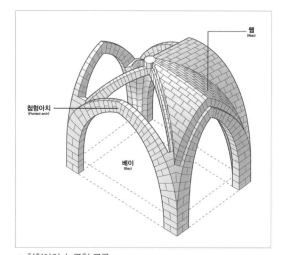

▲ 첨형아치, 늑골형 궁륭

— 에 매우 취약하다는 것이다. 원통형 궁륭이나 교차형 궁륭은 수직 하중에 매우 취약하기 때문에 베이의 신랑nave을 넓히는 데 제약을 받 는다. 또한 각각의 베이가 정사각형이므로 신랑의 높이가 균일하지 않 다. 교차아치cross arch는 정사각형의 대각선을 직경으로 하는 반원이 지만 횡단아치transverse arch는 정사각형의 한 변을 직경으로 하는 아

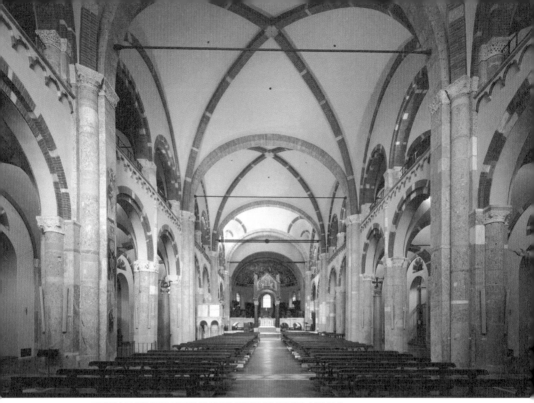

▲ 로마네스크 양식으로 지어진 바실리카 세인트 암브로지오 신랑 모습

치이다. 따라서 횡단아치는 교차아치에 비해 높이가 낮다. 이것이 궁
륭에서 통일성을 앗아간다.

정사각형의 베이가 성당 입구에서 앱스에 이르기까지 연속된다.
그러나 궁륭은 높고 낮은 아치가 교차됨에 따라 불연속적인 양상을 보
인다. 첨형아치의 도입은 궁륭의 아치들의 높이를 균등하게 만들어 궁
륭에 규칙성과 통일성을 부여한다. 그러나 로마네스크의 반원형 아치
는 정방형 베이의 지배를 받아 고르지 않은 높이의 궁륭을 불가피하게
갖게 된다. 서쪽의 입구에서 동쪽으로 향하는 신도들은 머리 위에 고
르지 않은 높이를 지닌 궁륭에 의해 성당의 신랑이 멈칫거린다는 느낌
을 받는다. 이러한 불규칙성은 또한 아케이드의 아치의 높이가 궁륭

의 교차아치의 높이보다 낮다는 것을 의미한다. 전체적으로 아치는 신랑의 아치의 중심부의 높이보다 낮다. 따라서 교차아치는 또한 신랑의 궁륭과 아케이드의 궁륭과도 일치하지 않는 아치를 이루게 된다.

첨형아치는 먼저 궁륭의 단일성과 각각의 베이의 독립성을 위한 매우 유효한 고안이었다. 그것은 개별자들의 독립성과 평등성의 시각적이고 구조적인 대응에 먼저 공헌한다. 각각의 베이는 독립적이면서 성당의 내부 공간을 광활하게 만든다. 이것은 단지 절대 높이만을 의미하는 것은 아니다. 소규모의 고딕 성당에 비해 대규모의 로마네스크 사원은 더 높은 궁륭을 가진다. 그러나 높다는 것은 경향의 문제이지 상태의 문제는 아니다. 고딕 성당은 상승하는 운동성에 의해 계속 높아지고 있다는 느낌을 주는바 이것은 베이의 균일성에도 힘입는다.

이것은 기술적 성취라기보다는 이념적 성취였다. 고딕 성당 발주자들과 건축가들은 고딕을 두툼하고 견고한 건물로 만들기를 원치 않았다. 그들은 성당을 최대한 가뜬한 것으로 만들기 원했고 따라서 살집이 좋은 건물보다는 골조와 유리만으로 만들어진 날렵하고 홀가분한 건물을 원했다. 로마네스크 성당들이 근본적으로 두꺼운 벽체와 역시 두껍고 낮은 궁륭에 의한 것일 때, 또한 그러한 건축적 이념에 따라 골조보다는 질량을 우선시했을 때 고딕 성당들은 골조와 날렵함을 우선시했다.

로마네스크 성당은 전체가 하나의 덩어리진 구조물로 만들어졌고

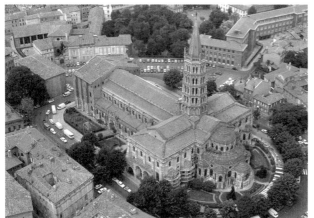

▲ 생 세르냉 성당

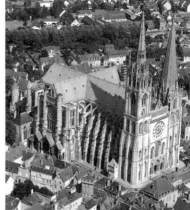

▲ 샤르트르 성당

또한 그 역학적 구조 역시 이 덩어리mass 없이는 가능하지 않다. 그것은 지표면 위에 무엇인가를 지었다기보다는 흙 반죽에 모양을 파낸 느낌을 준다. 고딕 성당이 독립적이며 규칙적이고 고른 베이들의 연속성과 가뜬함에 의한 것일 때 로마네스크 성당은 뭉쳐진 진흙의 고집스러운 질량감에 의한 것이다. 고딕 성당은 날씬한 골조들이 가뜬하게 결합되어 만들어진 것이라는 느낌을 준다. 그것은 따라서 지표면과는 독립된 건조물이라는 느낌을 주는 데 반해 로마네스크 성당은 연속된 지표면에서 위로 솟은 덩어리로 느껴진다. 로마네스크 성당은 기존에 있는 어떤 실체substance에서 공간을 얻어냈지만 고딕은 진공에서 무엇인가를 창조한다. 골조의 자기충족성과 완결성이 고딕의 특징 중 하나이다. 고딕은 골조만으로 선다. 어떤 의미에서는 고딕 성당의 건축은 앞에서 말한 세 요소의 결합에 의해 골조를 완성시켜 놓았을 때 끝난다.

물론 후기 로마네스크가 교차 궁륭에 의한 골조적 독립성을 상당한 정도로 보여준다고 해도 전체적으로 무거운 석조로 만들어진 웹 web이 측방으로의 강력한 하중을 부과하고 있었기 때문에 하중을 벽체 전체가 감당할 수밖에 없었고 이것이 로마네스크 성당의 골조적 독립성을 불가능하게 만들었다. 로마네스크 성당의 이러한 양상은 먼저 기술적인 문제는 아니었다. 그것은 단지 그들이 그들의 신앙과 세속적 삶에 부과하는 의미에 의해서였다.

그들이 원한 것은 개방성이나 수직성이 아니었다. 그들은 구원은 폐쇄적이고 금욕적인 삶에 의해 가능하다고 생각했고 이것이 그들에게 윤리적 고행과 좋은 삶에의 당위를 강제했다. 구원은 신에 대한 지식에 입각한 그들의 삶이 구성이었으며 그것은 자기충족적인 것이었다. 중요한 것은 신에 대한 "지식knowledge"의 가능성이었다. 그들은 순진하게도 인간의 관념 속에 신을 존재시켰다.

고딕 이념에 의했을 때 그리고 유명론과 매우 닮은 현대의 철학에 의할 때 관념은 관념 밖의 실재를 가지지는 않는다. 관념은 단지 관념일 뿐이다. 그것은 유사한 것들의 집합이다. 로마네스크인들은 수도원 밖의 세계와의 소통을 원하지 않았다. 밖의 세계는 이데아에서 타락한 존재들이 범람하는 곳이었다. 그들은 거기에서는 진정한 신앙이 가능하지 않다고 생각했다. 그들이 세계와 소통을 할 수 없었다거나 건축 기술이 미흡해서 수도원을 폐쇄적인 로마네스크 성당으로 만든 것이 아니라 그 이념이 올바른 것이었다고 생각했기 때문에 수도원을 덩어리진 흙덩어리로 만들었다. 그들은 단순히 그것을 원했을 뿐이다.

로마네스크 건조물이 두꺼운 벽과 좁은 창문, 무거운 궁륭과 견고하고 육중한 기둥과 낮은 천개(dais, 天蓋)에 의해 고집스럽고 강인하게 버티고 있는 자세를 보이는 이유는 여기에 있다.

이에 반해 고딕 건조물은 가늘고 길고 가뜬한 골조만으로 지탱되어 전체적인 수직적 형상 가운데 높은 신랑 아케이드nave arcade, 첨형 창문clerestory 등을 가능하게 한다. 이러한 '골조의 독립성skeletal independence'은 먼저 첨형아치의 도입에 의해 가능해지는바 고딕 성당의 나머지 특징, 즉 늑골형 궁륭과 공중부벽, 복합기둥 등의 요소들은 사실은 첨형아치라는 건축적 요소를 위해 존재하게 된다.

고전적 이념과 비고전적 이념은 각각 덩어리와 골조의 성격으로 갈린다. 고전적 이념에 입각했을 때 표현 대상은 두툼해지고 따라서 질량감과 덩어리의 느낌을 준다. 이와 반대로 비고전적 이념 하에서의 대상들은 날씬해지고 골조적이며 수직적인 것이 된다. 상당한 정도로 비고전적이었던 매너리즘의 인물들이 르네상스 시대의 인물들에 비해 상대적으로 중량감을 결여한 채로 나타나는 것, 현대의 여성들이 과거 어느 시대의 여성들보다 더 야윈 채로 묘사되는 것은 이것이 이유이다. 16세기와 현대는 고딕과 무엇인가를 공유하고 있다. 고전주의 이념의 대표적 건물이라 할 만한 파르테논 신전의 기둥들은 두껍고 튼튼하게 천개를 받치고 있다. 고딕 건조물의 기둥은 가늘고 가뜬하게 어떤 짐도 짊어지지 않은 채로 하늘로 솟아오른다. 이것은 물론 파르테논의 기둥이 더 두껍다는 사실을 말하지는 않는다. 절대적으로는 고딕 기둥

이 더 두껍다. 그럼에도 고딕 기둥이 더 가늘게 보이는 이유는 길이와 전개 양식에 있다. 그것은 급격히 좁아지는 가파르고 날카로운 첨형아 치 안으로 소멸해간다.

고전주의 이념의 근본적 성격은 그것이 대상들을 추상화하는 데 있다. 고전주의 종합의 의미는 추상이며 이 추상의 결과가 개념concept 이다. 물론 고전주의자들은 대상을 추상화한다고 말하지 않는다. 추상 은 결과이지 원인이 아니기 때문이다. 고전주의자들은 내적 사유에 의 해 개념을 얻는다고 생각한다. 그리고 개별자들은 그것에 질료가 들러 붙음에 의해 생겨나게 된다. 이 개념이 이데아이다. 이데아는 개별자 들의 근원으로서 그 자체로서의 의미를 지닌다. 그것이 규준이며 규범 이다. 개별자들이 거기에서 유출될 것이다. 그러나 비고전적 이념하에 서의 표현 대상은 개별자로서의 스스로 외엔 무엇도 보살필 필요도 또 한 보살필 의무도 없다. 그것은 어떤 지성이나 윤리적 의무로부터도 자유롭다. 이것이 먼저 로마네스크 건축과 고딕 건축의 차이이다.

이것은 고딕 이념에 철학적이고 윤리적인 규준이 없다는 것 을 말하지는 않는다. 로마네스크 양식이 기초하는 실재론은 신에 대 한 이해에서 출발한다. 성 안셀무스, 성 보나벤투라(St. Bonaventure, 1221~1274), 토마스 아퀴나스 등은 이성과 신앙이 함께할 수 있다고 생각한다. 그들은 "알기 위해 믿는다."고 말한다. 알기 위해 믿거나 믿 기 위해 알거나 어쨌든 신에 대해 알 수 있다. 우리 마음속의 개념이 동시에 실재를 보증받는다면 신의 실재도 마찬가지이다. 그러나 고 딕 이념의 유명론은 신에 대한 이해 자체를 부정한다. 개별자만을 이

해한다. 그것들을 유출시킨다고 주장되는 본유관념 혹은 공통의 본질 common nature은 단지 마음속에만 있을 뿐이다. 신도 하나의 본유관념이다.

이때 신앙심과 지성은 분리된다. 새로운 지성은 단지 직관적 지식, 즉 감각인식일 뿐이다. 우리 언어에는 확실히 개념이 존재한다. 그리고 그 개념이 스스로 존재하는 듯이 언어는 작동한다. 그러나 이것은 환각이다. 우리 언어의 기이함awkwardness에 기초하는. 우리 인식이 이렇다면 신은 지성에 의해 포착될 수 없다. 이것은 지성이 단지 신에 대해서만 무능하기 때문은 아니다. 지성이 만약 보편개념에 대한 이해를 의미한다면 지성 그 자체란 정체불명이다. 어디에도 그런 것은 없다.

이성에 의해 뒷받침되지 못하는 신앙이란 어떠한 것인가? 그것은 열정, 들뜸, 신비, 현존 등에 의한 신앙이다. 고딕 이념은 고딕 성당을 통해 스스로를 구현한다.

로마네스크 건물과 고딕 건물의 차이를 보여주는 중요한 가시적 요소는 먼저 궁륭의 하중에 있다. 고딕 성당은 그 골조의 독립성에 의해 특징지어진다. 궁륭의 경우 먼저 골조만을 석회 반죽으로 접착된 얇은 돌들로 만들고 웹을 덮은 다음 그 위에 10cm 정도의 시멘트를 붓는 것으로 끝냈다. 따라서 고딕 궁륭은 전체적으로 측방에 가해지는 압력을 줄일 수 있었다. 고딕 이념은 세계로부터 확고하고 분명한 공간을 얻어내기보다는 단지 하늘을 향하는 끝없는 비상을 표현하고자

했다. 이것이 궁륭을 튼튼하게 하기보다는 높게 하려는 시도를 하게 만든다. 강도가 강화될수록 측방으로 향하는 압력은 오히려 커진다. 로마네스크 궁륭이 측방으로 더 큰 하중을 가했던 이유는 그 궁륭이 반원형 아치semicircular arch였기 때문만은 아니다. 반원형 아치는 수평 압력보다는 수직압력에 오히려 약하다. 그러나 궁륭이 무겁다면 측방 하중이 증가하는바 그 아치를 지탱하는 수직 구조물에 큰 하중의 압력을 가한다. 로마네스크 성당의 측방하중은 전적으로 궁륭의 무게 때문이었다.

로마네스크의 두꺼운 석조 궁륭은 측방으로 향하는 압력을 크게 하는바 이 측방하중은 먼저 그것을 감당하는 수직 기둥을 크고 두껍게 만든다. 그러나 그 하중은 기둥만으로 감당할 수 없을 정도로 크다. 로마네스크 건축가들은 이 기둥에 새로운 부벽을 덧대거나 측랑aisle을 만들어 측랑의 부벽과 벽체가 아치가 떨어지는 기둥을 지탱하게 하여 측방하중을 분산시켰다. 이 경우 신랑의 벽과 기둥을 조금만 높게 만들어도 건물 전체가 측방하중에 취약해진다. 이것이 로마네스크 건물의 높이와 채광에 결정적인 제한을 가한다.

로마네스크의 반원통 궁륭barrel vault은 반원형 아치를 잇달아 놓아서 이루어진 것이고 교차 궁륭groin vault은 정방형square 평면을 하나의 베이로 하여 변의 횡단아치와 대각선의 교차아치로 이루어진다. 이 경우 궁륭은 하나의 덩어리가 되고 그 궁륭을 받치는 기둥과 벽체역시 하나의 덩어리mass가 되어 서로 간에 육중한 덩어리로서 만난다. 거기에 골조는 없다. 로마네스크 건조물의 창문이 어느 정도 이상의

크기를 가질 수 없었던 구조적 이유는 여기에 있었다. 석조의 궁륭이 측방으로 커다란 압력을 가하는바 기둥과 벽이 높이의 제한을 받을 수밖에 없었고 또한 궁륭의 하중을 감당해야 했기 때문에 거기에 커다란 창문을 내는 것은 매우 위험했다. 궁륭의 측면에 커다란 창문(고딕의 용어로는 클리어스토리라 하는)을 낼 경우에는 측방하중뿐만 아니라 수직하중에도 치명적으로 취약해지기 때문이었다. 이것은 고딕이 측면 아치 전체를 클리어스토리로 만든 것과는 커다란 차이를 보인다. 로마네스크와 고딕의 궁륭의 하중 차이는 먼저 창문의 크기에 있어서의 차이를 불렀다.

로마네스크의 궁륭형 천개는 물론 로마제국 시대 이래의 바실리카의 가장 커다란 약점을 해결하기 위한 것이었다. 바실리카의 평평한 지붕은 신랑의 폭에 커다란 제한을 가했다. 수직하중에 취약하기 때문이었다. 로마인들은 이러한 바실리카 고유의 문제를 아치의 전면적인 사용으로 상당 부분 극복했고 또한 아치를 반구hemisphere를 이루도록 연속적으로 기용함에 의해 돔dome을 만들 수 있었다. 로마네스크는 무엇보다도 이러한 로마의 아치를 사용함에 의해 '로마적romanesque'이라는 이름을 얻게 된다. 이 궁륭형 천개는 평평하고 닫힌 지붕을 상대적으로 높고 개방된 형태로 이끈 것이라 해도 측면으로 가해지는 압력이라는 새로운 문제와 채광이라는 과거의 문제를 극복하지 못하고 있었다.

이러한 반구형 돔은 앞의 라파엘로의 서한에서도 드러나는 바와 같이 고전적 이념을 반영한 것이다. 고전주의는 사물의 형식을 내부에

서 연역한다. 모든 곡선의 가장 완벽한 형태는 마땅히 원이다. 그것이 아치이면서 원의 일부가 아닐 수는 없었다. 이러한 고전적 이념은 나중에 천문학의 새로운 전개에 방해물이 된다. 코페르니쿠스 이래 80여 년간이나 천문학이 지체된 것은 관측이 행성의 궤도가 원이라는 가설에 계속 들어맞지 않았기 때문이다.

고딕은 반원으로서의 아치라는 개념에서 과감히 벗어난다. 그것은 천상을 향한 가운데 가파르게 소멸해간다. 그것은 건물을 닫기 위한 것이 아니다. 그것은 열린 세계를 드러낸다.

건축은 결국 공간을 얻어내는 문제이다. 그러나 공간에의 요구에 있어 그리스인들과 로마인들은 서로 달랐다. 그리스 신전은 인간을 위한 내부 공간을 가질 필요가 없었다. 그것은 신을 위한 것이었고 따라서 많은 기둥과 내벽으로 평평한 천개의 하중을 감당할 수 있었다. 그러나 로마인들의 공간은 실제적인 필요를 충족시켜야 했다. 그들의 전통적인 바실리카는 이러한 요구를 충족시키기에는 신랑의 폭이 너무 좁았다. 그들이 아치를 사용한 것은 신랑의 폭을 넓히기 위한 것이었다. 따라서 궁륭형 천장은 오랜 역사를 가진 것이었다. 로마인들은 신전(판테온), 욕장, 콜로세움, 다리 등을 지을 때 이미 아치를 사용했다. 그러나 아치형 궁륭은 또 다른 근본적인 문제를 안고 있었다. 그리스 신전이나 바실리카와 같이 천장이 수평일 때에 그 무게는 단지 수직적인 것이므로 기둥만으로 천장을 받칠 수 있었으나 궁륭형 천장의 경우에는 이제 신랑벽이 지붕의 엄청난 측방하중을 감당해야 했다. 이러한

문제에 부딪혀 로마네스크 건축가들은 벽을 강화하거나 벽과 기둥에 부벽을 덧대어 문제를 해결해 나갔다.

따라서 로마제국 시대 이래 고딕에 이르기까지의 천장은 다음의 전개를 따라간다. 평면지붕의 바실리카 – 반원통형 궁륭 – 교차 궁륭 – 능골형 궁륭.

교차 궁륭의 발명은 본체 신랑에 적용하기 위한 것은 아니었다. 그것은 평면형 바실리카의 측랑에 트리뷴 갤러리tribune gallery를 만들기 위해 도입된 것이었다. 측랑 위에 갤러리를 만들기 위해서는 그것을 받칠 아치가 필요했고 여기에서 교차 궁륭이 착안되었다. 그리고 그것은 신랑의 천장에도 사용되게 된다. 이 반원형의 교차 궁륭이 첨형아치의 능골형 궁륭으로 바뀔 때 고딕 건축이 시작되었다.

늑골형 궁륭
Ribbed-Vault

고딕 건조물에 대한 설명에 있어 "늑골형 궁륭"은 이제 상투어구가 되었다. 고딕 건축에 대해서는 그 필수적인 요소로 첨형아치, 늑골형 궁륭, 공중부벽이 일반적으로 말해진다. 이때 첨형아치와 공중부벽은 골조와 관련되어 있다. 그것들은 어떤 건축이 고딕이 되기 위해 필수적으로 지녀야 할 요소이다. 물론 골조라는 측면에서 보자면 여기에 기둥이 더해져야 한다. 고딕은 첨형아치, 공중부벽, 기둥만으로 공간을 얻어낼 수 있다. 로마네스크가 벽체의 건물이라면 고딕은 골조의 건물이다.

늑골형 궁륭은 그러나 이러한 구조적 필수성과는 관련 없다. 그것은 첨형아치와 (나중에 자세히 말해질) 베이 시스템bay system의 결과로 생겨나는 시각적 효과이다. 입장자들이 서쪽의 정면facade에서 바라볼 때 고딕의 천장은 신랑 가운데를 지나는 종석들을 잇는 선과 정돈되어 날카롭게 솟은 아치들의 아케이드로 떨어지는 모습에 의해 마치 갈빗대와 같은 시각적 효과를 준다. 고딕의 궁륭은 새로운 질서란 어떠한

것이며 그것에 의해 얻어지는 효과란 어떠한 것인가를 보인다.

바사리Giorgio Vasari는 고딕 건조물에 무질서의 혐의를 씌운다.

"이 저주받은 디자인에는 그 건물의 모든 벽과 모든 구역을 덮고 있는 많은 작은 상자들이 보태어진다. 하나의 상자가 다른 하나 위에 쌓이며 모든 경우에 그것들에는 장식적인 오벨리스크와 첨탑과 이파리들이 부착된다. 그 자체로서 불안한 효과를 보이는 이 상자들이 그러한 복잡한 형태들과 결합될 때에는 어떤 종류의 안정성도 지니지 못한다. 그것들은 석재나 대리석으로 만들어졌다기보다는 종이로 만들어진 듯하다. 모든 곳에 돌출부, 얽힘, 상자, 뒤얽힌 화환 등이 있으며 그리하여 모든 조화와 비례는 소멸된다."

그러나 고딕은 무질서하지 않다. 만약 무질서가 수평과 수직의 비례를 무시하고 원심력적 집적accumulation을 의미한다면 고딕은 무질서하다. 그러나 질서는 그러한 비례에만 있지 않다. 질서 혹은 무질서는 내재적 개념은 아니다. 무엇이 질서이고 무엇이 무질서인가? 거기에 비일관성은 있을 수 있다. 무질서는 오히려 비일관성에 있다. 그러나 고딕은 일관된 하나의 이념을 향한다. 그것은 무한을 향한다. 로마네스크나 르네상스가 인간이 지닌 지성적 역량을 최고의 가치로 보면서 신조차도 인간 지성의 틀 안에 가두려 했을 때, 그리하여 신앙의 표현을 기하학적 논리로 했을 때 고딕 예술가들은 신의 전능성을 인정하면서 자신의 완전한 무능성을 고백한다. 이성과 신앙의 충돌에서 고딕인들은 단호하게 신앙을 택한다. 이성과 신앙은 양립할 수 없다. 이성

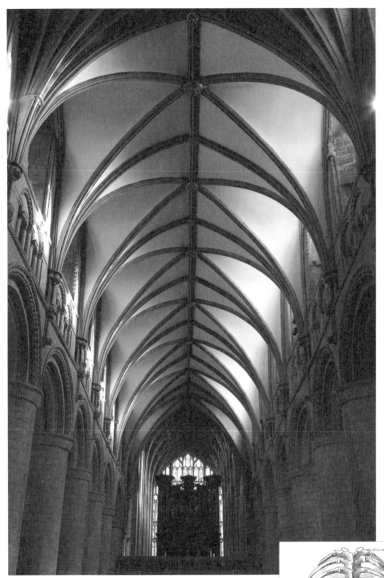

▲ 인간의 갈빗대와 닮은 늑골형 궁륭

은 신을 해명하지 못한다.

누가 더 정통이며 누가 더 이단인가? 교황청은 이성으로 설명되는 신이라는 견지에서 로스켈리누스와 오컴William of Ockham을 심판한다. 그러나 정통과 이단은 단지 힘의 문제이다.

고딕은 천상을 향하는 가운데 평등한 지상 세계라는 또 다른 질서를 구현한다. 고딕의 천장은 끝없이 솟구치는 가운데 나름의 일관성을 구축한다. 첨형아치는 완전한 규칙성을 보이며 늑골형 형상을 전체적으로 구현한다. 척추vertebra가 신랑을 반으로 가르며 성당의 보행로ambulatory에까지 이르는 가운데 아치의 가장 높은 끝점이 척추가 되는 종석keystone을 잇는 선들을 중심으로 규칙적으로 나열되어 갈빗대가 분기되어 나가는 형상을 보인다.

고딕궁륭의 이러한 천상으로 향하는 질서는 인간 갈빗대의 해부도와 같은 골조적 개성을 고딕 성당에 부여한다. 이 늑골형 궁륭이 주는 시각적 효과는 대단하다. 그것은 궁륭이 아치 사이를 메꾸는 웹에 의한 것이 아니라 단지 골조에 의한 것이라는 사실을 더욱 강조한다. 성당의 서쪽 정문에서 성가대석choir을 향하는 신도는 누구라도 이 늑골형 궁륭에서 성당이 곧 날아오를 것 같은 느낌을 받는다. 살은 불가피한 군더더기이고 뼈가 근본적인 것이었다. 거기에 뼈대만 있고 나머지는 종이처럼 바삭거릴 뿐이다.

3

공중부벽
Flying Buttress

공중부벽은 부벽기둥buttress pier에 성당 궁륭의 수평하중 horizontal force을 전달한다. 이것은 물론 고딕 고유의 창조물은 아니다. 로마네스크 건조물인 더럼 성당Durham Cathedral과 생 레미 성당 Saint Remi Cathedral에도 이미 공중부벽은 사용된다. 그러나 어떤 창안물의 경우에도 그것이 의식적으로 전체 구조물의 골조와 근본적인 관련을 맺지 않는 경우에 그것을 진정한 창안물이라고 하기 어렵다. 기원과 전면적 사용은 다른 문제이다. 기원은 전면적 사용에 대해 어떤 권리도 주장할 수 없다. 하늘 아래 새로운 것은 없다. 그것은 거기에 이미 있다. 금속활자는 구텐베르크(Johannes Gutenberg, 1398~1468)에 의해 전면적으로 사용되었을 때 비로소 진정한 창안물이 된다.

더럼 성당과 생 레미 성당의 경우 공중부벽은 단지 성가대석 궁륭의 수평하중을 처리하기 위해 부벽을 덧붙인 것이다. 그러나 이 경우에 부벽은 나중에 첨가되었을 뿐이지 건물의 전체적 골조 계획안에 들어 있었던 것은 아니었다. 또한 이 두 건물의 부벽기둥은 독립적인 것

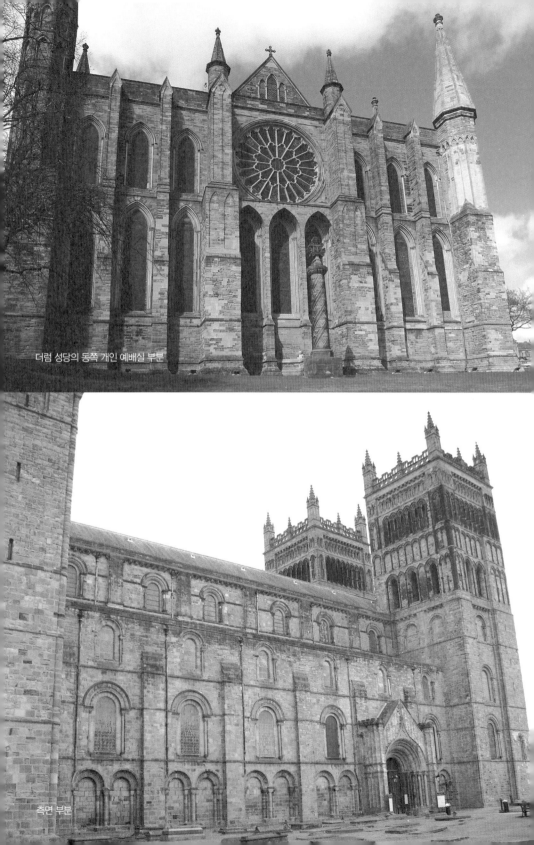

더럼 성당의 동쪽 개인 예배실 부분

측면 부분

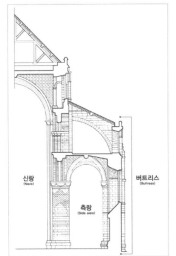

▲ 더럼 성당 버트리스쪽 입면도와 내부 사진(우측)

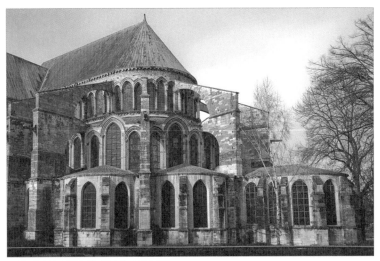

▲ 생 레미 성당 앱스 쪽에 보이는 공중부벽

이 아니라 개인 예배실chapel 벽체의 일부를 이룬다.

공중부벽은 고딕 건조물 고유의 창안이다. 그것은 고딕 이념을 충족시키기 위해 애초부터 계획된 것이었다. 공중부벽이 로마네스크의 벽체를 대신하여 궁륭의 하중을 부벽기둥에 전달하는 기능을 단독으로 수행할 때 비로소 진정한 의미에서의 공중부벽이 된다. 그리고 이것은 첨형아치와 유기적으로 결합되어 있다.

고딕의 첨형아치는 두 개의 이점을 지니고 있었다. 그중 하나가 다양한 베이에 적용될 수 있었다는 사실이다. 말한 바대로 첨형아치는 베이의 면에 지배받지 않는다. 궁륭의 높이가 기준점으로 제시되기만 하면 아치의 요건을 충족했다. 베이의 끝점에서부터 그 높이에 맞춰 아치를 높이기만 하면 끝이었다. 이것은 심지어 하나의 아치로서의 단일성을 가질 필요조차도 없었다. 나중에 말해질 불규칙한 베이에도 첨형아치는 적용될 수 있었다.(절형아치 broken arch) 따라서 첨형아치는 모든 종류의 베이를 덮을 수 있었다. 종석이 베이의 무게중심에 놓이기만 한다면 첨형아치는 어떤 형식의 면에도 적용될 수 있었다. 그것은 정방형square 베이, 장방형rectangular 베이도 덮을 수 있는 것은 물론 심지어는 사다리꼴trapezoid 베이나 반원형semicircle 베이도 덮을 수 있었다.

반원형 아치에 구애받지 않을 때의 이점은 형언할 수 없이 많다. 우선 각각의 베이의 아치가 같은 높이가 되어 성당 내부에 일관된 통일성을 부여한다. 즉 궁륭의 높이가 전체 성당을 일관하여 같다. 두 번

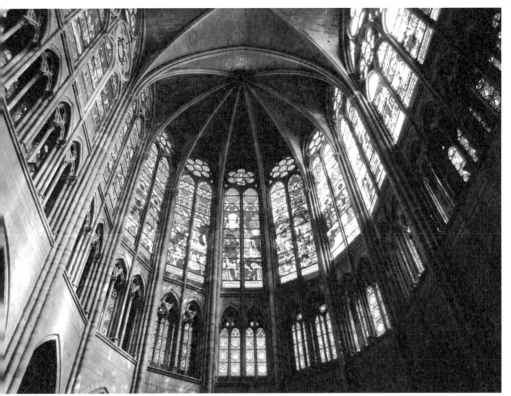

▲ 생 드니 성당 앱스

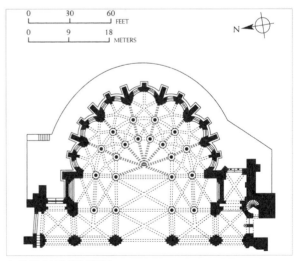

▲ 생 드니 성당 앱스 평면도

째로는 지금 말해지고 있는바 아치가 어떤 꼴의 베이라도 덮을 수 있다는 것이다. 첨형아치는 언제라도 절형아치가 될 수 있다. 궁륭의 하중이 작으므로 종석에 의해 지탱되게 되는 아치의 구조역학적 하중 자체가 작기 때문이다. 필요하다면 첨형아치는 어떤 베이라도 덮을 수 있다. 단지 "균등한 높이"라면 다른 제한은 없었다.

첨형아치가 처음으로 사용된 것은 놀랍게도 최초의 본격적인 고딕 건물이라 할 만한 생 드니(St. Denis) 성당의 반원형 앱스를 덮기 위해서였다. 첨형아치는 그 적용이 가장 용이한 정방형 베이나 장방형 베이에서가 아니라 가장 어려운 반원형 앱스를 덮기 위해 처음 사용되었다. 아치와 관련하여 가장 중요한 사실은 반원형 아치는 베이의 변의 길이에 따라 높이가 정해지지만 첨형아치는 높이에 따라 궁륭의 모습이 정해진다는 사실이다. 반원형 아치는 변에 대응하고 첨형아치는 높이에 대응한다.

거듭 말하지만 첨형아치의 가장 커다란 이점은 천상을 향하는 고딕 이념의 실현과 관련되어 있다. 첨형의 교차 궁륭은 넓은 면적을 덮으면서도 — 물론 이것은 궁륭이 가하는 압력을 얇고 가벼운 웹으로 해결했다는 사실도 포함하지만 — 더 높이 치솟을 수 있다는 데에 그 이점이 있었다. 즉 첨형아치는 신랑의 폭을 넓게 하고 그 높이를 한층 높게 하면서도 척추를 향하는 날카로운 갈빗대에 의해 천상으로의 운동성을 가능하게 했다.

반원통형 아치나 반원형 교차 궁륭 아치의 경우 그것들이 덮어

야 하는 면적이 넓어지거나 높이가 높아질 때에는 아치 자체의 하중과 아치를 덮는 골조의 웹의 하중이 그 골조를 매우 취약한 것으로 만들고 만다. 첨형아치는 그러한 중력을 높이로 해소한다. 날카로운 각도로 높이 치솟은 첨형아치는 중력을 연직 방향으로 지상으로 가져가게 된다. 즉 수평하중을 줄이며 수직하중을 증가시키는 것이다. 공간을 얻어내고자 하는 건조물의 경우 수직하중이 큰 문제가 되지는 않는다. 수직하중은 기둥으로 간단하게 해결된다. 그러나 수평하중의 해소는 난제이다. 첨형아치의 유효성은 밖으로 향하는 수평하중을 줄였다는 사실에 있다.

▼ 고딕과 로마네스크 외벽 비교

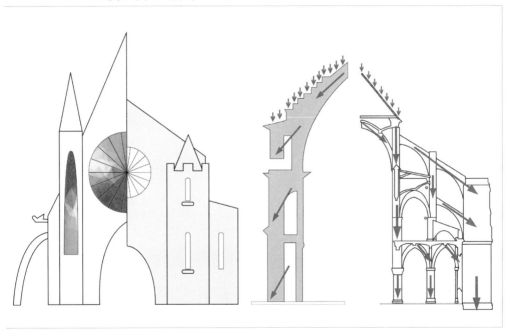

첨형아치의 사용에 의해 고딕 건축의 가장 중요한 원칙이 드러난다. 전통적인 벽체는 이제 수평하중의 압력에서 상당히 많이 벗어나게된다. 궁륭의 수직하중은 신랑 기둥을 지지하는 공중부벽과 부벽기둥만으로 가능하게 되었다. 첨형아치가 사용되기 전에는 궁륭을 구성하는 두꺼운 석재들이 역시 두꺼운 석회반죽에 의해 접착된 채로 그 하중을 수평과 수직으로 전달했고 따라서 두툼고 둔중한 벽체가 필요했으나 이제 첨형의 늑골형 궁륭과 얇고 가벼운 웹에 의해 기둥과 공중부벽만으로 건물의 지탱이 가능하게 됨에 따라 두꺼운 벽체는 불필요하게 되었다.

고딕 성당의 건축 순서는 다음과 같다. 목재 트러스의 지붕과 궁륭의 수직하중을 지탱하면서 궁륭의 수평하중을 전달받는 신랑 기둥nave pier이 세워진다. 이것은 어떤 경우에는 실린더형, 좀 더 진화된경우에는 샤프트가 덧붙여진 복합기둥compound pier with shaft이 된다. 다음으로 부벽기둥이 세워지고 거기에 공중부벽이 덧붙여진다. 남은 것은 첨형아치가 된다. 이것들을 제외한 나머지는 적어도 구조적으로는 부수적인 것이 된다. 아치와 웹의 중량에 의한 압력은 4면quadripartite 베이일 때 네 기둥 위로, 6면sexpartite 베이일 때 여섯 기둥위로 골고루 분산되고 그 네 개 혹은 여섯 개의 기둥은 외부의 공중부벽과 부벽기둥에 궁륭의 수평하중을 전달하게 된다.

로마네스크 건물과 고딕 건물의 중요한 차이 중 하나는 천개에 대

한 그들의 서로 다른 개념에서 나온다. 로마네스크 건축가들은 천개가 가볍고 얇은 재료로 (바사리가 종이 같다고 표현하는) 덮일 수 있다는 것을 상상조차 할 수 없었다. 이것은 사실은 기술적 문제가 아니었다. 로마네스크적 사고방식을 결정지은 것은 (나중에 자세히 말해지겠지만) 실재론적 이상주의였다. 이것은 세속적이고 감각적인 다채로움과 개방성을 경멸하는 이념으로 스스로의 자기충족적인 닫힌 세계를 구성함에 의해 가능한 것이었다. 그들은 스스로의 자유의지free will에 의해 구원받을 수 있다고 믿었다. 이것이 플라톤의 이데아로의 헌신의 주장 이래로 끈질기게 살아남은 이상주의적 실재론이다. 그들은 자신의 단련과 금욕에 의해 구원을 얻을 수 있다고 믿었다. 그들에게 이 세속적 세계는 물질적이고 감각적인 세계이며 육체적으로 타락한 곳이었다. 그들에게 사원은 구원과 타락을 구별 짓는 피난처였다. 이 안에서 구원은 가능하지만 바깥 세계는 타락과 악의 횡행에 의해 전락하는 곳이었다. 그들의 사원은 이 타락한 지상에 대해 문을 닫을 수 있을 만큼 또한 스스로의 이데아만큼 그 자체로서 튼튼하고 강인해야 했다. 그들이 스스로의 감각적 유혹을 견뎌야 하는 만큼 그들의 세계는 밖에서 닥쳐드는 모든 세속적 감각을 막아야 했다. 로마네스크 건물의 벽과 궁륭은 공간을 창출한다는 의미 이상으로 외부 세계를 차단한다는 의미를 지니고 있었다. 그러므로 그들은 지붕조차도 벽체와 동일한 재료로 튼튼하고 두껍게 만들어야 했고 웹을 구성하는 재료조차도 — 사실은 그것은 웹이라고도 할 수도 없었는바 — 아치의 재료와 마찬가지로 두껍고 무거운 석재여야 했다.

로마네스크 사원의 협소한 창문은 로마네스크 건축의 기술적 한계에 의한 것은 아니다. 그들이 그것을 원했다. 밝음이 필요하다면 기껏 내부의 촛불로 가능해야 했다. 그들의 실내는 어두워야 했다. 빛은 외부의 향락을 싣고 올 것이었다. 그들은 자기만의 자족적인 세계를 구성하고자 했다.

고딕의 이념은 그러나 ― 나중에 자세히 설명 되겠지만 ― 이와는 다른 것이었다. 그들 건축의 전개는 지상에 신의 세계를 폐쇄적으로 구축하는 것이 아니라 신에게로의 자기포기적인 귀의였다. 고딕 성당의 천개는 말 그대로 천개 이상의 의미를 지니지 않는다. 그것은 외부로부터의 내부 차단이 아니다. 그것은 단지 외부의 강수로부터의 보호 이외의 의미를 지니지 않는다. 그것은 하늘로의 상승을 막지 않는다. 그것은 오히려 신랑 아케이드의 갈빗대들이 중앙의 홍골 쪽으로 날카롭고 가파르게 진행함에 의해 더욱더 천상으로 이끌고 가는 궁륭이었다.

고딕 건물은 공중부벽을 통해 측면으로 작용하는 힘을 건물 바깥쪽에서 해결한다. 로마네스크 성당의 수평압력은 건물에 속하는 벽체에 의해 해결되지만 고딕은 건물과는 별개의 기둥에 의해 해결된다.

로마네스크 건물에서는 신랑 아케이드 벽과 측랑의 바깥벽 전체가 수평압력을 감당하지만 고딕 건물에서는 아치가 집중되는 네 개 혹은 여섯 개의 기둥과 그것을 받치는 공중부벽이 그것을 감당해 낸다. 이제 신랑 기둥의 바깥쪽에 첨탑을 지닌 부벽기둥들이 돌아가게 되고 신랑 기둥에 미치는 수평하중은 공중부벽을 통해 부벽기둥으로 전락

된다.

결국, 공중부벽은 신랑 기둥에 가해지는 수평압력을 부벽기둥으로 전달하는 매체이다. 이것은 건물 전체를 지탱하는 모든 신랑 기둥에 적용되기 때문에 건물은 마치 자전거의 바퀴살과 같은 가는 선들에 의해 둘러싸인 느낌을 준다. 고딕 건물의 비상하는 듯한 가뜬함은 건물을 돌아가는 이 바퀴살이 주는 효과 때문이기도 하다.

복합기둥

Compound Pier with Shafts

모든 고딕 성당이 복합기둥을 가지고 있지는 않다. 가장 잘 알려진 파리의 노트르담은 고딕이 지향하는 건축적 이념에 있어 몇 가지 점에서 보수적인바, 특히 기둥에 있어 그러하다. 노트르담 성당의 기둥은 단순한 실린더형cylindrical pier이다. 파리 노트르담은 단지 초기 고딕을 대표할 뿐이다. 그것은 트리뷴 갤러리tribune gallery의 존재, 6면sexpartite 궁륭, 실린더형 기둥의 세 요소에 의해 고딕이 궁극적으로 지향하는 건축 이념의 초기 국면을 보인다. 그러나 고딕의 모든 이념이 실현된 성당은 없다. 모든 성당이 노정 상에 있다.

물론 복합기둥이 고딕 성당의 필수요소는 아니다. 파리의 노트르담, 영국의 웰스Wells 성당 등에서는 아치에서 내려오는 샤프트shaft가 신랑 기둥의 기단springer에 떨어지고 그것들 전체를 실린더형 기둥이 받치게 된다. 그러나 그 두 성당을 제외하면 본격적인 고딕 성당은 대부분 복합기둥을 채택한다. 누아용Noyon Cathedral, 랭스Cathédrale Notre-Dame de Reims, 보베Beauvais Cathedral, 샤르트르Chartres Cathedral

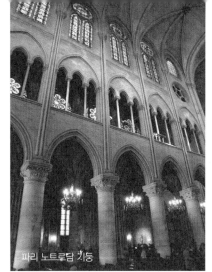

파리 노트르담 기둥

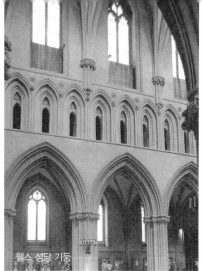

웰스 성당 기둥

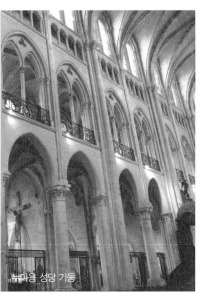

누아용 성당 기둥

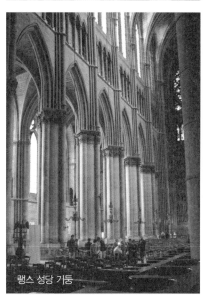

랭스 성당 기둥

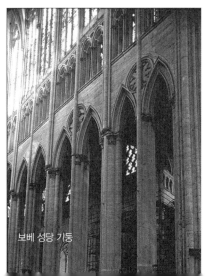

보베 성당 기둥

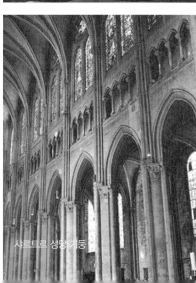

샤르트르 성당 기둥

등의 성당은 샤프트의 조직적이고 계획적인 사용에 있어 정도 차이가 있다 해도 드럼과 샤프트가 별개의 것으로서 복합기둥을 구성한다.

복합기둥의 효과는 몸체drum의 반경을 짧게 하여 날씬한 기둥 몸체를 가능하게 하는 한편 지상에서 시작된 샤프트가 곧장 아치의 종석까지 이어지게 함에 따라 수직적 연속성을 가능하게 하는 데에 있다. 샤프트의 연속성이라는 측면에서 보자면 복합기둥은 고딕의 필수요소이다. 만약 고딕이 수직적 운동의 강조에 의해 존재의의를 갖는다면 가는 몸통drum의 기둥과 거기를 싸고도는 샤프트들의 수직적 연속성은 강력한 효과를 주는 요소이기 때문이다.

6면 베이의 경우 지상에서 열 개의 샤프트가 시작되어 그중 다섯

▼ 복합기둥(컴파운드 피어) 구조

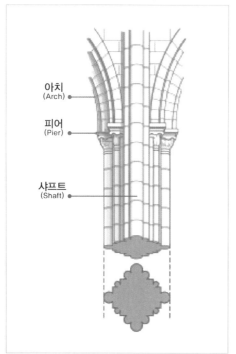

아치
(Arch)

피어
(Pier)

샤프트
(Shaft)

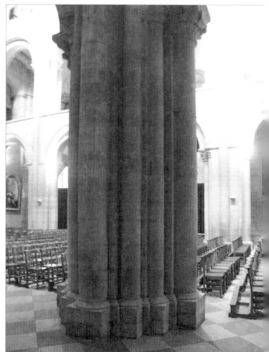

개는 측랑 아치들과 연결되고 나머지 다섯 개의 샤프트는 신랑 아치의 종석에 이른다. 여기에서 샤프트는 신랑아치와 측랑아치의 궁륭의 하중을 복합기둥에 전달한다. 만약 위에서 시작된 샤프트들이 클리어스토리의 기단이나 신랑 아케이드의 기단에서 멈춘다면 궁륭하중의 기둥으로의 전달은 상대적으로 미약해진다. 이것은 상대적으로 공중부벽과 부벽 벽체를 둔중하게 만들어야 한다는 것을 의미한다.

고딕의 의의는 솟구치는 데에 있다. 바깥에서 보았을 때의 비상의 효과는 공중부벽과 부벽 벽체가 가뜬할수록 더 커진다. 연속된 샤프트는 이 효과를 배가시킬 수 있다. 샤르트르 성당이 상대적으로 소규모 성당임에도 불구하고 더 높은 상승감을 주는 이유는 4면 베이와 지상에서 종석까지 끊이지 않은 채로 상승하는 샤프트에 의한다. 그것이 공중부벽과 부벽 벽체를 또한 가뜬하게 만든다.

Transition

전개

1. 개요
2. 생 드니
3. 베이 시스템
4. 단일공간

5. 수직성
6. 부유성과 개방성
7. 과잉성과 집적성
8. 새로운 빛

1

개요

Overview

　　가장 이상적인 고딕 성당이 건설되지 않은 채로 고딕 양식이 끝났다는 것은 아쉽지만 어쩔 수 없는 사실이다. 고딕 성당의 축조에는 거의 한 세기의 시간이 필요하며 거기에 투입되는 자금과 노동력은 한 도시(혹은 한 소도시)가 감당하기가 쉽지 않았기 때문이다. 고딕 성당의 건축에는 실험적 시도가 있을 수 없었다. 그것은 보수적일 수밖에 없었다. 어떤 고딕 건축가는 성당의 건축 중에 자신의 것이 이미 시대에 뒤진 것이라는 사실을 발견한다. 그러나 그는 애초의 계획을 변경하지 못한다.

　　고딕 성당이 지닌 건축 이념 그 자체 또한 구조적 변경을 더욱 불가능하게 만든다. 고딕은 쌓아 올려지는 건물이 아니다. 그것은 골조에 의해 이미 완성된 건물이다. 이때 골조들은 유기적인 관계를 가진다. 단 하나의 기둥조차도 이미 궁륭의 설계를 결정짓는다. 엄밀히 말하면 기둥과 궁륭과 공중부벽은 동시에 지어지는 셈이다. 각각이 서로를 전제하고 있기 때문이다.

건축은 또한 스스로에 내재한 물적 이유로 보수적일 수밖에 없다. 예술 장르 중 건축과 음악이 가장 보수적인바, 그것은 이 두 양식의 구현에는 회화나 문학이 지닌 다채로운 혹은 실험적인 시도가 불가능하기 때문이다. 음악의 경우에는 연주라는 물질화된 과정을 통과해야 하는 어려움이 있다. 작곡은 자유롭고 실험적일 수 있다. 그러나 음악은 연주되고 청중에게 들려졌을 때 비로소 탄생을 알리게 된다. 건축 역시도 설계나 건축 이념은 거기에 따른 실제의 건물이 지어지기 전에는 단지 무형의 것일 뿐이다. 비표현적 예술은 이러한 운명을 겪는다. 회화나 문학은 무엇인가 실증적인 것을 묘사한다. 그러나 건축과 음악은 추상적 형상으로 이념을 드러내는바 이것은 하나의 과정이 더 첨가된다는 사실을 의미한다. 표현적 예술은 이념과 구현으로 끝난다. 그러나 비표현적 예술은 이념과 매개와 구현이라는 세 개의 과정을 겪는다. 이때 매개는 통과하기 매우 어려운 과정이다.

이상적인 고딕 건조물은 — 그것이 고딕의 기본적 요소인 첨형 아치와 공중부벽의 요소를 충족했다고 할 때 — 4면 베이, 제2측랑의 제거, 내부 전체 바닥의 평면화, 3단계 입면tripartite elevation, 익랑transept의 제거, 보행로로의 개인 예배당chapel의 개방, 지하묘소의 소멸 등이다. 앞서 말한 바대로 이 조건을 모두 충족하는 고딕 성당은 존재하지 않는다. 그러나 이 요소들이 고딕 건조물의 방향인 것은 분명하다. 그것이 고딕 이념을 충족하기 때문이다. 고딕이 건물 외부에 무엇인가를 더함에 의해 그리고 서쪽 전면의 겹쳐진 아키볼트archivolt

와 거기에 새겨진 부조에 의해 복잡한 외양을 띠고 있다 해도 고딕의 본래 이념은 그 이념 자체의 단순화인바 그것은 신의 전능성God's omnipotence과 인간의 무능성이다. 이와 관련해서는 뒷부분의 '이념'에서 자세히 설명될 것이다.

2

생 드니
St. Denis

말한 바와 같이 첨형아치, 공중부벽, 복합기둥이 고딕 성당의 모든 것이라 해도 지나치지 않다. 이 세 요소는 자기충족적self-sufficient이며 자기지지적self-supportive인 것이 되어 우선적이고 독립적인 골조를 구성한다. 고딕 건축을 독특하게 만드는 여러 양식적 특징과 시각적 효과는 이 세 가지의 결과물일 뿐이다. 이것은 고딕 건조물이 위의 세 가지의 요소를 독자적으로 도입했다는 것을 말하지는 않는다. 오히려 반대이다. 고딕 성당의 발주자와 건축자들은 어떤 종류의 이념과 거기에 걸맞은 건조물을 짓고자 하는 가운데 위의 세 요소를 도입한다.

신랑의 베이 각각의 폭nave width이 넓어지면서도 내부 높이에 상승감을 더한 것, 둔중한 석조나 벽돌의 벽체를 유리(스테인드글라스)로 대체한 것, 트리뷴 갤러리를 제거한 것 등은 모두 이 세 요소의 동시적인 결합이 없었더라면 불가능했을 양식적 요소들이다. 물론 이 세 요소 중 복합기둥은 구조적으로 필요불가결한 것은 아니다. 그것은 실린

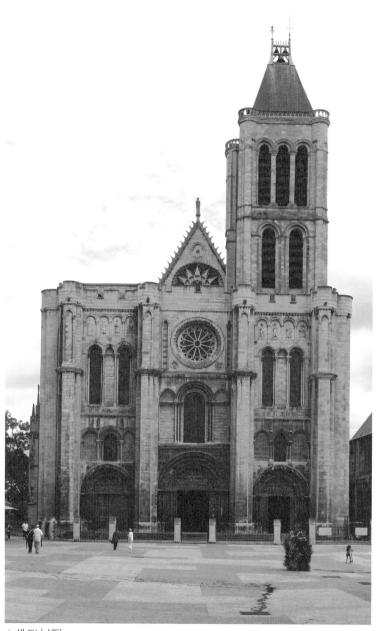

▲ 생 드니 성당

더형 기둥으로도 기능한다. 그러나 실린더형 기둥이 복합기둥의 몸체 drum에 비해 지나치게 굵고 둔중하다는 사실 — 이것은 고딕이 지향하는 이념에 정면으로 배치되는바 — 을 고려하면 이 기둥이 수행하는 역학적 기능과 시각적 효과와 관련하여 복합기둥을 고딕의 필수적인 요소로 보는 것이 옳다.

고딕 성당에 대한 연구에서 조심해야 할 것은 고딕 성당의 독특한 양식과 비전과 이념이 어떠한 구조로부터 연역되었다는 가설, 다시 말하면 고딕 성당은 위의 세 요소에서 "저절로" 나왔다는 가설은 전적으로 그르다는 사실이다. 12세기와 13세기의 프랑스인들은 단순히 고딕을 원했을 뿐이다. 이념을 충족시키기 위해 첨형아치, 공중부벽, 복합기둥이 도입되었을 뿐이지 그 기술이 고딕을 불러들이지는 않았다.

물질적이고 가시적이고 기술적인 성취에서 예술 양식을 도출하는 것은 예술 양식의 연구에서 유혹적이다. 이념은 보이지 않고, 양식은 종합의 사유와 상상력을 요구하지만, 기술적 성취는 가시적이고 손에 쥐어지는 것이기 때문이다. 상상과 사유는 시각과 촉각보다 어렵다. 그러나 기술에서 양식을 도출하려는 시도는 모두 실패했다. 이것은 고딕 건조물의 연구에 있어서도 마찬가지이다. 기존의 로마네스크 양식은 수도원과 성당의 기능을 수행하고 있었다. 심지어 그것은 시골 장원에서 지어졌을 뿐만 아니라 도시에서도 지어졌다. 그렇다 해도 그것은 장원의 신앙이다. 어느 순간 고딕이라는 전적으로 새로운 양식에 입각한 건조물들이 여러 도시에 세워지기 시작한다. 이것은 세계관의

변화를 의미한다. 수요가 있을 때 공급이 있듯이 간절한 요구는 그 요구를 충족할 수 있게 하는 기술적 성취를 불러들인다.

첨형아치, 공중부벽, 복합기둥의 세 요소 없이 현재 우리가 보고 있는 바의 고딕 성당이 가능하지 않았다는 가설과 이 세 요소가 고딕 이념을 가능하게 했다는 가설은 같은 것이 아니다. 이 세 요소 없이 고딕 성당이 가능하지 않았다는 사실에는 의문의 여지가 없다. 다시 말하면 고딕 성당을 가능하게 한 기술적 세 요소 없이 고딕 성당의 건축은 가능하지 않다는 가설은 올바른 것이다. 그러나 이러한 구조 자체가 고딕 이념의 요청에 의한 것이다. 이것은 마치 도시가 활발한 교역을 가능하게 한 것이 아니라 교역에의 요구가 도시라는 물질적 기반을 요청한 것과 마찬가지이다. 고딕은 확실히 도시의 신앙에 입각한 도회의 성당이다. 그러나 더 엄밀히 말하면 그것은 상업부르주아의 예술이다. 이것이 고딕 이념의 사회적 대응물이다.

구조가 이념을 요청하지 않는다. 이념이 구조를 요청한다. 구조는 생각만큼 토대가 되지 않는다. 실존이 본질에 앞서듯 이념이 구조에 앞선다. 구조에서 이념을 도출한다고 말하는 것, 다시 말해서 이념을 분석해서 구조에 닿는다고 말하는 것은 환원적 오류reductive fallacy이다. 1100년경에 이미 고딕 성당을 가능하게 한 기술적 요소들은 노르만과 부르군디의 건축가들에게 알려져 있었다. 1130년경의 틴턴 수도원Tintern Abbey과 멜로즈 수도원Melrose Abbey은 이미 첨형아치를 채용하고 있었고, 1100년경의 생 레미Saint Remi 성당은 앱스에 이미 공중부벽을 사용하고 있었다. 단지 이러한 요소들이 기존의 로마네스크

양식에 첨가되어 사용되고 있을 뿐이었다. 이 중 어느 것도 고딕 성당은 아니다. 세 요소가 한꺼번에 결합되어 현재 우리가 보는 바의 고딕 성당을 가능하게 한 것은 새로운 시대가 전적으로 새로운 양식을 요구했을 때이다.

말해진 바의 세 요소의 결합은 고딕 특유의 것으로서 건물의 모든 부분에 혁신을 불러온다. 그러나 이 혁신은 구조 각각에 있어서의 전적으로 새로운 기술적 변화를 부르게 된다. 이 혁신이 진행되는 가운데 고딕 이념이 본래 어떠한 것이고 무엇을 실현하기를 원했는가가 선명히 드러난다. 최초의 고딕 성당중 하나인 랑Laon Cathedral 성당에는 아직 완전히 구현되지 못했지만 그래도 장차 그 구현을 기다리고 있는 요소가 과거의 로마네스크적 양식과 혼재해 있다. 트리뷴 갤러리의 존재, 정방형 베이, 6면sexpartite 베이 등은 장차 갤러리의 소멸, 직방형 베이, 4면 베이 등으로 변해나갈 것이었다. 새로운 고딕 이념의 완전한 개화는 샤르트르 성당의 신랑에서이다. 아마도 샤르트르 성당이 고딕 이념의 궁극적인 양상을 가장 잘 지니고 있을 것이다. 그럼에도 그 성당의 익랑과 성가대석은 그것이 완전히 고딕적은 아니라는 사실을 말한다. 이것에 대해서도 뒷부분에서 자세히 말해질 것이다.

고딕 성당의 본질적인 골조basic skeleton가 최초로 사용된 곳은 생 드니St. Denis 수도원의 성가대석choir에서였다. 먼저 프란체스코회의 수도사이며 이 수도원의 원장이고 동시에 루이 7세(Louis VII, 1120~1180)의 섭정regent이었던 쉬제르(Abbot Suger, 1081~1151) 수

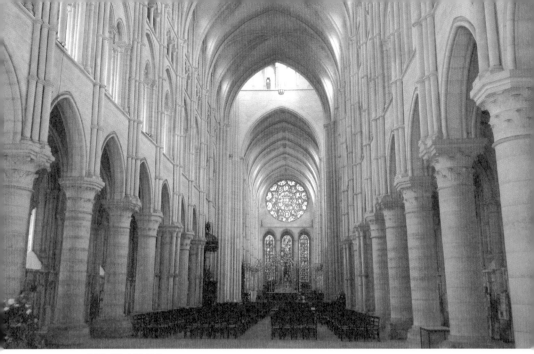

▲ 랑 성당 신랑 모습

도원장은 당시에 당연한 기준으로 제시되었던 로마네스크 양식의 건
물을 포기하고 생 드니를 새로운 양식으로 건축함에 따라, 당시 스
콜라 철학의 주류였던 성 안셀무스, 둔스 스코투스(Duns Scotus,
1266~1308), 토마스 아퀴나스로 이어지는 주지주의적 신학과는 상반
되는 성 베르나르(St. Bernard of Clairvaux, 1090~1153), 피에르 아벨
라르(Pierre Abelard, 1079~1142), 윌리엄 오컴William of Ockham등의
주정주의적 신학 ― 차후에 현대에의 길Via Moderna로 불릴 ― 과 발을
맞추게 된다. 이 새로운 신학의 가시적 구현은 생 드니 수도원의 성가
대석에서 불현듯 나타난 고딕의 세 요소의 결합에 의해서였다. 새로운
예술 양식의 탄생에 있어서 언제나 그러하듯 새로운 이념의 구현은 적
절한 표현수단을 결국은 찾아냈고, 문화사와 과학의 역사에 있어서도

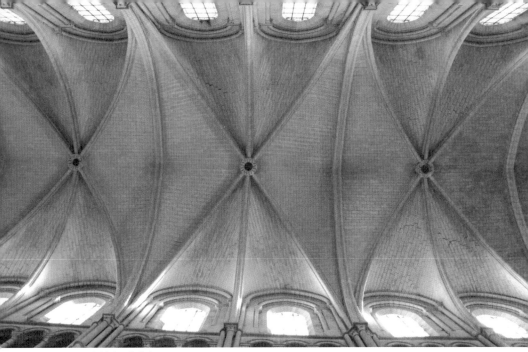

▲ 랑 성당 6면 베이

그러했듯 이번에도 그 성취는 불규칙한 베이의 처리라는 가장 커다란 난점을 한꺼번에 해결하며 거의 완성된 형태로 나타났다.

지방 영주들의 시대는 끝나가고 있었다. 물론 영주들의 계속된 반동은 프랑스 혁명에 이르기까지 계속될 것이었지만 이제 새로운 길은 부르주아 계급과 결합한 왕의 중앙권력에 의해야 한다는 사실은 분명해 보였다. 고딕은 이러한 시대를 배경으로 하고 있었다. 18세기의 어리석은 프랑스 왕들이 스스로를 귀족의 대표가 아닌 부르주아의 대표로 생각했다면 유럽의 주도권을 영국에 넘겨주지는 않았을 것이다. 그러나 고딕으로 과시된 프랑스의 영광은 12세기 중반에서 13세기 중반까지의 백 년에 그친다.

3

베이 시스템
Bay System

교차 궁륭groin vault에서는 정방형square의 베이 이외에 다른 선택의 여지는 없다. 베이의 각 변 위에 반원형의 아치가 서게 되고 그 사이를 돔dome 방식으로 메꿔나갈 때 먼저 가정되어야 하는 것은 그 반원의 높이는 같아야 한다는 것이다. 이 경우 신랑의 폭은 상대적으로 좁게 제한되지만 아케이드 아치의 폭 역시 여기에 맞추어짐에 따라 상대적으로 넓게 된다. 교차 궁륭에 의한 로마네스크 성당의 내부는 전성기 고딕에 비해 좁은 신랑과 넓은 신랑 아케이드를 갖게 된다. 로마네스크 건축가들의 마음속에 있었던 것은 반구형의 돔 — 로마의 판테온에서 훌륭하게 구현된 — 이었고 정방형 베이는 그 돔에 가까운 것이었다. 따라서 이들은 아치 사이의 웹을 아치의 두께와는 달리 현저히 얇게 하는 구조를 상상할 수는 없었다.

그러나 이 로마네스크의 정방형 베이는 고딕 이념이 추구하는 양식의 베이와는 현저히 달랐다. 고딕 건축가는 넓은 신랑 폭과 상승감을 주는 날씬한 입면elevation, 넓은 클리어스토리, 베이의 기하학적 규

칙성 등을 원하고 있었다. 그러나 정방형 베이는 이 점에 있어 고딕과는 완전히 상반되는 건조물이었다. 첨형아치가 불러온 기술적 혁신은 이 문제를 용이하고 간단하게 해결했다. 먼저 정방형 베이를 장방형 rectangular 베이로 교체하는 것은 첨형아치에서는 문제가 되지 않는다. 만약 신랑의 폭을 넓히면서 아케이드의 폭을 좁히면 궁륭이 가하는 수평하중에 대해 큰 고민을 할 필요가 없었다. 또한, 고딕 건축가들은 아치 사이web를 얇게 처리한다는 점에 있어서 로마네스크 건축가들이 가진 궁륭의 개념과는 전혀 다른 개념을 지니고 있었으므로 하중 자체의 문제가 크지는 않았다. 고딕 건축가들에게 있어서 궁륭은 단지 상승감을 주는 것으로 충분했으므로 오히려 얇은 웹이 훨씬 유효한 것이었다. 따라서 장방형 베이는 정방형 베이에 비해 넓은 신랑 폭을 갖게 되었다. 고딕이 노리는 효과는 신랑의 폭을 넓게 하고 아케이드를 좁혀서 한편으로는 중앙 공간을 넓게 유지하면서 다른 한편으로 벽면의 아케이드와 트라이포리엄과 클리어스토리를 호리호리하게 만들어 상승감을 주는 것이었다.

첨형아치가 도입한 기술적 혁신은 이 문제를 간단하게 해결했다. 정방형 베이를 장방형 베이로 교체하며 동시에 횡단아치transverse arch와 교차아치와 클리어스토리 아치의 높이를 같게 만드는 것은 첨형아치에 있어서는 어떤 제한도 받지 않는다. 사실상 이 제한을 없애기 위한 한 방편으로 첨형아치가 도입되었다. 궁륭을 불규칙하고 요철이 있게 만드는 것은 반원형 아치가 가진 문제점이었다. 반원형 아치의 경

우 신랑 아치와 클리어스토리 아치는 같은 높이를 갖게 되는 반면에 교차아치는 대각선의 더 긴 직경 때문에 더 높은 높이를 갖게 된다. 이것이 어쩔 수 없이 궁륭을 불규칙하게 만들어 연속되는 베이들을 각각의 폐쇄적인 제한된 공간으로 만든다. 베이 변의 낮은 아치와 베이 대각선의 높은 아치가 교차되어 나타나게 되기 때문이다. 이것이 정방형 아치가 가진 가장 큰 문제점이었다.

첨형아치는 앞에서 말한 바와 같이 높이를 먼저 정하기 때문에 이 문제를 쉽고 간단하게 해결할 수 있었다. 상대적으로 긴 대각선을 지름으로 하는 교차아치는 그 기울기를 완만하게 만들고 좀 더 짧은 폭을 지나가는 횡단아치의 기울기는 그보다는 좀 더 가파르게, 그리고 클리어스토리의 아치는 가장 가파르게 하면 됐다. 다시 말하면 아치들의 기울기의 변화율은 베이의 변을 기초로 하는 아치의 길이에 달려 있게 된다. 첨형아치가 장방형 베이에 유효하게 사용될 수 있게 됨에 따라 이 아치는 — 이 아치는 어떤 베이를 덮는 데도 유용한바 — 상대적으로 높고 길고 호리호리한 클리어스토리, 좁은 트라이포리엄, 좁은 아케이드를 가능하게 했다. 이 경우 아케이드의 기둥은 (4면 궁륭의 경우) 베이의 네 점에 놓이고 그 네 점이 좁아진 아케이드 폭에 따라 더욱 촘촘하게 배치됨에 따라 수평압력을 분산시키기에 더욱 유리하게 되었다. 종합하자면, 첨형아치는 그 급격한 기울기에 의해 수평압력을 감소시키는 한편, 빈 공간을 넓게 확보함에 의해 지붕의 무게를 한결 감소시키고, 마지막으로 신랑의 폭을 넓히고, 클리어스토리의 폭을 좁히는 효과를 가져왔다. 고딕 성당이 추구하는 수직성(상승감)과 선적

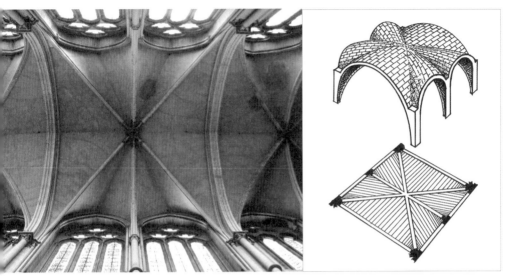

▲ 6면 궁륭(리옹 대성당)

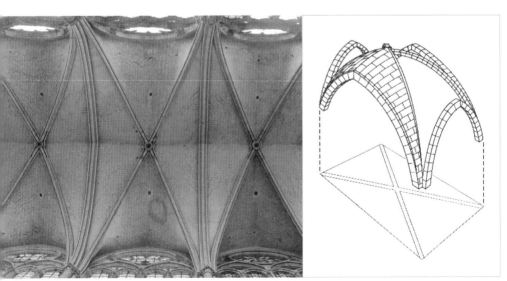

▲ 4면 궁륭(아미앵 대성당)

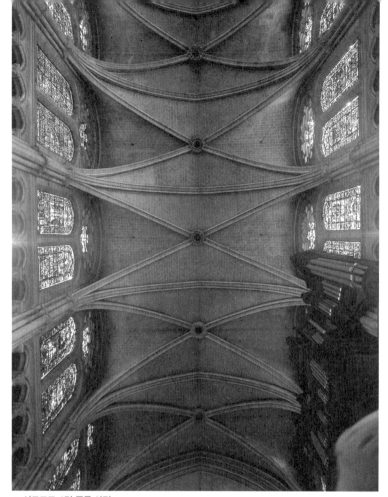

▲ 샤르트르 4면 궁륭 사진

구조, 광활한 공간의 요소는 첨형아치와 함께하는 신랑 베이의 변화로 가능했다.

　　첨형아치가 불러온 베이 시스템의 변화는 여기에 그치지 않는다. 장방형 베이가 가능해짐에 따라 클리어스토리 아치와 교차아치가 감당해야 하는 길이가 감소하게 되었다. 이에 따라 같은 신랑 폭의 장방형 베이와 직방형 베이의 경우 자연스럽게 6면 궁륭sexpartite vault이

사라지고 4면 궁륭quadripartite vault이 도입되게 되었다. 교차아치 사이의 횡단아치는 더 이상 그 역학적 구조를 위해 불가결하지 않게 되었다. 이 차이는 단지 하나의 베이를 여섯 등분 하느냐 네 등분 하느냐에 달린 것은 아니었다. 고딕 성당의 경우 서쪽 입구에서 동쪽 성가대석으로 진행하는 입장자의 조망이 로마네스크의 경우의 그것과 비교하여 현저하게 달라지는 것은 고딕의 4면 베이에 와서이다. 4면 궁륭의 각각의 베이들이 갖는 균등성, (성당 전체의 크기에 비추어) 폭이 짧아짐에 따라 높이는 더 높아지게 느껴지게 된 클리어스토리 등은 6면 궁륭의 경우와는 완전히 달랐다.

간결하고 단일하고 굴곡이 덜한 4면 베이가 규칙적으로 늘어섬에 따라 입장자의 궁륭을 향하는 시지각은 각각의 베이를 빠르게 훑으며 밝고 둥근 앱스로 순식간에 이르게 되었고 이 거침없는 시야는 지하묘소crypt와 성가대석 스크린의 제거와 더불어 공간적 통일성을 얻고자 한 고딕 이념의 궁극적 성취를 보게 된다. 따라서 4면 궁륭(혹은 4면 베이)은 고딕 건축가들의 목표가 된다. 초기 고딕에서 전성기 고딕으로 향하는 발걸음에서 6면 베이에서 4면 베이로의 진행은 어디에서나 느껴진다. 파리의 노트르담 성당은 6면 베이와 실린더형 기둥에 의해 단지 덜 여문 고딕일 뿐이다. 또한, 샤르트르의 신랑을 가장 이상적인 고딕으로 보는 것도 거기에서 4면 베이가 갖는 효과가 가장 두드러지기 때문이다.

베이 시스템에 있어서의 이러한 변화는 기둥에 있어서의 혁신도 동반한 것이었다. 6면 궁륭의 경우 교차아치와 베이의 두 횡단아치가

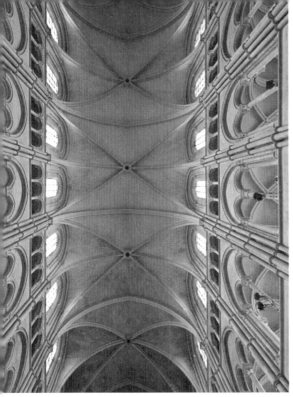

◀ 랑 성당의 6면 궁륭

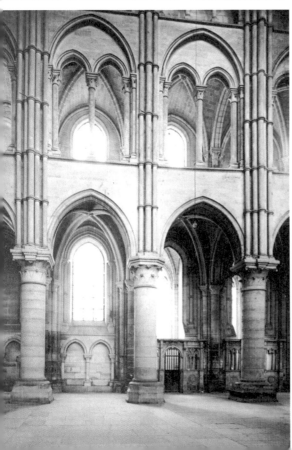

◀ 아치가 주기둥에 5개, 3개로
번갈아 떨어지는 모습

떨어지는 주기둥은 단지 베이의 중심을 좌우로 가르는 횡단아치만이 떨어지는 기둥에 비해 더 두껍고 복잡하고 둔탁했다. 전자에는 다섯 개의 아치가 떨어지지만 후자에는 세 개의 아치가 떨어진다. 복합기둥을 가진 시스템의 경우 전자는 따라서 기둥 몸체에 다섯 개의 샤프트가 첨가 되지만 후자에는 세 개의 샤프트가 붙게 된다.

이러한 교체지지 시스템alternative support system은 단일 지지 시스템에 비해 공간을 더 많이 불규칙적으로 구획 짓게 만들었고 이것이 앱스를 향하는 입장자의 시지각을 계속 멈칫거리게 만든다. 고딕은 불평등을 용납하지 않는다. 고딕 이념 중 하나는 이러한 공간적 "구획성의 제거decompartmentalize"였고, 이것은 궁극적으로 장방형 베이의 클리어스토리 아치를 더 좁고 가파르게 함에 따라 해결된다. 고딕 성당의 공간적 단일성은 먼저 궁륭에서 일어나게 된다. 4면 궁륭은 기둥의 두께와 모양도 단일하게 만들어 (기둥 개개의) 부분적인 규칙성과 공간의 전체적인 단일성을 가능하게 한다.

첨형아치에 의해서만 공간적 단일성이 가능하다. 이것은 심지어 성가대석의 처리에 있어서도 마찬가지이다. 보행로ambulatory는 문제 되지 않는다. 그것은 단지 신랑의 회랑aisle의 앱스쪽으로의 확장으로서 성가대석에 부속된 것이다. 문제는 성가대석의 궁륭아치였다. 이 부분은 신랑의 높이와 같으면서 동시에 그 베이는 매우 불규칙한 것이었다.

성가대석 궁륭의 고딕적 처리는 신랑의 고딕적 처리와는 비교될 수 없는 난점을 지닌다. 신랑이나 회랑의 베이는 모두가 직각을 이루

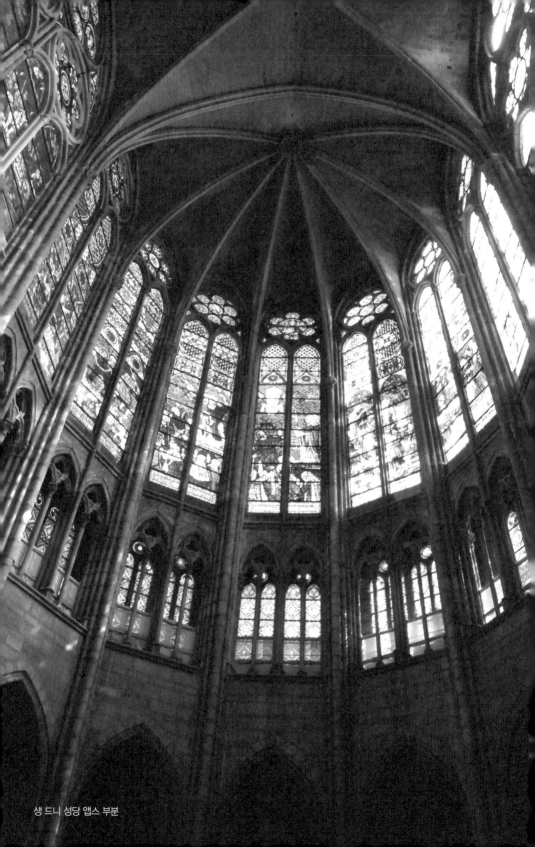

생 드니 성당 앱스 부분

지만 성가대석의 베이는 사다리꼴, 팔각형, 반원 등을 이루고 따라서 이 베이의 처리는 로마네스크 방식의 교차 궁륭으로는 물론 새로 도입된 고딕의 일반적인 첨형아치로도 불가능했다. 여기에서 혁신이 일어난다. 놀랍게도 고딕의 첨형아치의 도입은 정방형이나 장방형의 베이를 처리하는 상대적인 용이함에서보다는 오히려 다양하고 불규칙한 형태의 베이를 처리해야 한다는 더욱더 큰 난점의 해결로부터였다. 혁신은 생 드니 수도원의 성가대석에서 생겨났다.

아치가 처리해야하는 베이가 직각을 이루지 않는다는 것은 먼저 대칭형의 아치를 사용할 수 없다는 것을 의미했고 따라서 종석에 의해 완결되는 일체로서의 아치를 무의미하게 만들었다. 사다리꼴 베이의 경우 서로 교차하는 대칭형의 아치를 쓰게 되면 궁륭의 무게중심이 사다리꼴의 짧은 변 쪽으로 집중되기 때문에 전체 궁륭은 불가피하게 역학적 불안정성을 감수해야 했다.

지금은 그 이름이 사라진 생 드니의 건축가는 여기에서 대담한 혁신을 보여준다. 그는 한편으로 첨형아치를 사용하면서 다른 한편으로 교차아치를 이어진 것으로 만드는 것을 포기한다. 그는 개개의 반아치 half arch를 독립적인 것으로 만들면서 한 쌍의 교차아치가 아닌 네 개의 상호독립적 아치가 그 베이의 한가운데서 전체적인 무게중심과 만나도록 했다. 이때 건축가는 신랑아치의 높이와 같은 높이 가운데서 무게중심을 찾기만 하면 됐다. 그는 이렇게 하여 동일한 높이의 첨형아치라는 문제와 궁륭 전체의 무게중심이라는 다른 하나의 문제를 한

꺼번에 해결했다.

고딕 성당은 점진적으로 전개되어 나가는 건축 기술의 진보에 의
해서보다는 가장 어렵고 복합적인 문제를 단숨에 해결함에 의해 존재
하게 되었다. 이러한 독립된 네 개의 절형아치broken arch ― 사다리꼴
의 경우의 ― 의 사용에 의해 불규칙한 모양의 사변형을 처리할 수 있
게 되었다. 그러나 절형아치의 유효성은 단지 사다리꼴 베이에의 적용
에 그치지 않는다. 이것은 심지어 반원형 베이나 세 개의 변을 가진 삼
각형 베이에도 사용될 수 있었다. 생 드니 수도원에서 시작된 이러한
아치는 파리의 노트르담이나 누아용 성당 등의 초기 성당에 곧 채용된
다. 아찔할 정도의 규칙성과 조화로운 모양을 갖춘 고딕 성당의 성가
대석 궁륭은 쉬제르Suger의 혁신적 이념을 뒷받침해준 건축가에 의한
것이다.

여기에 비추면 신랑이나 측랑에 적용된 첨형아치는 매우 쉬운 것
이다. 그것은 단지 첨형아치의 확장이 아니라 수렴이라 할만하다. 성
가대석의 절형아치가 도입되었을 때 이미 궁륭은 더 이상 공간을 외부
로부터 차단하기를 그쳤다. 절형아치가 가능할 때 일반적인 첨형아치
의 사용은 문제조차 되지 않는다. 이제 궁륭은 차단이 아니라 개방과
상승을 의미하게 되었다.

우리의 세계관이나 과학적 패러다임은 누적적accumulative으로 변
화하지 않는다. 그것은 우리에게 불현듯 주어진다. 이러한 변화는 물
론 진화도 퇴행도 아니다. 그것은 단지 변화일 뿐이고 그 변화의 가시

적 구현이 문명으로 남을 뿐이다. 그러나 이 변화는 우리를 어리둥절하게 할 정도로 불현듯 나타난다. 고딕 성당의 출현이 바로 그랬다.

언어학자 소쉬르(Ferdinand de Saussure, 1857~1913)는 대상과 맺어진 우리 언어의 결합의 기원은 알아낼 수도 알 필요도 없다고 말한다. 그것은 이미 주어진 것이기 때문이다. 비트겐슈타인 역시 대상과 그것을 포함하는 세계의 기저 — substance라고 하는 — 의 형식 form을 (선험적인) 논리의 일부로 간주한다. 우리는 여기에 대해 어떻게 할 수 없다. 그것은 우리의 의식적 지식의 문제가 아니다. 예술 양식은 다른 말로는 "재현 형식representational form"이라 할 만한 것으로서 그것은 대상을 지니지만 양식 그 자체를 그 안에 지니지는 않는다. 따라서 양식은 그 양식에 속한 작품을 통해 제시될 뿐이지 묘사될 수는 없다. 어떤 예술가도 양식 바깥에 설 수 없는 것처럼 우리도 역사 바깥에 설 수는 없다. 고딕과 그 이념은 단지 하나의 현상으로서 설명될 뿐이지 그 연역적 기원이 찾아지지는 않는다. 그 양식이 오컴에 의해 대표되는 유명론적인 이념과 맺어진 것이라는 사실은 분명해 보인다. 그러나 유명론의 대두 자체가 신비이다.

고딕 양식은 불현듯 나타났다. 로마네스크 형식에 변주를 가해 고딕 양식이 얻어지지 않았다. 누군가가 자기 세계를 이미 물들이고 있던, 그러나 다른 사람은 의식하지도 구체화하지도 못한 세계를 진공 속에서 창조했다. 우리는 그에게 물을 수 있다. 그 새로운 양식은 어디에 기초한 것이고 어떤 목적에서 비롯된 것이냐고. 그는 단지 답할 것이다. 무엇인가 제대로 된 것을 원했다고.

고딕 양식은 거듭 말하지만 그 양식적 창조가 상대적으로나 기술적으로나 용이했던 신랑이나 측랑에서 시작되지 않았다. 그것은 안일한 해결이 용납되지 않았던 성가대석에서 발생했다. 이 사실은 예술적 혁신은 기술의 문제가 아니라 의욕과 정열과 창조성의 결합에 의한 것이라는 사실을 보인다. 이러한 혁신을 통해 고딕 건축은 서쪽 입구에서 동쪽 성가대석에 이르는 단정하고 규칙적인 궁륭을 얻게 된다.

4

단일공간
The Unity of Space

로마네스크 성당의 공간 구성의 원칙은 분리와 구획화 compartmentalization이다. 로마네스크 성당의 이러한 원칙은 나중에 말해질 실재론적 철학에 입각한 것이다. 로마네스크 성당에서는 먼저 신랑 베이 각각이 그 측면의 각각의 측랑 베이와 구분된다. 이것은 굵은 기둥, 협소하고 차단된 공간, 낮은 궁륭에 의해 드러난다. 아케이드의 두꺼운 기둥은 마치 그것이 하나의 벽체인 것처럼 신랑과 측랑을 나눈다. 거기에 가까스로 스미는 빛은 측랑의 공간들을 어둠 속에 묻으면서 그것을 상대적으로 밝은 신랑의 공간과 구분시킨다.

고딕의 내부 공간 개념이 단일화라면 로마네스크의 그것은 분리된 공간의 누적적 첨가이다. 고딕은 내적 단일성과 외적 누적이라는 특징을 지니는 반면에 로마네스크는 내적 복잡성과 외적 건조함이라는 특징을 가진다. 로마네스크 사원은 독립된 공간들을 계속해서 본채 속에 덧대어 나간다. 대표적인 로마네스크 건물이라 할 만한 생 세르냉 성당 역시도 수없이 많은 독립된 공간들을 가진다. 고딕이 수직적

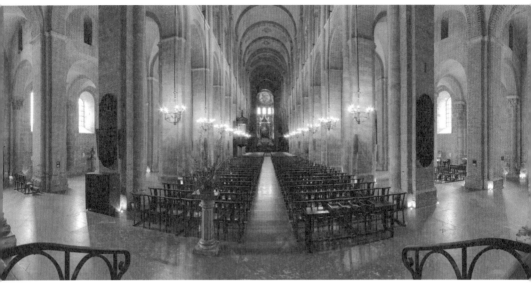

▲ 생 세르냉 성당 내부 공간

확장의 성격을 가질 때 로마네스크 사원은 수평적 확장의 성격을 가진다. 고딕의 수직적 확장은 활짝 열린 천개를 향하지만 로마네스크의 수평적 확장은 폐쇄된 공간들의 덧붙임이다.

교차 궁륭groin vault으로 구성된 로마네스크 사원의 경우 하나의 베이는 육중하고 두터운 궁륭에 의해 앞뒤의 궁륭과 명확히 구분되며 또한 바로 그 기둥들에 의해 측랑의 베이와도 구분된다. 이것이 전부가 아니다. 로마네스크 성당의 경우 단일측랑으로 끝나는 경우는 거의 없다. 제1측랑에 제2측랑이 더해져서 또 하나의 구획화된 공간들이 덧대어진다. 로마네스크 사원의 규모의 장대함은 높이에 의해서가 아니라 평면적 첨가에 의한다.

여기에 익랑transept이 더해진다. 익랑은 세 개의 커다란 독립된

공간을 더한다. 북쪽과 남쪽의 돌출된 부분뿐만 아니라 가운데 부분 역시 십자가의 중심으로서 독립된 공간이 된다. 보행로에 더해지는 부속 예배당chapel들 역시 독립된 공간을 구성한다. 그것들은 내전과 차단된다. 그것들은 두꺼운 문에 의해 닫힌 채로 성가대석과는 차별되는 개인 예배실의 기능을 수행한다.

로마네스크의 공간적 첨가와 개별공간들의 독립성은 그들이 구성하는 철학적 실재론과 관련된다. 로마네스크의 공간들은 단순한 첨가만을 의미하지는 않는다. 그것은 동시에 위계화된 공간으로서 사회적 질서와 실재론적 위계를 반영한다. 바실리카에 첨가된 트리뷴 갤러리 역시 하나의 계급의 반영으로서 첨가된다. 익랑의 교차 부분cross이 가장 높은 위치를 반영하고 갤러리가 감독석으로서 그다음 지위를 반영하고 신랑은 그다음 지위를, 측랑은 마지막 지위를 반영한다. 이러한 공간구획은 단지 지표면의 문제만이 아니다. 로마네스크 사원은 반지하 묘소crypt에 의해 새로운 공간을 더한다. 다시 말하면 로마네스크 성당은 수평적으로뿐만 아니라 수직적으로도 다층적인 공간을 만든다. 고딕이 하늘을 향하는 공간을 비워놓음에 의해 수직성과 공간적 단일성을 강조한다면 로마네스크는 낮은 입면에조차도 새로운 공간을 만들어 구획화를 꾀한다.

고딕 성당은 이와 반대로 건물 내에 어떤 차별적인 공간도 인정하지 않는다. 로마네스크의 분리된 공간들은 고딕에 이르러 차례로 소멸되거나 신랑에 편입된다. 먼저 갤러리와 지하묘소가 사라지기 시작

LA BASILIQUE

Portail Occidental
Westtor
West Door
Portal occidental
Portale occidentale

Grand Orgue
Grosse Orgel
Great Organ
Gran Organo
Grande Organo

Transept nord :
fresque romane - Christ roman
Querschiff Nord :
fresko im romanischen stil -
Christus im romanischen stil
North transept :
romanesque fresco - romanesque Christ
Crucero norte :
fresco románico - Cristo románico
Transetto nord :
affresco romantico - Cristo romanico

Cryptes
Krypta
Crypt
Criptas
Cripte

Porte Miègeville
Porte Miègeville
Porte Miègeville
Puerta Miègeville
Porte Miègeville

Autel et baldaquin
du XVIII ème siècle
Altar und baldachin aus dem 18. Jahrhundert
18th Century altar and canopy
Altar y baldaquín del siglo XVIII
Altare e baldacchino del XVIII secolo

Porte des Comtes
Grafentor
Porte des Comtes
Puerta de los Condes
Porta dei Conti

Autel consacré en 1096
par Urbain II
Im jahre 1096 von Urban II geweihter Altar
Altar consecrated by Urban II in 1096
Altar consagrado en 1096 por Urbano II
Altare consacrato nel 1096 da Urbano II

Vous êtes ici
Sie sind hier
You are here
Están aquí
Essete qui

SAINT SERNIN

▲ 생 세르냉 성당 구조 설명 도면

하고 제2측랑이 사라지며 익랑이 사라지거나 축소되고 신랑과 성가대석을 구획지었던 스크린도 사라진다. 고딕 성당은 갤러리를 소멸시켜 입면 역시도 매끈하게 만든다. 물론 이러한 양상이 하나의 성당에 모두 실현되지는 못한다. 어떤 성당은 어떤 측면에 있어 고딕의 지향점을 실현하지만 다른 면에서는 그렇지 못하다. 그러나 고딕 성당 모두가 위에 열거한 여러 요소로 다가가고 있는 것은 분명하다. 고딕 건축가들은 하나의 공간만을 원했다.

초기 고딕 성당에서 전성기 고딕 성당으로의 전개 과정 중 중요한 것은 전자가 아직도 로마네스크적 양식에 매여 그 자취를 지니고 있는 반면에 후자는 로마네스크 양식으로부터 완전히 독립된 길을 밟아 나간다는 것이다. 전자는 성가대석과 신랑의 높이를 달리하고, 또한 스크린에 의해 신랑과 성가대석을 분리시키고, 거대하고 두드러지는 익랑의 잔존으로 차별적 공간을 여전히 인정하는 데 반해 후자는 이러한 것을 배제하여 공간의 복합성과 이질성과 위계적 요소를 소멸시킨다.

고딕 건조물 외부에 계속해서 무엇인가를 더해나가는 양식과 내부 공간의 단일화의 양식은 서로 모순되는 이념인 것처럼 보인다. 고딕의 중요한 이념은 평등이다. 그것은 고딕 성당 안의 모든 사람이 (위계 지어지지 않는) 단일 공간에 있어야 한다는 건축 이념에 의해 드러나게 된다. 이 단일화는 서로 평등한 베이의 집적으로 얻어진다. 베이 사이에 위계는 없다. 또한, 어떤 베이가 다른 베이에 대해 배타적이지 않다. 균등한 베이가 집적되어 감에 따라 모두에게 평등한 단일화된 공

간이 생긴다.

반대로 고딕 건조물의 바깥쪽에는 계속해서 많은 것들이 더해져 나간다. 그러나 이 집적은 비중을 달리하는 것들의 집적은 아니다. 고딕에 부속된 인물들이나 가고일gargoyle 중 어떤 개별적인 것도 선택받은 우월성을 누리지는 않는다. 그것들은 그 복잡성과 많은 수에도 불구하고 평등하다는 점에서 단일하다. 이것들은 베이들이 집적되어 나가는 것처럼 집적될 뿐이다.

따라서 고딕 성당의 경우 단일성과 다채로움이 서로 모순되지 않는다. 그것은 인간이 다채롭지만 대등한 가치 — 혹은 몰가치 — 를 지닌다는 사실을 말한다. 단일한 공간이 대등하듯이 인간 역시 대등한 자격으로 존재하며 단일한 가치를 지닌다. 성당 내부뿐 아니라 성당 외부도 단일하다. 그것은 한없는 상승에의 요구이다. 모두가 신에 대해 모른다. 따라서 어떻게 해야 구원이 올지 모른다. 이 점에 있어 모든 인간은 같다.

철학적 유명론은 사물의 내재성을 고려하지 않는다. 내재성은 고유의 선험적 개념을 반영한다. 유명론은 그러한 것은 없다는 전제를 가진다. 우리가 알 수 있는 것은 개별적 대상뿐이다. 이 개별적 대상들은 서로 독립한다. 개별적 대상은 선험적인 구속 하에 있지 않다. 그것들은 자유롭다. 그것들이 전체를 구성한다면 각각의 병렬에 의해서이지 위계에 의해서는 아니다. 단일한 공간과 그 구성요소의 영적 팽창은 모순되지 않는다.

고딕 성당 공간의 일체화와 단일화는 고딕 이념이 추구하는 운동

성과도 관련된다. 로마네스크가 무변화와 고착성을 의미한다면 고딕은 변화와 운동을 강조한다. 고딕은 멈추지 않는다. 호리호리한 기둥 몸체drum에 붙어있는 날씬한 샤프트들은 지표면에서 순식간에 아치의 종석에 이른다. 이것은 단지 길고 높다는 것만을 말하지는 않는다. 샤프트들은 계속해서 상승하고 있다는 느낌을 준다. 또한 클리어스토리의 스테인드글라스에서 쏟아지는 신비스러운 빛들 역시 상승하는 부유성을 보여준다. 서쪽에서 동쪽의 성가대석을 향하는 시각 역시도 성가대석으로 쏟아지는 빛 속으로 빨려 들어가는 운동성을 느낀다. 고딕 성당은 운동성을 방해하는 모든 요소를 제거해 나간다. 이것이 또한 고딕 내부를 단일한 공간으로 만든다.

앞의 '베이 시스템'에서 자세히 언급했지만 전성기 고딕 성당은 서쪽 입구에서 동쪽 성가대석까지 단일하고 균일한 공간을 형성한다. 성당 입장자의 눈은 잠시의 멈칫거림도 없이 순식간에 동쪽 끝을 향한다. 고딕 성당의 특징인 요소적 복잡성(거의 과잉성이라고 말할)과 공간적 단일성은 극적인 대비를 이루는 것으로서 그것을 요구하는 이념은 의식적으로 그리고 확연히 12세기의 신앙관과 세계관이 새로운 것이 되었다는 사실을 알린다.

만약 12세기와 13세기에 걸쳐지는 철학이 제시하는 '현대에의 길 Via Moderna'에서 무엇이 현대인가를 묻는다면 그것은 이념적으로는 등거리론equidistance theory이고 가시적으로는 고딕 공간의 단일성이라고 말할 수 있다. 이것은 단지 공간에 대한 취향의 문제가 아니다.

이것은 오히려 세계관의 문제이다. 고딕 성당의 규모는 당시의 도시가 감당하기에 재정적으로 상당히 부담스러울 정도였다. 이것이 단순히 취향과 변덕의 문제일 수는 없다.

수직성
Verticality

외부에서의 고딕 성당 전체에 대한 조망이나 내부에서의 전체 공간에 대한 조망은 고딕 건물이 전적으로 새로운 세계를 구현하고 있다는 느낌을 준다. 그 새로운 양식이 주는 가장 강렬한 느낌은 그것이 지표면과의 관계에 있어 그리스 신전이나 로마네스크 신전 혹은 고딕 이후의 르네상스 건조물이 대표하는 이념과는 전적으로 다른 이념을 구현하고 있다는 것이다. 로마네스크 성당이 지상적인 것이어서 마치 바닥에 웅크리고 있다는 느낌을 준다면 그리스 신전이나 르네상스 건조물들은 지표면과 수평이 되는 들보와 그것을 떠받치는 기둥과 벽에 의해 수평성과 수직성의 비례적 균형의 느낌을 준다. 즉 로마네스크 성당이 단지 수평적이라면 그리스 신전과 르네상스 건물은 수평과 수직의 조화로 특징지어진다. 로마네스크가 2차원적이라면 그리스 신전과 르네상스 건조물들은 3차원적이다. 이에 반해 고딕 건조물은 하늘을 향한 수직적 운동을 내세우는 가운데 수평적 요소를 철저히 배제한다. 고딕 성당은 비물질적이다. 거기에는 거론될만한 차원이 없다.

로마네스크 성당이 사원 안에 웅크리고 있는 고집스럽고 완강한 고행을 표현한다면 그리스 신전과 르네상스 바실리카는 인본주의의 상징인 인간의 수학적 승리를 드러낸다. 그것은 자제와 절도와 균형의 예술이다. 그러나 고딕 건물에는 로마네스크의 고집스러움도 르네상스의 조화와 균형도 없다. 어떤 식으로 말하자면 고딕은 경련적으로 들뜬 심적 태도를 드러낸다. 그것은 지상적이라기보다는 신비스럽고 천상적이라는 느낌을 준다.

　그리스 신전이나 르네상스 건조물들은 일종의 '개념적conceptual'인 건물이라는 느낌을 준다. 이 건물들은 확정적이고 완결적인 개념적 테두리를 제시한다. 이 건물들은 플라톤이 제시하는 완벽하고 구성적인 이데아 혹은 아리스토텔레스가 말하는 공통의 본질common nature의 가시적 표현이다. 한 마디로 이 건조물들은 이상주의적 실재론의 소산이다. 이들은 눈에 보이는 것보단 그들 사유 속의 수학적 질서를 표현하기 원했다. 이 건물들은 완벽한 기하학적 도형들을 그 원형으로 채용한다. 정방형, 사각형, 원통, 반구 등의.

　고딕 건조물에는 이러한 고정되고 확정되고 자체완결적인 요소는 없다. 이 새로운 건축물에 있어서는 지붕과 천장의 수직하중을 기둥에 고르게 분산시키기 위한 기존의 수평적인 토목공학적 요소들은 최대한 그 모습이 감춰진 채로 처리된다. 전성기로 향하는 고딕 건물에는 이러한 이념적 특징이 더욱 강조된다. 영국의 웰스Wells 성당의 입면elevation에는 아직 수평적 요소가 드러난다. 그러나 샤르트르 성당

에 이르면 수평적 요소는 수직적 요소에 비해 거의 눈에 띄지 않는다고 할 만큼 감춰진다. 샤르트르 성당은 가늘고 섬세해서 마치 바퀴살처럼 보이는 (면이 아닌) 선들에 실려 하늘을 향해 날아오른다. 여기에서는 수평적으로 유지되어야 하는 안정적 요소란 본래 없는 것처럼 처리된다.

이것은 단지 건물 밖에서의 효과만을 말하지는 않는다. 고딕 성당의 내부 역시 앞에서 말해진 대로 하늘을 향한 상승 운동의 효과를 보여준다. 외부와 내부는 서로 조화된다. 먼저 외부는 건물을 돌며 그것의 수평하중을 지지하는 상대적으로 얇은 부벽과 그것과 건물의 기둥

▼ 웰스 성당 외부

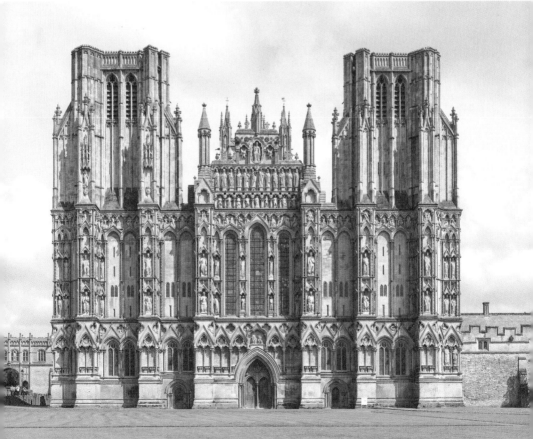

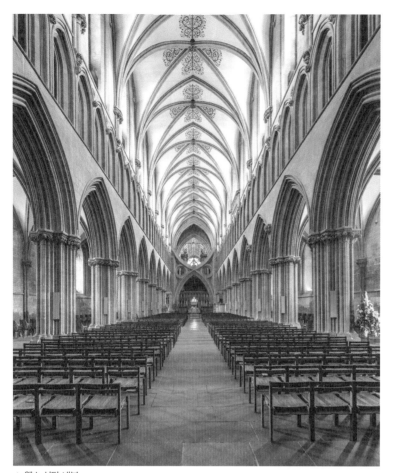

▲ 웰스 성당 내부

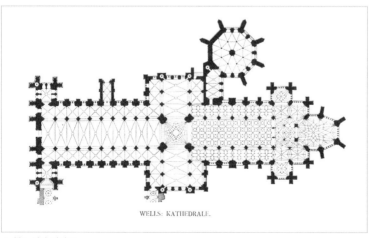

WELLS: KATHEDRALE.

▲ 웰스 성당 평면도

을 연결하는 가는 공중부벽에 의해 가뜬한 조망을 제시하며 또한 이 부벽과 부벽 사이는 열린 공간을 제공하는 동시에 기둥 위에 높이 서는 첨탑을 강조하여 건물 전체에 한층 더 가뜬한 요소를 제공한다. 고딕의 첨탑과 기둥 위의 인물이나 동물들은 날카롭게 하늘을 향해 치솟는 상승감을 더욱 과장되게 한다.

고딕 성당들은 역학적 구조물들을 숨김없이 드러낸다. 이러한 양식은 고전주의적 이념 하에서는 건축적 조야함architectural crudity이라 할 만한 것이지만 고딕 이념에서는 오히려 그 양식이 본래 지향하는 솔직성과 수직성을 더욱 강조하게 하여 그 양식의 이념을 적극적으로 드러내는 데에 일조한다. 그리스 신전, 로마네스크 사원, 르네상스 건조물 등은 내외장을 매끈하게 처리함에 의해 건물의 역학적 구조를 감춘다. 이 건조물들은 벽체와 기둥 속에 수직하중을 지탱하는 골조를 종합해서 처리하고 엔타블러처entablature에 의해 수평적 하중을 처리한다. 이때 기둥과 엔타블러처는 하중을 흡수하지만 그 자체로서 하중을 지탱하는 임무만 수행하지는 않는다. 그것들은 하중을 내포한 가운데 전체 구조물을 안정되고 균형 잡히게 만든다.

품격과 우아함과 권위를 내세우는 기득권 계급들, 일반적으로 토지에 의존하는 전통적인 귀족과 성직자들은 무엇이든 적나라하고 솔직한 것을 극도로 혐오한다. 이에 반해 신흥계급, 상공업에 의존하여 자신들의 노동과 그 효율의 관계에 대해 날카로운 의식을 가진 계층은

토지 귀족이 스스로에게 부여하는 품위에서 오히려 감추어진 위선을 본다. 거기에는 쓸모없는 규준과 규율이 있으며 세계의 변화를 받아들이지 않으려는 보수성과 자신들만의 구태의연한 관념적 지식으로 세계에 위계를 도입하려는 의지가 있다. 고딕 양식의 담당자들은 이것을 받아들이지 않았다.

그리스와 르네상스의 고전주의 예술가들은 공간성 — 원근법과 환각주의 — 을 강조한다. 그들에게 공간은 인간의 감각에 선행해서 존재한다. 따라서 이들의 회화는 삼차원의 재현 형식을 가지며 이들의 건물 역시 3차원의 공간성을 가진다. 그러나 고딕 성당은 먼저 벽체를 없애고 그 자리를 스테인드글라스와 얇은 기둥으로 처리하여 건조물이라면 일반적으로 지니고 있는 수평적 요소를 희미하게 만든다. 이제 그것들은 가뜬하고 날렵하게 선적인 상승운동을 지향하고 있다는 느낌을 준다.

고딕 성당의 수직적 경향은 본질적으로 베이의 변화와 관련되어 있다. 정방형에서 장방형으로의 베이의 변화와 장방형 베이의 6면 베이sexpartite bay에서 4면 베이quadripartite bay로의 변화는 궁극적으로 성당의 입면의 변화와도 관련되어 있다. 6면 베이는 기본적으로 이중의 클리어스토리와 넓은 아케이드와 맺어진다. 그 베이의 가운데 횡단 아치transverse arch가 양쪽 두 개의 클리어스토리를 가정하고 있기 때문이다. 베이는 언제나 하나의 단위로 작동한다. 6면 베이의 경우 클리어스토리는 두 개가 되고 신랑 아케이드nave arcade는 이에 따라 넓어진다.

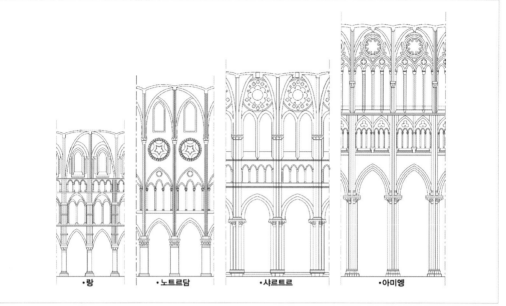

▲ 고딕 성당 입면도 비교, 각 높이는 80ft, 107ft, 118ft, 144ft

　　고딕 성당이 전성기로 향함에 따라 이제 6면 베이가 4면 베이로 바뀐다. 이에 따라 성당의 입면도 커다란 변화를 겪는다. 장방형 베이의 측면 전체가 클리어스토리가 되며 거기에 더해 갤러리가 소멸됨에 따라 이 클리어스토리는 한결 길어진다. 또한 아케이드의 폭도 클리어스토리의 좁아진 폭에 대응하여 6면 베이의 경우보다 한결 좁아진다. 길어진 클리어스토리와 좁아진 신랑 아케이드는 성당의 내부가 한결 가뜬하게 수직적으로 보이는 느낌을 준다.

　　고딕 성당은 초기에서 전성기로 진행함에 따라 성당의 절대 높이는 고정되는 반면에 시각적 높이는 한결 커지는 경향을 가진다. 샤르트르 성당의 경우 클리어스토리와 측랑궁륭의 높이는 거의 1:1이 된다. 이것은 유례없는 것이다. 보통 성당의 경우 1:2이다. 이것이 주는

효과는 도리아 양식과 이오니아 양식 사이의 차이와 같다. 이 두 신전 역시 절대 높이의 차이는 없다. 단지 이오니아 양식의 경우 좁아진 기둥 사이의 폭과 가늘어진 기둥에 의해 상대 높이를 시각적으로 더 높아 보이게 만든다.

고딕 성당 내부의 역학적 변화는 특히 그 구성요소의 변화에 의해 고딕 성당이 무엇을 지향하고 있는가를 명백히 보인다. 내부 공간의 요소 사이의 이러한 변화는 내부 공간의 수직적으로 상승하는 효과를 향한다. 고딕 성당에서의 내부 공간은 실천적 요소와는 전혀 상관없이 상승한다. 성당 내부에 있는 신도들은 머리 위 천장이 완전히 열린 채로 자신들이 들려진다는 느낌을 받으며 이 느낌은 성당 입면의 매끈한 수직적 운동에 의해 더욱 강조되게 된다.

▼ 랑 성당 네이브 아케이드 입면

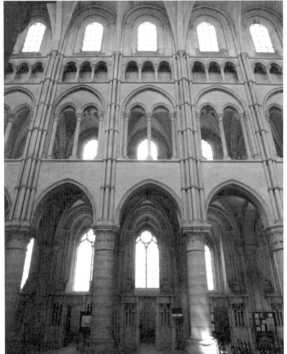

▼ 아미앵 성당 네이브 아케이드 입면

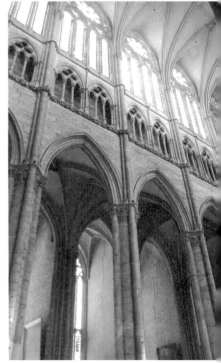

고딕 성당에 수평적인 역학적 구조가 없지는 않다. 또한 그것이 완전히 감추어지지도 않는다. 고딕 성당의 입면의 처리는 단지 시각적일 뿐이다. 아래 두 개의 그림에서 어느 쪽이 더 큰 시각적 상승감을 주는가는 분명하다.

왼쪽은 초기 고딕 성당에서 보이는 기둥과 들보와 처리방식이고 오른쪽은 전성기 고딕의 그것들의 처리방식이다. 전성기 고딕에서는 신랑 바닥에서 시작되는 샤프트가 아케이드와 트라이포리엄과 클리어

▼ 웰스 입면

▼샤르트르 입면

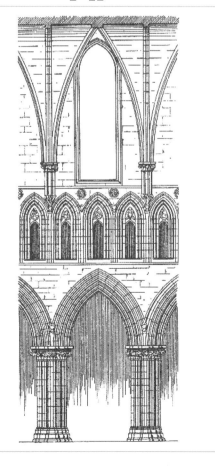
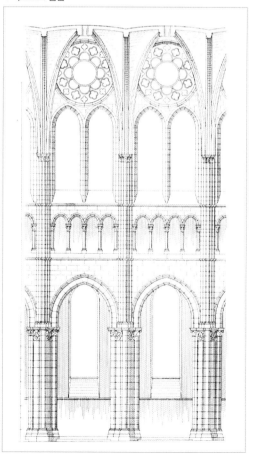

스토리를 거침없이 거쳐서 상승한다는 느낌을 준다. 그것은 멈칫거리지 않는 상승운동이다. 여기에 수평적 요소가 없는 것은 아니다. 그것은 단지 수직적 운동이 주는 강력한 시각적 효과에 의해 감춰질 뿐이다. 이러한 요소가 웰스 성당과 샤르트르 성당을 가르는 요소 중 하나이다. 웰스 성당은 무엇인가 둔중하게 내리누르는 느낌을 준다. 여기에 반해 샤르트르 성당은 한없이 (가뜬하게) 치솟는 느낌을 준다. 이것이 초기 고딕과 전성기 고딕의 차이이다. 고딕 성당의 천개는 닫혀있지 않다. 그것은 거의 '공허'라고 말해도 좋을 만큼 열려 있다. 신앙은 이성의 문제가 아니다. 그것은 이성에서 독립하여 천상을 향해 올려지는 것이다.

부유성과 개방성
Flotage and Openness

6

고딕 성당에서 느끼게 되는 경이로움 중 하나는 엄청난 규모에 대비되는 전체적인 가뜬함과 비상성이다. 로마네스크 사원은 지상에서 솟아 올라왔다는 느낌을 준다. 연속된 지표면을 들어 올려 거기에 작은 구멍들을 냈을 때 로마네스크 사원이 완성된다. 로마네스크의 이념 자체가 이와 같다. 그것은 지표면의 질료와 같은 것으로 만들어져 있다. 그것은 고딕 이념의 견지에서는 신비로움이나 경이로움을 보이지 않는 구태의연하고 답답한 건조물이다.

고딕 성당은 반면에 지표면에 대해 매우 이질적이라는 느낌을 준다. 느낌뿐만 아니라 사실 이질적이다. 석재는 하얀 석회암limestone이며 창문은 모두 스테인드글라스로 되어 있다. 그것은 도시의 가장 높은 곳에 자리 잡고서는 하늘로 사라질 것 같다. 로마네스크가 지상적이라면 고딕은 천상적이다. 고딕 성당에서는 간소하고 얇은 골조들만 거대한 구조물의 수직하중과 수평하중을 지탱한다. 또한 스스로는 중력의 법칙과 역학의 법칙을 벗어난 가벼움을 지니고 있다. 두꺼운 벽

체와 부벽, 엄청난 질량의 기둥들, 탄탄하고 우람한 들보에 의해 지탱되는 로마네스크 건조물의 천개의 중력은 고딕에서는 사라진다. 로마네스크는 무엇인가를 짊어지고 있지만 고딕은 모든 것을 벗어난다.

로마네스크가 신이 규정한 율법이라는 무거운 짐 때문에 두터운 것이듯이 고딕은 천상으로 숨은 신에의 귀의이기 때문에 날아오르게 된다. 고딕은 신조차도 설명될 수 있고 신의 요구와 의지조차도 알 수 있다고 말하는 로마네스크의 성직자들로부터 벗어나게 된 시대를 대변한다. 신에 대한 이 새로운 이념 역시 반동reaction을 겪게 될 것이다. 그러나 그것은 반종교개혁이 대두되었을 때이다.

로마네스크가 정적이고 고착된 이념이라면 고딕은 동적이고 부유하는 이념이다. 농업은 정적이지만 상공업은 동적이다. 농업은 농산물이라는 가시적인 생산물에 의하지만 교역은 단지 수요와 공급의 교역이라는 눈에 보이지 않는 가변적인 조건에 의한다. 고딕 예술은 사회적인 견지에서는 상인의 예술이다. 고딕은 교역이 부유하듯이 부유한다.

고딕 성당은 외부에서 강제로 공간을 얻어내기보다는 오히려 새로운 공간을 창조한다. 로마네스크 성당이 공간에 압력을 가해 주변의 대지를 밀어내고 공간을 얻어낸다면, 그리스 신전과 르네상스 건조물들은 혼란과 무의미의 공간을 정돈하여 공간을 얻어낸다. 고딕 성당은 이에 반해 지상의 공간과는 별개의 새로운 공간을 창조한다. 전체적으로 보았을 때, 고딕 성당은 외부에 대해 밀폐된 공간이라기보다는 오히려 외부, 특히 하늘을 향해 개방된 공간이라고 할만하다.

성당 내부에서는 스테인드글라스가 뿜는 빛과 그 빛을 받는 복합 기둥compound pier의 요철이 주는 희미하고 떠오르는 느낌에 의해 내부의 답답하고 밀폐된 벽이 사라지게 된다. 전통적인 건축적 공간 개념은 밀폐되고 차단된 것이다. 그러나 고딕 양식에서의 공간 개념은 '밖으로 개방된 공간'이다. 밀폐된 공간과 개방된 공간의 차이는 단지 건축적 취향의 차이가 아니다. 우리 시대의 건조물 역시도 외부를 향해 개방된다. 하중을 지탱하는 철골을 유리로 감춘 채 밖을 향해 개방된 현대 건축물이 말하는 것은 우리 시대가 고딕 시대와 무엇인가를 공유하고 있다는 사실이다. 이것 역시 '이념' 편에서 자세히 논의될 것이다.

로마네스크 성당의 폐쇄성과 고딕 성당의 개방성은 단지 성당의 전체적인 모습과만 관련되지 않는다. 로마네스크 성당은 밋밋하고 두껍고 단조로운 기둥에 의해 그리고 다시 그 위에 얹히는 역시 두껍고 밋밋한 반원통형 궁륭barrel vault 혹은 교차 궁륭groin vault에 의해 그리고 마지막으로 기둥 사이의 육중하고 둔중한 벽체에 의해 그것이 내부에서도 서로 차단된 공간이라는 느낌을 주면서 전체적인 내부가 지표면으로 가라앉아 있다는 느낌을 준다.

고딕 성당에서는 그러나 기둥의 다채로운 요철과 가뜬한 기둥 몸체, 역시 가뜬한 입면에 의해 내부의 공간이 단일하고 동적인 것이 됨에 따라 밖으로 한없이 나아가는 입체적 환각을 제공한다. 이것은 전체로서 하나의 투명한 건조물이며 이 점에 있어 로마네스크 사원과는 상반되는 미적 이념을 구현한다. 여기에 벽체와 기둥은 애초에 존재하

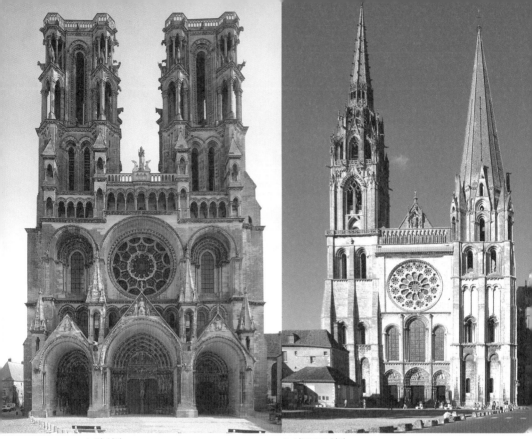

▲ 랑 성당　　　　　　　　　▲ 샤르트르 성당

지 않으며 하얀 석재와 반투명의 환각적인 유리만 존재해서 그것들이
그 거대한 건물의 골조와 창을 구성한다.

　　이러한 투명성은 배랑narthex이나 익랑transept 혹은 교차랑
crossing 위에 얹힌 탑에서도 여실히 보인다. 로마네스크의 탑은 밖을
둘러친 벽에 의해 몇 개의 좁은 창문을 제외하고는 밀폐된다. 반면 고
딕의 탑은 오히려 내부의 모습을 그대로 드러낸다. 랑Laon 성당의 첨
탑에서 특히 두드러지는 바와 같이 고딕의 탑과 종탑은 밖으로 열려있
다. 이것은 샤르트르의 두 개의 종탑에서 좋은 예를 제시한다. 샤르트

르의 배랑 위에 얹힌 두 개의 탑은 하나는 로마네스크 양식으로 다른 하나는 고딕 양식으로 건조되어 있다. 남쪽 탑은 로마네스크 양식이며 북쪽 탑은 고딕 양식이다. 북쪽 종탑의 계단을 오르면 거기에는 어떤 어둠도 없다는 느낌을 받는다. 그러나 남쪽 탑은 어둡고 침침하다. 거기를 오르기 위해서는 조명이 필요하다.

로마네스크 성당은 신랑을 지탱하는 부벽을 측랑의 아치 위를 덮는 지붕으로 감춘다. 로마네스크 성당은 마치 고집스러운 실재론 이념의 학자들이 그러하듯 꾸며진 장엄함과 엄중함을 표현한다. 거기에 어떤 노골성이나 솔직성은 없다. 그리스 신전과 르네상스 바실리카는 모든 벽체와 기둥이 그 자체로서 적절한 비례에 의해 자신들의 합리적이고 인본주의적인 종합성을 드러낸다. 그 건조물들은 이를테면 기하학의 공준과 같다. 그것은 장차 모든 하위의 개별자들이 유출되어 나갈 근원적인 이데아로서 거기에 있다.

반면에 고딕 성당은 오히려 건물의 토목공학적이고 역학적인 요소를 서슴없이 드러낸다. 이러한 서슴없는 솔직함frankness이 한편으로 '건축적 야만architectural crudity'이라는 혹평과 다른 한편으로 '구조적 정직성structural honesty'이라는 상반되는 찬사를 얻었다. 그러나 고딕 성당은 야만적이지도 정직하지도 않다. 야만이나 정직은 가치중립적인 평가가 아니다. 로마네스크도 고딕도 야만적이지도 않고 세련되지도 않았다. 고딕은 단지 자신의 이념에 맞는 건조물을 지었을 뿐이다. 만약 우리가 노골성과 적나라함을 정직성이라 한다면 고딕 성당은

정직하다. 그러나 이것을 눈살을 찌푸리게 하는 상스러움이라고 한다면 고딕 성당은 말 그대로 야만적인 고딕족의 예술이다.

시골은 점잖지만 위선적이고 도회는 노골적이지만 솔직하다. 로마네스크 사원은 기본적으로 시골의 예술이고 고딕 성당은 도회의 예술이다. 전자가 수도원에 갇힌 사제들의 건물이라면 후자는 도시를 떠도는 프란체스코회Ordo Fratrum Minorum나 시토회Ordo Cister Ciensis 탁발승의 예술이다. 이것과 관련된 고찰 역시 '이념' 편에서 다룰 것이다. 여기에서는 단지 교역과 도시에 입각한 삶은 위선과는 양립할 수 없다는 사실만을 말하겠다.

공중부벽의 역할은 역학적인 데에만 있지 않다. 그것은 고딕 성당 특유의 미적이고 이념적인 요소와 분위기를 조성한다. 이 바퀴살같이 가는 부벽이 건물 전체를 감싸며 돌아감에 따라 건물은 마치 날개에 얹혀 공중으로 끝없이 비상하는 느낌을 준다. 고딕 성당의 골조가 감춰지지 않은 채로 노골적으로 드러날 때에는 이러한 구조적 노골성이 고딕 특유의 심미적 이념과 충돌하지 않기 때문이다. 어쩌면 그것 이상이다. 고딕 성당은 어떤 적극적인 고딕적 이념을 구현하고 있다. 이것과 관련한 해명은 간단하지 않다. 그것은 양식에 대한 해명이 언제나 어렵듯이 어렵다. 이것 역시 '이념' 편에서 자세히 해명될 것이다.

우리는 고딕 건물의 노골적 골조를 바라볼 때 마티아스 그뤼네발트(Matthias Grunewald, 1470~1528)의 〈이젠하임 제단화〉를 보는듯하다. 이 제단화는 마사치오(Masaccio, 1401~1428)나 렘브란트(Rembrandt, 1606~1669)의 성화와는 확연히 다르다. 인물들은 모두

몸의 골조를 노골적으로 드러낸다. 우리는 거기에서 경련적이고 섬뜩한 느낌을 받는다. 그러나 섬뜩한 낯섦보다 더 감성적인 것도 없다. 이러한 충격은 로소 피오렌티노(Rosso Fiorentino, 1494~1540)의 〈피에타〉에서도 재현된다. 거기의 성모의 슬픔은 매우 경련적이며 예수의 벗은 몸은 노골적인 골조적 솔직성을 드러낸다. 충격과 공포와 낯섦은 나중에 오게 될 매너리즘과 낭만주의의 한 요소이다. 이 예술 양식들은 고딕 이념과 무엇인가를 공유한다. 인간 지성의 자기포기라는. 감상자들은 여기에서 고딕 예술이 제시하는 어떤 특별한 이념에 젖게 된

▲ 그뤼네발트, [이젠하임 제단화]

▲ 로소 피오렌티노, [피에타]

다. 공중부벽이나 복합기둥은 숨겨질 필요가 없었다기보다는 오히려 드러나야 했다. 그렇게 되어야 고딕 이념이 적극적으로 구현되기 때문이다.

성당의 내부는 어둡지도 밝지도 않으며 전체적으로 어슴푸레하고 애매하다는 느낌을 준다. 고딕 성당의 밝음은 단지 상대적인 것일 뿐이다. 그것은 로마네스크에 비해 밝다. 그러나 개방성과 환한 조명에 익숙한 현대인에게는 고딕 역시도 어둡다. 우리는 고딕 성당의 이해에

있어 역사적 맥락을 고려해야 한다. 삶이 두렵고 신이 두려워 한껏 움츠러야 했던 사람들에게 고딕은 충격적이라 할 만큼 밝았다.

고딕 성당 안에 들어서게 되면 누구라도 아득하고 몽환적인 분위기에 휩싸이게 된다. 성당 안의 사람들은 마치 경계가 흐릿한 환각적 구름에 싸인 듯한 느낌을 받게 되고, 이 가운데에서 천상으로 들어 올려지는 운동이 전체를 물들이고 있다는 느낌을 받는다. 고딕 성당은 성당에 입장한 신도들에게 상승감과 더불어 부유하는 건조물의 인상을 준다. 거기에 명료한 의식과 각성은 없다. 거기에서 명석성과 기하학은 사라지며 환상과 꿈에 젖은 감상자는 천상의 도시가 여기 이 성당에 실현되고 있다는 느낌을 받는다. 고딕 성당의 내부는 단지 상승만을 하지는 않는다. 그것은 '떠오름'의 느낌 가운데 부유하는 운동이다. 고딕 성당 내부의 운동성은 부유하는 운동성이지 단순히 수직적인 운동성만은 아니다.

고딕 성당이 주는 몽환적이고 비현실적인 분위기는 합리적이고 계산적인 자기의식을 잠재우고 우리 안에 있는 어떤 감성적 요소를 일깨워 우리로 하여금 덧없이 부유하고 있다는 느낌을 조성한다. 우리는 신을 잡을 수 없다. 이를테면 페로탱이 음악으로 제시하는 그 들뜬 환각 속에서 신을 '느낄' 뿐이다.

이것이 부르주아의 신앙심이었다. 고딕은 세속 안에 자리 잡고 있다고 해도 세속적인 것은 아니다. 그것은 역시 강렬한 신앙심에 기초한다. 단지 그 신앙심이 로마네스크의 신앙심과 다를 뿐이다. 이 점에 있어 고딕은 르네상스와도 확연히 다르다. 르네상스의 신앙심은 위선

과 신을 빙자한 인간의 영광이다. 그러나 고딕은 인간의 인본주의적 각성을 잠재우는 가운데 신의 전능성을 강조한다. 고딕 성당에서 물질적인 것은 오로지 하늘 속으로 소멸해가는 기둥일 뿐이고 벽은 스테인드글라스의 꿈과 같은 발광과 그 빛을 받은 기둥의 다층적 요철의 지배를 받아 견고함과 확실성이라는 물질성을 잃고 구름과 같은 가변적 조형성을 가진다. 고딕 성당의 이러한 분위기가 그것을 '물질에서 비물질로from material to immaterial'의 전환이라고 말하게 만든다.

　　　이러한 분위기의 조성에 있어 스테인드글라스는 결정적인 역할을 한다. 고딕의 창이 구성하는 스테인드글라스는 빛을 그대로 통과시키기보다는 오히려 그 빛을 변화시킴에 의해 부유성과 어슴푸레함과 환각적인 효과를 달성한다. 창문으로 들어오는 빛이 자연광일 때에는 빛

▼ 생드니 성당 스테인드글라스

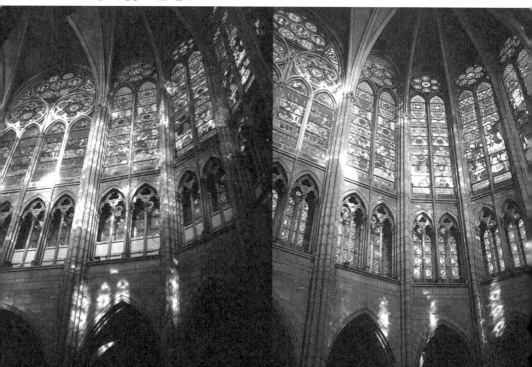

▲ 생드니 성당 스테인드글라스

이 직진하는 부분의 밝음과 선명성에 의해 그렇지 않은 어두운 부분과 선명하게 대비되어 분명한 현실감을 주면서 건물 외부와 내부의 경계를 확실히 해주지만 스테인드글라스를 통한 빛은 내부에 희미하지만 비현실적인 색조들의 심층적인 띠를 만든다. 이것이 성당 내부를 루비와 사파이어 빛의 덩어리가 구름처럼 부유하는 세계로 만든다. 이것이 또한 고딕 성당 내부에 있는 신도들로 하여금 성당과 자신이 현실 속에 있다기보다는 어떤 알 수 없는 신비스런 세계에 있다는 느낌이 들

게 하고 스스로가 무엇인가 꿈같은 구름에 실려 하늘에서 부유한다는 느낌을 갖게 만든다. 그것은 꿈의 세계이다.

채광과 장식이 목적이었다면 스테인드글라스일 필요는 없었다. 채광은 투명한 유리로 충분하다. 장식은 모자이크로도 가능하다. 스테인드글라스는 자연광이 매개체도 아니고 단지 장식만을 위해 봉사하지도 않는다. 그것은 스스로가 자기충족적인 목적을 지니고 있는바 신의 세계의 구현이었다. 그것은 이성이라기보다는 감각의 세계여서 분별보다는 도취를 위해 봉사했다.

성당의 문설주jamb에 부속된 인물군들에서도 이 부유성이 드러난다. 거기에 있는 인물상들은 지표면에서부터 조각되어 있지는 않다. 그것들은 이미 기둥의 아랫부분을 벗어나서 제작된다. 그것들은 날씬하고 호리호리하고 비물질적이다. 이 인물들은 땅을 딛고 있지 않다. 그들은 야윈 채로 지상을 벗어나 어딘가로 향하는 꿈에 잠겨있다. 멍한 표정은 그들이 지상 세계에 대해 어떤 관심도 가지고 있지 않다는 사실을 말한다. 그들은 스스로에게로만 향한다. 우리는 이러한 인물군들을 16세기의 폰토르모(Jacopo da Pontormo, 1494~1557)나 로소 피오렌티노에게서 다시 발견할 수 있다. 이러한 분위기는 인간 지성이 부여하는 자신감과 신념의 결여의 시기에는 언제고 다시 되풀이될 것이었다. 삶과 신앙은 분리되었고 지상은 천상과 분리된다.

그리스나 르네상스의 인물군들은 그들이 딛고 있는 대지와 그들

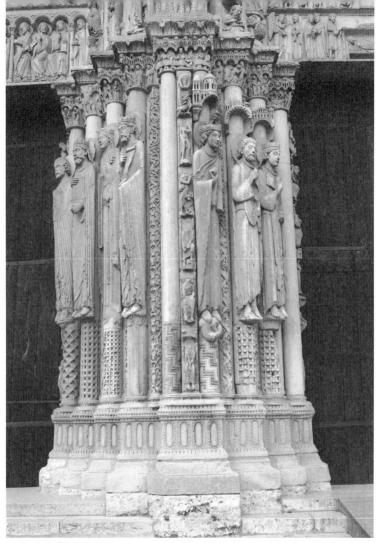

▲ 샤르트르 문설주 조각상

▼ 인물들의 표정

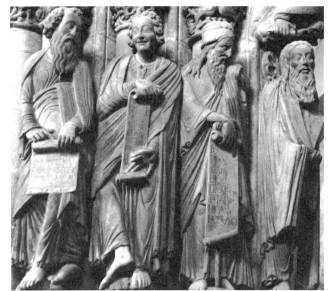

▲ 산티아고 데 콤포스텔라 대성당 조각상　　　　　▲ 생 트로핌 성당 조각상

을 둘러싸고 있는 대기와 조화를 이룬다. 그렇다 해도 그것들 역시 로마네스크의 사원 부속의 인물군들의 기이한 고집스러움과 확고함을 지니지는 않는다. 로마네스크의 인물군들은 사원에 부속된 채로 지표에 너무도 단단히 접착되어 있어서 쓰러지지도 않을 것 같다. 고딕의 인물군들은 대기 중에 소멸할 것이다. 이것이 고딕인들이 인간 삶에 부여하는 의미였기 때문이다.

　　고딕 인물상들과 관련하여 또 하나 주목해야 할 사실은 고딕 인물들은 독립적이지 않다는 사실이다. 그것들은 언제나 성당에 부속된다. 거기에 환조는 없다. 인물군이 제시될 때 그것이 구조물에 부속되느냐 혹은 구조물과 관련 없이 독자적인 것으로 제시되느냐의 차이는 단지 예술가의 취향의 문제가 아니다. 그것은 양식을 가를 뿐만 아니라 이념을 가른다.

이집트 예술에서도 역시 인물은 건조물에 부속된 채로 나타난다. 거기에서는 인물들이 가벼운 릴리프 형식으로 주로 나타난다. 그리스나 르네상스의 인물군들은 건축과 독립된다. 물론 그리스의 에레크테이온Erechtheion 신전의 처마를 이고 있는 여신들과 같은 경우도 있다. 그런 경우에도 여신들은 건물에 접착되어 있기보다는 건물과 공존해 있다는 느낌을 준다. 또한 파르테논Parthenon 신전의 내전에는 판아테나 행렬의 부조가 길게 돌아가고 그 팀파눔에 역시 올림포스신들과 거인족의 싸움이 부조로 조각되어 있다. 그럼에도 불구하고 누구라도 이 부조들이 신전에 부속되어 있다는 느낌을 받지는 않는다. 오히려 건조물의 벽이 이 인물들을 위해 존재한다는 느낌을 받는다. 프리즈의 인

▼ 파르테논 신전 북쪽 프리즈의 부조

물군들은 두드러지는 박진감과 넘치는 자신감과 확고함을 보이고 있다. 이 기마행렬은 건물에 사로잡혀 있지도 않고 그것을 배경으로 자신들의 권위를 드러내지도 않는다.

이집트와 고딕의 인물들은 이와는 다르다. 이집트의 파라오는 건물을 배경으로 하지 않는 한 그 권위가 끝까지 미치지는 않을 것 같고 고딕의 인물군들은 독립적일 경우 서 있지도 못할 것 같다. 고딕 인물들은 심지어 발꿈치를 들고 있다. 이것은 비상을 위한 예비 동작 같다. 그러나 이 인물군은 건물로부터 떨어져서 독자적으로 비상할 것 같지는 않다. 물론 건물에서 떨어질 수도 있다. 그러나 그것은 마치 금가루들이 팅커벨로부터 날리듯이 떨어져 나가는 것과 같이 건물에서 날리듯이 분리될 것이다. 그것들이 건물로부터 분리된다고 해도 그것은 건물이 모두 해체되어 비상할 때 같이 해체될 것이다.

그리스나 르네상스의 인물군들은 건조물과 관련 없는 독자성을 가진다. 그 인물들은 단지 인물을 위한 인물일 뿐이다. 그들은 스스로 의연하며 당당하다. 그리스와 르네상스는 인본주의의 시대이다. 인간이 스스로의 지성의 가치와 가능성을 자각할 때 표현은 — 그것이 어떤 종류의 표현이고 간에 — 인간이라는 주제를 싸고돈다. 르네상스 회화에 풍경화는 없다. 풍경과 건물은 단지 인물을 위한 배경의 의미만을 가진다. 세계의 중심은 인간이며 세계는 인간 지성의 범위 안에 들어오기 때문이다.

이집트의 인물이나 고딕의 인물들은 그 세계가 지성에의 의미를 부여하고 있지는 않다는 사실을 말한다. 파라오의 권위는 그의 지성

적 위대함에 근거하거나 심지어는 그의 역량 자체에도 근거하지 않는다. 그는 단지 신의 아들로서 권위를 가진다. 그 권위는 타고난 것이며 그 인간이 어떻든 간에 그에게 주어진 것이다. 이것은 의심이나 도전을 용납하지 않는다. 그의 배경이 그의 건물 전체이듯이 그의 권위는 신의 권위의 결과물이기 때문이다. 고딕 인물들 역시 지성을 자각하고 있다거나 세계의 주인으로서의 스스로를 내세우지도 않는다. 신은 위대하다. 그는 전능omnipotent하다. 그는 원한다면 무엇이든 할 수 있다. 여기에서 세계는 우연contingency으로 변한다. 신의 전능성과 세계의 우연성은 동전의 양면이다. 인간 지성의 그물은 신을 포착할 수 없다. 사실은 거기에 지성이랄 것도 없다. 신은 과거와 현재와 미래, 세상의 모든 것들을 이미 정했다. 신의 의지 이외에 이 세계에 행사되는 사건은 없다. 이때 인간은 부질없이 부유한다. 고딕 인물들은 독자적일 수도 스스로 살 수도 없다. 그 순간은 신의 의지에 부속될 뿐이다.

7

과잉성과 집적성
Superfluousness and Accumulation

고딕 성당에 어떤 과잉성이 있다면 쿠르베(Gustave Courbet, 1819~1877)의 회화나 발자크(Honore de Balzac, 1799~1850)의 소설에도 과잉성이 있다. 고딕 성당의 과잉성은 (그것이 어떤 종류의 지성이라 할지라도) 지성의 종합의 거부와 감각적 사실만의 끝없는 나열의 원리에 대한 몰이해와 편견에서 주조된 것이다. 예술사상의 사실주의 역시도 인간의 지성을 인간 고유의 선험적 요소로 간주하는 휴머니즘의 이념에 대한 거부이다. 휴머니즘은 해방은 아니다. 그것은 삶의 중심을 신앙에서 세속으로 옮겨온 것일 뿐이다. 인간은 새롭게 지성의 구속 하에 있게 된다.

세계에 대한 "사실적 기술"이라는 언명에는 오해의 소지가 있다. 모든 양식이 그 담당자들에게는 "사실적"이기 때문이다. 만약 사실적 묘사라는 것을 대상에 대한 직접감각의 누적적 묘사라고 달리 말하면 이때 사실은 유의미한 내용을 가지게 되며 또한 하나의 차별되는 이념을 가지게 된다. 이때 사실적 묘사는 세계의 본질에 대한 이해의 포기

를 전제한다. 휴머니즘과 그것을 기반으로하는 고전주의는 세밀한 사실들을 경멸한다. 그것들은 이데아의 부스러기이며 잔류물이다. 지성은 — 수학에서 보여지는바 — 단숨에 본질을 제시한다. 개별적 사실들은 이 고귀하고 투명한 이데아의 복제이다.

휴머니즘의 이러한 요소가 고전주의 예술에 특유의 자신감을 부여한다. 그러나 사실주의는 고전주의가 가정하는 이데아의 존재와 그것에 대한 인간의 인식 가능성을 배제한다. 우리가 할 수 있는 것은 기껏 부스러기 사실들의 나열일 뿐이다. 만약 과잉을 '요소들elements'의 끝없는 집적이라고 한다면 고딕은 확실히 과잉성의 예술이다. 그러나 고딕의 집적은 고전적 이념 특유의 오만을 피하고 있다.

요소들의 개수만으로 보자면 그리스의 파르테논이나 르네상스의 바티칸 바실리카보다 고딕에 더 많다. 고딕 이념이나 사실주의의 견지에서는 고전주의 건조물이야말로 풍선과 같이 공허한 종합성이다. 고전주의 건조물은 그 자체로 하나의 이데아이며 종합이고 거기의 요소들은 조만간 하위의 개별자들을 유출시킬 것이다. 유클리드 기하학은 고전주의 이념에 대한 좋은 예를 제시한다. 기하학 자체가 고전주의의 이상적인 세계관이다.

유클리드 기하학은 다섯 개의 공준을 지닌다. 그것이 모든 것의 출발점이다. 거기로부터 기하학적 정리들이 유출된다. 많은 정리들이 발견되었고 또 더 많은 발견을 기다리고 있다. 그러나 공준은 단지 다섯 개다. 그것들은 정리를 잠재적으로 내포하고 있다. 따라서 공준은 그 개수로는 간결하지만 그 잠재력에 있어서는 무한한 개수이다. 잠재

적으로 무한대의 정리들을 유출시킬 수 있기 때문이다.

그리스 고전주의의 파르테논이나 르네상스의 바티칸 바실리카의 간결함은 이러한 종류의 간결함이다. 그것은 단지 적은 수의 요소일 뿐이다. 이 점에 있어 그 건물들은 단순하다. 그러나 잠재성에 있어 무한하다. 실재론적 신학자들이 "신은 무한하지만 일자the One이다."라고 말할 때의 세계의 간결성은 이러한 종류의 단순함이다. 그들 신학자들이 곧 인간의 내면에 자리 잡은 지적 개념이 또한 "내면 밖에 extramental, extra anima" 실재한다고 말할 때 말하는 것은 그들 마음의 신의 개념은 이성으로 파악 가능하다는 주장이었다. 이것이 실재론에 입각한 그 건물들이 오만하다고 할 때의 오만의 의미이다. 공준은 인간 지성의 명석성을 가정한다. 그것은 우리의 지성이 명석하고 판명할 때 반박할 수 없는 것으로서 자리 잡고서는 모든 것을 그 테두리 안에 가둔다. 다른 기하학이나 기하학 자체의 부재는 있을 수 없었다. 단지 그 기하학만 있을 뿐이다. 그 기하학은 곧 지성이기 때문이었다.

고딕은 지성에 대한 이러한 종류의 신념을 지니고 있지 않다. 그것은 공준에 해당하는 것을 지니지 않는다. 단지 이성에 대립하는 감각과 그 감각에서 탄생하는 신비주의적인 상상의 세계만 있을 뿐이다. 그것은 물론 굳건하지 않다. "그것들은 석재나 대리석으로 만든 것이기보다는 종이로 만들어졌다."(바사리)는 언명은 고딕에 대한 어떠한 비난도 될 수 없다. 고딕인들 스스로 그것을 원했기 때문이다. 그들은 굳건함을 구하지 않았다. 그들은 모든 것이 천상이라는 환각을 투명하고 희박한 성당 안에 투사시키는 데 공헌하기를 원했을 뿐이다.

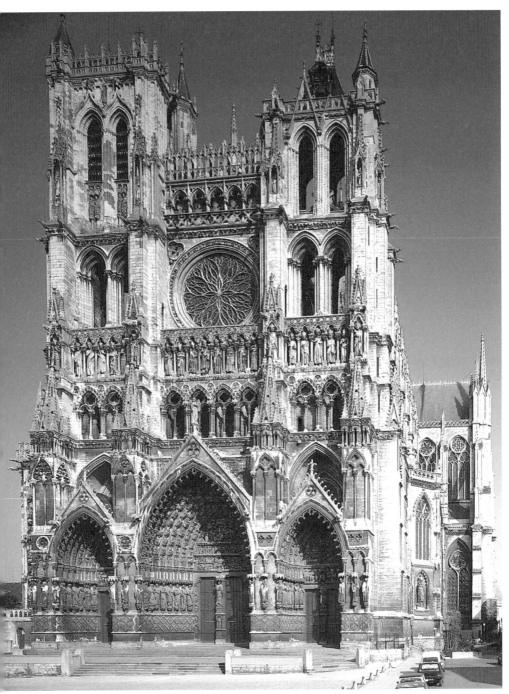

▲ 아미앵 대성당 서쪽 파사드

고딕의 과잉성은 따라서 집적성accumulation이다. 과잉은 가치중립적인 용어가 아니다. 또한 그것이 중립적인 용어라 하더라도 고딕은 과잉하지 않다.

사실주의 소설은 사실들을 끝없이 나열함에 의해 박진감을 얻는다. 보편적인 미학적 원리aesthetical principle는 없다. 단지 어떤 이념과 거기에 따르는 심미적 구현만이 있을 뿐이다. 이것이 미학에서 말하는 취향taste이다. 어떤 양식하에서도 심미적 완성은 가능하다. 고딕은 감각적 사실들을 끝없이 나열함에 의해 지성이라는 덫을 피하고 보통명사로 말해지는 신을 부정했을 뿐이다. 거기에 보통명사는 없고 있는 것은 오로지 고유명사일 뿐이기 때문이다.

고전주의적 미학 이념하에서 파르테논 신전을 건축의 규범으로 간주한다면 고딕 성당은 그 내관과 외관 모두 어떤 종류의 복잡성을 지니는 것은 확실하다. 고딕 성당의 서쪽 정면facade을 보자. 깊게 파인 여러 겹의 아키볼트archivolt와 거기에 연속되어 새겨진 군상들, 그 상부에 연속된 아치로 만들어진 갤러리, 다시 그 상부에 다양한 문양을 가진 창문들, 쐐기같이 복잡하게 전개되어 나가는 첨탑 등. 이루 말할 수 없는 복잡한 것들이 얽혀서 (삶이 그렇듯이) 혼란스러운 양상을 보인다.

고딕 성당은 심한 요철의 양상으로 어떤 심층성을 드러낸다. 그리스 신전과 로마네스크 사원이 상대적으로 간결한 평면적 벽체를 지니는 데 반해 고딕 성당은 심층적이다. 그것은 다층적인 내외관을 지닌다. 이것은 단지 그들 삶을 반영하고 있을 뿐이다. 세계는 더 이상 단

순하지 않고 신은 더 이상 해명되지 않는다. 교역과 제조업에 종사하는 새로운 계급이 생겨났고 그들에 의해 생산성의 급격한 향상이 발생했으며 시끄럽고 무질서한 도시가 생겨났다. 그들에게 신은 로마네스크 사원의 어둠 속에서 고행하며 수련하는 수도사제들의 것이 아니다. 새로운 신은 누구의 지성과 이해로부터도 벗어나 있는 단지 전능한 신일 뿐이다.

그들은 삶에 총체성과 질서를 부여할 수 없었고 신에 대해 체계적 이해도 부여할 수 없었다. 신은 천상으로 올라갔고 인간은 지상으로 퇴거했다. 어떻게 해도 지상은 천상을 닮을 수 없었다. 아니면 신을 지상에 구현할 수 없었다. 신과 인간의 사이는 어떻게 해볼 수 없는 '면도날razor'에 의해 잘리게 되었다. 인간 지성이 구축하는 이데아는 거기에 대응하는 실재를 가진다고 말할 수는 없게 되었다. 모든 것을 유출시키는 것으로서의 근원적 공준은 존재를 보증받을 수 없게 되었다.

근원을 포착할 수 없을 때 남은 것은 감각이 포착하는 사실의 끝없는 나열이다. 한없이 더해지는 느낌의 베이들은 단지 사실들의 끝없는 나열뿐이다. 그리고 고딕 성당 전체가 지니는 확장성은 감각적 사실의 집적이다.

8

새로운 빛
The New Light

　　고딕 이념의 이해에 있어 중요한 것 중 하나는 고딕인들이 빛과 '본다'는 것에 대해 매우 독특하고 새로운 의미를 부여했다는 사실이다. 고딕은 말한 바와 같이 감각을 사유에 선행시킨다. 이것은 자체적으로 매우 혁신적인 — 거의 혁명적이라 할 만한 — 이념이다. 그리스 시대 이래 로마네스크 시대에 이르기까지 감각은 부정적이고 위험한 인식수단이었다. "감각은 혼연하고 변덕스럽기 때문"이다. 본다는 사실은 결국 세 가지 중 하나이다. 사물이 우리 눈으로 수렴되거나, 우리 눈이 사물에 수렴되거나, 혹은 양쪽이 사물과 눈 사이에서 수렴되든지.

　　첫 번째가 주관관념론이고, 두 번째가 실재론 혹은 합리론이고, 세 번째가 비판철학(칸트나 비트겐슈타인 등의)이다. 고대 그리스 시대로부터 로마네스크 시대에 이르기까지 유럽 세계를 지배한 이념은 실재론이었다. 물론 여기에는 중요한 조건이 붙는다. 그리스의 실재론자들이나 중세의 실재론자들이 사물이라고 말할 때 그것은 변전하고 있

는 다채로운 개별성에 처한 사물이라기보다는 사물을 규정짓는 형식form, 즉 형상idea으로서의 사물이다. 실재론자들은 종종 사물의 의미로서 '자연nature'이라는 용어term를 쓴다. 이때의 자연은 세계를 구성하는 자연, 즉 감각에 대응하는 자연이 아니라 우리의 사유에 대응하는 자연이다.

실재론자들은 거기에 이데아로서의 사물이 먼저 있고 우리 눈은 거기에 대응한다고 생각했다. 이때 그들은 감각으로의 눈이 아니라 지혜로서의 눈을 말한다. 사물을 볼 때 우리는 사물의 우연성accidentals을 봐서는 안 되고 반드시 그 사물의 필연성essentials을 봐야 했다. 필연성만이 유의미한 사물의 속성property이기 때문이다.

사물이 우리 눈에 선행한다. 사물은 우리 감각에 대해 우선권을 가지고 있다. 본다는 것은 우리 눈에서 출발한 빛이 사물(이데아로서의 사물)에 닿는 것이었고 따라서 사물이 본연의 정체를 드러내는 것은 우리가 '제대로 본다'는 사실에 달린 것이었다. "보편자universals 혹은 공통의 본질common nature은 개별자individual, singular object보다 선재하여 존재하는 실재reality이다."라고 믿는 실재론적 관념론이 개별적인 세상보다는 대상에 존재하는 공통의 본질에 대응하는 우리의 추상적 사유를 유일한 가치를 지닌 선험성으로 간주하듯이 동일한 성질의 신학이 이번에는 우리의 감각에 있어서도 (공통의 본질로서의) 사물을 우리의 본다는 사실에 선행시켜 규정한다. 이 경우 그때의 사물에 대응하는 빛은 물질적corporal이라기보다는 비물질적인 것이 된다.

실재론적 철학은 모든 것이 변전하고 우리의 감각이 때때로 우리

를 기만할 때 진실을 얻어낸다는 것은 이 혼란 가운데 정적이며 무변화인 일자the One를 추상해 내고 육체의 눈보다는 마음의 눈으로 사물을 보아야 가능하다는 전제를 가진다. 여기로부터 그리스 철학, 그중에서도 특히 플라톤 철학이 출발했다. 플라톤의 실재론적 인식론에 입각했을 때 감각과 사유의 관계는 감각이 사유에 종속해야 한다는 것이었다. 우리는 변화무쌍한 개별자들에 자기인식을 위탁하기보다는 오히려 사물에 내재한 본질, 즉 추상개념에 우리를 일치시켜야 했다. 이것이 올바른 삶의 양식이고 그것이 곧 지혜였다. 따라서 그들의 지혜는 곧 기하학이었다. 흄의 철학이나 현대 분석철학은 이러한 것을 곧 '독단dogma'이라고 치부한다. 그러나 이러한 반박은 중세 말에 이미 시작하는바 그것이 곧 유명론이며 고딕은 그러한 새로운 철학의 가시적 대응물이었다.

그리스의 실재론은 플로티노스에 의해 계승되고 다시 플로티노스는 성 아우구스티누스, 스코투스 에리우게나(Johannes Scotus Eriugena, 810~877), 성 안셀무스, 토마스 아퀴나스 등의 신학자들에 의해 계승된다. 물론 둔스 스코투스나 토마스 아퀴나스는 너무 허황되어서 더 이상 세계를 해명할 수 없었던 플라톤주의를 포기한다. 새로운 신학의 물결은 이제 아리스토텔레스와 신앙을 조화시키는 것이었다. 그렇다 해도 아리스토텔레스의 철학 역시도 실재론이었다. 플라톤과 아리스토텔레스 관계에서는 서로 간의 상반되는 측면이 과장되어 왔다. 그러나 플라톤과 아리스토텔레스의 경우 그 차이보다는 유사

성이 더욱 중요하다. 그들은 어쨌건 실재론자였다. 이것과 관련해서는 역시 '이념' 편에서 자세히 다루어질 것이다.

실재론자들은 자연계의 물질적인 빛과 시각기관으로서의 육체적인 눈을 경멸하고 도외시한다. 유명론자들에게 물질적 빛은 자연계의 사물들을 빛나게 하고 다채롭게 해주는 아름다움이었다. 그러나 중세의 실재론의 신학자들에게는 이 빛은 유혹의 빛이었고 혼란의 빛이었다. 그것은 감각적 향락이었고 따라서 경계되어야 할 것이었다.

로마네스크 사원 건축의 담당자들이 두꺼운 벽과 낮은 궁륭, 좁은 창문 등으로 원했던 것은 자연계의 빛의 차단이었다. 승려들과 입장자들은 최소한의 자연광과 가물거리는 촛불에만 의존해야 했다. 로마네스크 사원이 고딕 성당과 같은 시원스러움을 갖지 못한 것은 다시 말하지만 기술적 난제 때문이 아니다. 정열과 희구가 있다면 기술은 언제든지 가능하다. 창조는 염원의 결과이지 기술의 결과가 아니다. 기술은 단지 창조가 요구하는 상상력을 충족시키기 위해 거기에 언제라도 있다.

로마네스크의 이념이 고딕의 이념과는 완전히 달랐기 때문에 그들은 볼 수 없었던 것이 아니라 스스로가 보고자 하지 않았을 뿐이다. 그들은 물질과 빛을 경멸했다. 향락이 두렵고 삶 자체가 두려울 때, '육체가 소멸할 때Quando corpus morietur', 그럼에도 그들의 영혼이 구원받을 수 있다는 희망을 품었을 때, 그들은 어둠 속에서 영혼의 눈으로 삶과 신을 보기 원했다. "반딧불이가 반짝이기 위해 어둠이 필요하듯" 마음의 눈으로 신을 보기 위해 어둠은 필요했다. 그들은 사유의 눈으

로 세계를 보고자 했다.

'현대에의 길Via Moderna'은 로스켈리누스, 아벨라르(Pierre Abelard, 1079~1142), 성 베르나르 등과 더불어 시작된다. 물론 프란체스코회 역시도 이 새로운 길을 불러온다. 더 이상 장원에서 격리된 채로 신을 경배하는 것이 신앙의 유일한 방법이기를 그칠 때 새로운 길은 시작된다. 이때 육체와 (다채로운 물질적) 자연은 저주받은 마법에서 풀려난다. 눈이 이데아에 종속되지 않게 되었을 때, 즉 단순한 물질로서의 사물이 눈에 보이게 되었을 때, 다시 말해 보편자는 단지 음성(vocis; 로스켈리누스) 혹은 이름(nomina; 오컴)에 지나지 않고 존재하는 것은 오로지 개별자라는 새로운 철학이 대두되었을 때 하늘과 땅은 면도날Ockham's razor로 갈라지게 되며 하늘은 고딕 아키볼트의 심연 혹은 궁륭의 심연 속으로 사라지고 지상은 이제 인간에게 맡겨지게 된다. 이것이 '이중진리설the principle of twofold truth'이다. 세속은 더 이상 천상을 닮으려 애쓸 필요가 없다. 천상은 단지 심연이다. 그것은 우리 지성에 문을 열어주지 않는다. 전능한 신은 '있는 것은 그대로 있고 tautology, 발생하는 것은 그대로 발생하게(contingency; 비트겐슈타인)' 한다. 인간 지성이 무능할 때 세계는 우연의 집적이다. 신의 의지를 모르는 인간이 필연을 도입할 수는 없다.

신과 신의 나라는 우리의 논의의 대상이 아니다. 그것들은 먼 곳으로 숨는다. 전능한 신은 우리에게서 자아의식을 앗아가며 더 이상 세계의 종합자로서의 인간의 자격을 용인하지 않는다. 성 프란체스코가 "나는 단지 들을 뿐이며 말할 줄 모르는 사람입니다."라고 할 때의

의미는 이것이다. 새로운 신학 역시도 과거의 신학 못지않게 독실한 것이었다는 사실, 어떤 견지에서는 더욱더 신앙을 고취하기 위한 것이라는 사실을 이해하는 것이 중요하다. 이 사실의 이해야말로 나중에 전개될 종교개혁과 청교도주의를 이해하기 위한 단서이다. 중세 말의 고딕 이념은 종교개혁을 통해 새로운 옷을 입고 재현된다. 오컴과 루터는 직접 연결된다.

새로운 신학은 신을 구하면서 동시에 인간을 구한다. 물론 우리는 여기에서 '인간'에 대해 새롭게 정의해야 할 것이다. 인간에 대한 정의의 차이가 로마네스크와 고딕을, 또한 고딕과 르네상스를 가르기 때문이다.

실재론은 거듭 말해진바 위계를 부른다. 인간의 지식은 추상개념에 대응해야 한다. 그러나 추상적 지식은 모든 사람의 것은 아니다. 그것은 교육받을 권리의 문제이다. 실재론이 제시하는 가치의 위계는 개별자들의 공통의 본질에서 새롭고 더 포괄적인 상위의 공통의 본질로의 상승에 따른다. 인간 역시도 마찬가지이다. 가장 하위에 있는 평민은 단지 가장 하위의 공통의 본질을 지닌 개별자들일 뿐이다. 그러나 주교와 교황은 더욱 추상화된, 따라서 더욱 고귀한 본질을 가진다. 사회가 위계화되는 것은 이것이 이유이다. 지성이 신을 포착할 수 있다고 할 때 신은 인간의 지성을 닮으며 따라서 지성이 구사하는 보편개념에의 익숙함이 사회적 우월권을 동시에 준다.

신앙과 신은 이러한 인간의 지성 가운데 전락하고 만다. 여기에서의 신은 전능하지 않다. 신의 전능성과 인간 지성은 양립할 수 없다.

사실은 신은 원한다면 모든 것을 할 수 있다. 인간의 지성에 스스로를 맡기지 않는다. 새로운 신학은 인간들의 손아귀에서 신을 해방시키기 위한 시도였다. 유명론이 결국 세속적이고 유물론적인 세계를 불러들인 것은 새로운 신학의 결과였지 동기는 아니었다. 그들 역시도 교황청 사람들 이상으로 세속에 관심 없었다. 사실은 교황청은 세속에 관심 없지 않았다. 그들은 주로 위선자였다. 신과 인간을 그들의 지성에 의해 매개하는. 유명론자들은 지성과 그 지성의 담당자인 신학자들과 교황으로부터 신을 해방시키고자 했다. 이들의 신은 보편자가 되어 멋대로 해석되고 멋대로 이용됨에 따라 그 전능성을 잃고 있었다. 고딕 이념은 신을 우리 지성이 닿지 않는 곳으로 보내기 위해 지성 자체를 분쇄한다. 이것이 그들 신학의 내적 동기였다.

로마네스크의 어둠이 물러났을 때 그들에게 찾아온 것은 인문주의적 광명이 아니라 신을 향한 환각과 꿈이었다. 이제 신은 새로운 방식으로 설명되는 신이었다. 그리스인들이 확립해 놓았고 플로티노스에 의해 새롭게 해석되었으며 교부들에게 설득력 있게 다가왔던 고전적 철학은 '우리의 지성'은 어떤 방식으로든 신을 포착할 수 있다는 것이었다. 이러한 철학은 토마스 아퀴나스에 의해 13세기에 아리스토텔레스의 옷을 입는다. 그러나 새로운 철학은 생득적, 선험적 관념으로서의 신을 부정한다. 신이 인간의 보편관념 속에 계속 머물면 안 된다. 왜냐하면, 보편개념 자체가 하나의 명칭일 뿐 실재하는 것은 아니기 때문이다. 신이란 무한자인 것이고 인간이 지닌 어떠한 인식 수단에도

포착되지 않는다. 여기에서 신비주의적 신앙이 시작된다. 감각의 향연이 시작된다. 그러나 그 감각은 지상에 머무르기 위한 것은 아니다. 개별자들만이 존재한다. 신은 그것들을 마음대로 창조했다. 우리는 그것을 종합할 수 없다. 단지 그 다채로움 속에서 신을 느낄 뿐이다. 마음의 눈이 부정되는 한편 육체적인 눈이 복권되고 다른 한편으로 신이 신비의 베일에 가려질 때 신의 세계는 어떻게 표현되는 것일까?

고딕의 스테인드글라스가 조성하는 새로운 빛과 분위기는 그 원인의 탐구가 불가능한 것으로 치부되어 왔다. 고딕 시대에 시작된 새로운 세계관과 신앙관에 대한 형이상학적 이해는 이 학구적 난제를 간단히 해결한다. 스테인드글라스가 조성하는 빛은 자연의 빛은 아니다. 이 빛은 비자연주의적인 것이고 이것이 부유하는 듯한 성당 내부의 분위기와 결합할 때 갑자기 초자연주의적인 것이 된다. 다시 말해 고딕의 빛은 신비주의적이다. 짙은 자주색과 푸른색이 그 자체로서 하나의 광원인 스테인드글라스로부터 파동치며 성당 전체에 안개와 같이 퍼진다. 이 빛은 거기에 비추어 사물을 보기 위한 투명하고 밝은 것은 아니다. 그 빛은 스스로가 하나의 존재물로서 성당 내부를 어슴푸레하게 만드는 새로운 조형적 요소이다.

로마네스크 시대의 신앙은 단순하고 소박한 것이었지만 고집스러운 보수성을 가진 것이었다. 그들에게 신의 의미는 분명한 것이었으며 신의 본질이나 존재에 대한 인간 이성의 파악 능력 역시도 의심의 여

지가 없는 것이었다. 그들에게 신앙이란 이미 확정된 신의 말씀을 얼마만큼 충실히 따르고 신의 요구를 얼마만큼 충실히 이행하느냐에 달린 문제였다. 그러나 고딕 시대는 유한한 인간이 무한한 신을 이해할수 있는가 하는 의문이 세계를 물들였던 시대였다. 이제 어떻게 믿는가의 단순한 문제가 아니라 믿음의 대상이 어떠한 것인가 하는 좀 더어려운 문제가 대두되었다. 신앙의 대상 자체가 신비에 싸인 그 무엇이 되고 말았다.

고딕 시대의 건축가들은 이 신비주의적 체험을 현실화하고자 했다. 침침하고 암담한 시대는 사라졌다. 그러나 새롭게 온 시대 역시 자연의 빛에 비추어 사물을 보고자 하지는 않았다. 새로운 시대는 빛을창조하기를 원했다. 그 빛은 아름답고 다채로운 것이었으나 꿈에서나경험하는 것이었다. 고딕 건축가들은 꿈결같이 부유하는 빛 속에서 그들의 천국을 보았다. 성 베르나르와 성 다미앙의 신비주의는 그 이념에 있어 엄격한 것이었으나 그 표현은 이러한 화려함을 통해서만 가능했다.

"위대한 신이여,

내가 꿈을 꾼 것입니까?

이것이 무엇입니까?

나는 어디에 있는 것입니까?

이러한 생각은 어디에서 온 것입니까?

하루에서 열 번, 스무 번 그러한 꿈을 꾸고 싶습니다.

그 꿈은 나를 만족케 하고

나를 행복 가득하게 합니다.

그러나 고통스럽게도

그 꿈은 잠시만 머물러 있습니다.

신이여!

내가 꿈꾸는 그곳을 다시 볼 수는 없습니까?

내가 그곳에 다시 있을 수 있다면

지금 곧 죽어도 좋습니다."

기욤 드 로리스
Guillaume de Lorris

Ideology

PART **4**

이념

1. 탐구의 이유

2. 형이상학

3. 스콜라 철학

4. 실재론적 신학

5. 세 갈래 길

6. 유명론

7. 신비주의

8. 유명론, 신비주의, 고딕 이념

탐구의 이유
Reason of Research

"고딕이란 무엇인가?"라는 질문에 대한 답변은 다른 모든 양식에 있어서와 마찬가지로 고딕적 이념에 대한 탐구로 수렴된다. '포괄적인 양식적 개념으로서의 고딕'이란 주제는 예술사상의 다른 양식과 마찬가지로 그것을 뒷받침하고 이끌었던 세계관에 대한 탐구 없이는 해명될 수 없다. 예술 역시도 세계관에 매인다. "취미판단에는 구속력이 없다."는 것은 근세의 탁월한 철학자의 통찰이지만 그것이 정당화되기 위해서는 제한된 조건이 고려되어야 한다.

우리의 취미판단은 작품에 대해 해당되지만 양식에 대해 해당되는 것은 아니다. 양식은 이를테면 선험적인transcendental 것이다. 그것은 동시대의 세계관과 더불어 감상자에게 미리 주어진다. 예술가도 감상자도 양식을 선택할 수는 없다. 이것은 마치 우리가 언어나 과학을 선택할 수 없는 것과 마찬가지이다. 우리는 우리의 언어나 동시대의 과학이 우연히 우리에게 주어진 것이며 따라서 선택 가능한 것으로 생각한다. 그러나 그것은 선택 가능하지 않다. 우리 시대의 누구도 프톨

레마이오스(Klaudios Ptolemaios, 90~168)의 천문학을 선택할 수 없는 것처럼 그리스 고전주의의 조각상을 자신의 취향으로 선택할 수는 없다.

취향과 관련하여 우리가 먼저 살펴보아야 할 것은 따라서 작품과 양식에 관해서이다. 칸트(Immanuel Kant, 1724~1804)가 "취미판단에는 구속력이 없다"고 했을 때에는 작품에 대한 취향을 말하고 있다. 하나의 예를 들어보자. 헤밍웨이(Ernest Hemingway, 1899~1961)의 《태양은 다시 떠오른다The Sun Also Rises》와 레이몬드 카버(Raymond Carver, 1938~1988)의 《사랑을 말할 때 우리가 이야기하는 것What We Talk about When We Talk about Love》이라는 단편을 비교해 보자. 이 두 예술은 양식을 공유한다. 두 작품 모두 현대의 실증적 세계관을 반영하고 있다. 단지 전자보다는 후자가 더 간결하고 우아하며 통렬할 뿐이다. 두 작품 모두 대부분의 삶은 연약하고 비루하고 무기력한 것이라고 말한다. 이 두 작품의 어느 쪽을 선택하건 그것은 자유이다. 취미판단을 누가 말리겠는가? 이 점에 있어 칸트가 옳다.

이번에는 칸트의 언급의 매우 위험한 측면을 살펴보자. 괴테(Johann Wolfgang von Goethe, 1749~1832)의 《빌헬름 마이스터의 수업시대Wilhelm Meisters Lehrjahre》와 레이몬드 카버의 《사랑을 말할 때 우리가 이야기하는 것》을 비교하자. 전자는 계몽적이다. 거기에는 지성에 부여하는 고상한 의미가 있다. 그러나 카버의 작품에는 그러한 것이 없다. 거기에는 단지 사회의 변두리 젊은이들, 즉 알코올중독자, 패배자loser들의 비루한 삶과 일련의 속임수와 아주 작은 기쁨만이 있

을 뿐이다. 누군가가 이 작품에서 의미 있는 메시지의 결여라는 서운함을 느낀다면 그 사람은 시대착오를 저지르고 있다. 현대는 "의미의 죽음"에서 시작되기 때문이다.

아리스토텔레스는 "예술은 자연을 모방한다"고 말하지만 오스카 와일드(Oscar Wilde, 1854~1900)는 "자연이 예술을 모방한다"고 말한다. 이 두 가지 상반된 언급 중 어느 쪽이 옳고 그르냐 하는 문제를 따지는 것은 무의미하다. 고전적 이념하에서는 전자가 옳지만, 실증적 이념하에서는 후자가 옳기 때문이다. 여기에 "취미판단의 자유"는 없다. 현대에 들어 아리스토텔레스의 취향을 고집한다면 그것은 무지이다. 반면에 고대 그리스 시대에 오스카 와일드가 있었다면 그는 최소한 투옥되었을 것이다.

여기서 아리스토텔레스가 말하는 자연은 이데아로서의 자연이라는 사실을 명심할 필요가 있다. 그에게 있어 세계의 이면에는 세계를 가능하게 하는 형상(이데아)이라는 제1원칙이 있기 때문이다. 이것이 철학적 실재론이다. 그러나 근대 말에 이르러서는 우리의 경험적 대상 이외에는 거기에 어떤 것도 존재하지 않는다는 사실을 인정하게 된다. 이때 예술은 모방의 대상을 갖지 않는다. 오히려 예술 활동은 하나의 새로운 세계의 창조가 된다. 이것이 에드가 모랭(Edgar Morin, 1921~)의 "인간은 하나의 행성을 떠맡았다"는 언명의 의미이다.

이제 예술은 세계를 대체할 기호적 체계를 찾게 된다. "나의 언어의 한계가 나의 세계의 한계"라고 비트겐슈타인이 말할 때 그는 물리적 세계를 대체하는 우리의 기호언어sign language에 대해 말하고 있다.

따라서 취미판단은 작품에 있어 구속력이 없지만, 양식과 관련해서 구속력을 가진다. 그리고 이 구속력은 절대적인 것이 아니다. 그것은 시대적 세계관에 매인다. 누구도 동시대contemporary의 세계관에서 자유롭지 않다. 또한 어떤 세계관도 시대를 초월하지는 못한다. 양식과 관련한 "진지한" 취향도 세계관에서 자유롭지 않다. 만약 우리 시대에 고전음악을 향유한다면 그것은 진지한 취향으로서는 아니다. 단지 유희일 뿐이다. 우리 시대는 우리 시대의 예술을 가진다.

예술적 취향과 동시대의 세계관에 대한 주의 깊은 연구는 취미는 적어도 양식에 매인다는 사실을 말한다. 비트겐슈타인은 그의 《논고》에서 다음과 같이 말한다.

"하나의 그림은 그 주제를 그림 바깥에서 표상한다. 그 시각이 그림의 표상형식이다. 그것이 하나의 그림이 자기의 주제를 정확하게도 부정확하게도 묘사하는 이유이다. 하나의 그림은 그러나 스스로를 표상형식 바깥에 둘 수는 없다."

취향은 표상형식 안에 있다. 그것이 표상형식 바깥에 있을 수는 없다. 이만큼은 취향도 구속력을 가진다. 아마도 칸트는 자연과학이 지니는 필연성과 구속력에 예술이 지니는 임의성을 대비시키고자 했겠지만 자연과학이 가치중립적 강제력을 지니는 것도 예술이 주관적 임의성을 지니는 것도 아니다.

예술 역시도 동시대의 세계관과 필연적으로 관련된다. 어느 것이

어느 것의 원인을 이루는가 하는 문제에는 더욱 어려운 탐구가 요청된다. 단지 우리의 전제는 동시대를 같이 이루어가는 세계관과 그 시대의 예술과 과학 등에 대한 탐구는 가능하다는 것, 그리고 주의 깊은 탐구는 동시대의 의미 있는 모든 문화구조물은 결국 동일한 이념을 말하고 있다는 것 등이다. 이러한 연구는 어렵고 또한 새로운 것이다. 그러나 예술사에 대한 연구가 이 방향을 취하지 않는다면 고딕 예술뿐만 아니라 모든 양식에 대한 예술사는 매우 피상적이고 무의미한 것이 된다. 예술사가 더 이상 예술적 현상의 한가로운 수집일 수는 없다.

우리는 그리스 고전주의의 양식이 어떠한가를 아는 것처럼 고딕 양식이 어떠한가를 안다. 누구라도 그 양식적 개성과 토목공학적이고 구조적인 특징에 대해 말할 수 있다. 이것은 관찰과 종합으로 충분하다. 그러나 이것이 사실상 충분하지 않은 이유는 여기에서 그치는 양식적 탐구는 결국 우리가 가장 궁극적으로 알아야 할 것, 즉 중세 말에 들어가서 왜 이러한 새롭고 대담한 양식이 도입되었느냐는 사실을 만족스럽게 설명하지 못하기 때문이다. 고딕 예술의 소산에 대한 기술 description과 양식에 대한 탐구만으로는 고딕 이념과 고딕 예술을 이해할 수 없다. 기존의 예술사는 다른 모든 양식의 의의와 이유에 대한 설명에 있어 무능했듯이 고딕 양식에 대한 설명에 있어서도 무능했다.

이것으로 그치지 않는다. 고딕 양식과 그 시대의 이념에 대한 탐구는 다른 양식에 대해서보다 더 어렵다. 그 시대가 우리로부터 멀리 떨어져 있을 뿐만 아니라 그 시대의 철학이 특히 난해하기 때문이다.

중세 철학은 이중으로 낯설다. 먼저 그 시대의 철학은 단지 신학이기 때문이다. 우리 시대에 종교적 가치는 일차적인 것은 아니다. 중세의 삶은 신앙을 중심으로 돌았지만 우리 시대의 삶은 그렇지 않다. 이러한 일반적인 삶의 양식 차이가 중세에 대한 이해를 어렵게 한다.

중세 철학이 난해한 두 번째 이유를 살펴보자. 그 철학이 "과거의 길Via Antiqua"에만 머물렀다면 그렇지 않을 것이다. 그러나 중세는 생각만큼 단순하지 않았다. 12세기 초부터 시작된 새로운 철학 — 현대의 길Via Moderna이라고 불리게 될 — 은 전적으로 논리학이었다. 아리스토텔레스가 한가롭게 도입했던 논리학은 중세 말에 이르러 모든 철학이 된다. 이것은 철학사상 처음으로 실재론을 대치하는 철학이 본격적으로 대두되었다는 사실을 말한다.

실재론은 형이상학으로 이르고 유명론은 논리학으로 이른다. 논리학은 매우 까다롭고 낯선 철학이다. 이 철학이 중세를 배경으로 나타날 때 이것을 제대로 이해하기는 매우 어렵다. 이 어려움은 예술사가들에 이르러서는 불가능한 것이 된다. 젬퍼(Gottfried Semper, 1803~1879)나 파노프스키(Erwin Panofsky, 1892~1968)가 중세 철학을 이해할 수는 없었을 것이다. 이것이 그들로 하여금 고딕에 대해 엉뚱한 소리를 하게 만들었다.

예술사는 본격적인 인문학이 되어야 한다. 여기에 미치지 못하는 예술사는 결국 한가하고 단조롭고 오류에 찬 이야기에 지나지 않는다.

형이상학
Metaphysics

형이상학적 해명을 요구하는 바의 고딕 성당에 대한 탐구는 매혹적인 주제이다. 전(前) 시대의 양식과 비교되었을 때 고딕 양식만큼 그 변화가 획기적이고 전면적이고 본질적인 양식은 없다. 고딕 성당의 개성과 규모는 현재의 눈으로 바라보아도 혁신적이다. 그러나 고딕 성당의 규모와 전례 없는 개성은 찬사만큼이나 많은 비난을 받아왔다. 고딕 이후로는 건축사상 어느 양식도 (이탈리아를 제외한) 유럽 전체를 물들이지는 못했다. 고딕 양식에 대한 탐구는 그러므로 동시대를 물들인 세계관에 대한 탐구와 병행되어야 한다. 고딕 양식에 대한 형이상학적 탐구로 우리는 고딕 성당에 대해 무엇인가를 알게 되는 것 이상으로 동시대의 세계관에 대해 알 수 있다. 많은 예술사가들이 고딕 예술에 대해 무엇인가를 말해왔다. 비올레 르 뒤크 (Viollet-le-Duc, 1814~1879), **고트프리트 젬퍼**, 게오르크 데히오(Georg Dehio, 1850~1932), 에른스트 갈(Ernst Gall, 1888~1958), **파노프스키** 등이 고딕에 대해 나름의 연구 업적을 내놓았다.

문제는 이들의 어떤 연구도 만족스럽지 않다는 사실이다. 이들의 연구는 대부분 단편적이거나 안일하거나 피상적이다. 고딕을 구성하는 이념이 유명론과 신비주의라는 사실에는 의문의 여지가 없다. 이 결론이 고딕 양식에 대해 전개되는 모든 철학적 탐구의 결론이다.

대부분의 예술사가들이 고딕과 스콜라 철학의 유비에 대해 말하지만, 억지를 부린다면 고딕 성당은 플라톤 철학이나 페르시아의 마니교Manichaeism적 이념과도 유비 관계를 맺을 수 있다. 더구나 스콜라 철학이라는 용어 자체가 우리가 보통 말하는 바의 칸트 철학이거나 비트겐슈타인의 철학이라는 의미로 쓰일 수도 없다. 스콜라 철학은 철학적 탐구의 방법적 특징을 말하는 것이지 어떤 하나의 철학적 이념이나 체계를 말하는 것이 아니다. 완전히 상반된 철학을 전개하는 토마스 아퀴나스와 오컴 모두가 스콜라 철학을 했다. 그리스 철학 안에 완전히 상반되는 플라톤 철학과 소피스트의 철학이 있듯이 스콜라 철학 안에도 많은 상반된 철학이 존재한다. 그러므로 고딕과 스콜라 철학에 대해 말하고자 한다면, 먼저 그 복잡다기하고 서로 모순되는 이념들이 공존해 있는 스콜라 철학 중에 어느 이념이 고딕의 이념인가를 밝혀야 한다.

방법론이 예술적 응고물을 내놓지는 못한다. 현대 대학의 학위 과정도 스콜라 철학적 방법론에 의한다. 교수들은 그들의 학생들이 먼저 논문의 까다로운 형식을 준수하기를 요구한다. 또한, 논리의 전개는 우스울 정도로 자구적 정확성을 가져야 하며 논지에는 끝도 없는 주석이 붙어야 한다. 통찰력과 창조력은 모두의 것이 아니다. 이것들의 결

여가 형식적 복잡함을 대신 요구한다. 현대 대학은 철저히 스콜라적이다. 그러나 현대에 고딕 이념에 준하는 종류의 건물은 없다.

방법론이 거기에 따르는 양식을 불러들인다면 데카르트(Rene Descartes, 1596~1650)의 '방법론적 의심methodological doubt'은 어떤 양식을 불러들였는가? 바로크 양식의 대두는 그의 방법론에 의해서가 아니라 그의 철학의 내용에 의한다. 그의 "의심"이라는 방법론이 케플러의 천문학과 베르메르(Johannes Vermeer, 1632~1675)의 바로크와 무슨 관련이 있는가? 의심 없는 철학이 어디에 있는가?

가장 먼저 '고딕 양식', 그중에서도 고딕 성당에 대한 전체적인 양식적 특징이 연구되어야 한다. 고딕 양식은 로마네스크 양식과 현저하게 다르다. 이것이 어떠한 측면에서 그러한가를 탐구하는 것은 매우 중요한 주제이다. 로마네스크 성당은 견고하고, 구획적이고, 육중하고, 낮다. 이에 비해 고딕 성당은 산뜻하고, 단일하고, 가뜬하고, 상승적이다.

다음으로는 그 양식을 가능하게 한 '구조적 요소'가 탐구되어야 한다. 고딕 성당의 구조에 대한 기존의 설명들은 건축공학적인 일차적 요소들과 거기에서 파생되는 부차적 요소들을 이리저리 섞어 놓아 혼란과 좌절만을 야기한다. 근본적인 골조가 먼저 말해져야 한다. 로마네스크의 도입은 골조와 함께하는 구조물을 향한다. 고딕에 와서는 이 경향이 한층 더 진행된다. 고딕 건축가들은 그들의 이념을 형상화하기

위해 먼저 골조에 대해 생각해야 했다. 고딕의 여러 부수적 요소들은 고딕 고유의 골조가 없었다면 가능하지 않았을 것이다.

위의 세 과제 중 두 개는 앞에서 자세히 설명되었다. 다음으로 탐구되어야 하는 것은 예술사의 연구에 있어 가장 궁극적이고 또 가장 중요한 '이념'에 대해서이다. 기존 예술사가들의 고딕 이념에 대한 견해는 안일할 뿐만 아니라 오류에 차 있다. 그 견해들은 반박되기 위해 제시된듯하다. 스콜라 철학을 고딕과 묶는 것은 이해 불가능한 것이고, 토마스 아퀴나스의 철학Thomism을 고딕과 묶는 것 역시 터무니없다. 거듭 말해질 터이지만 고딕은 '중세의 가을'을 의미한다. 거의 천년간 지탱되어온 중세는 고딕 시대에 이르러 완전한 해체에 이른다. 고딕적 세계관은 성당에 반영되지만 중요한 것은 신앙심 그 자체가 아니라 어떠한 신앙심이냐이다. 고딕적 신앙심은 중세 내내 유례없었던 것으로 결국 이러한 새로운 신앙의 양식이 근세로 이른다. 고딕 시대와 그전 시대를 가르는 이념은 유명론과 신비주의에 집약된다.

마지막으로 철학적 유명론, 종교적 신비주의, 고딕 양식이 어떻게 결합하는가가 탐구되어야 한다. 어쩌면 역사는 유명론 이전과 유명론 이후로 나뉘어야 한다. 유명론은 결국 영국의 경험론과 실증주의와 현재의 언어철학에 이르는 중요한 계보 상에 위치하게 된다. 유명론에 의해 고대의 철학은 그 영향력을 현저히 잃게 된다.

3
스콜라 철학
Scholastic Philosophy

　한 시대의 예술 양식이 그 이념적 뒷받침을 통해 해명될 때 우리는 예술사가의 역량을 재평가하게 되고 예술사라는 학문이 가지는 잠재력에 놀란다. 우리는 그리스 시대에 대한 공감적 이해에 있어 몸젠(Theodor Mommsen, 1817~1903)이나 뷰리(J. B. Bury, 1861~1927)와 같은 역사가에게 빚진 이상으로 빙켈만(Johann Joachim Winckelmann, 1717~1768)에게 빚지고 있고, 17세기에 대한 이해에 있어 과학사가들에게 빚진 이상으로 뵐플린(Heinrich Wolfflin, 1864~1945)에게 빚지고 있다. 물론 위의 두 예술사가 역시 양식의 종합과 비교에서 더 나아가지 못했다. 만약 예술사가 형이상학적 배경하에 해명된다면 우리는 단지 몇 점의 동굴벽화만으로도 그 장본인들의 세계관을 재구성할 수 있다. 예술 활동과 그 이념에 대한 탐구는 예술사가 삶의 이해에 어떤 공헌을 하고 우리 자신에 대해 어떤 해명을 하는가를 다른 어떤 매개체를 통한 것보다도 날카롭게 포착해낸다.

　예술은 이념의 심미적 표현이며 동시에 가시적 표현이다. 이념은

눈에 보이지 않지만 예술작품은 눈에 보인다. 예술은 또한 길고 어려운 설명 없이도 한 시대를 느끼게 만든다. 예술사는 이 느낌에 대한 이념적 설명이 될 수 있다. 이것이 예술사가들의 의무이다.

이러한 견지에서의 예술사가 전혀 없지는 않았다. 리글(Alois Riegl, 1858~1905)로부터 보링거(Wilhelm Worringer, 1881~1965)에 이르는 "예술의욕Kunstwollen"의 탐구로서의 예술사의 방향은 올바른 것이었다. 이러한 탐구의 시도 가운데 아마도 예술사의 역사에 있어 가장 주목할 만한 "추상"과 "감정이입"에 대한 일말의 통찰이 가능했다. 물론 이 업적 역시도 철학적 통찰의 결여에 의해 제한된 것으로 끝나고 만다. 보링거는 나중에 고딕 형식에 대한 나름의 저술을 하지만 그 역시 고딕과 스콜라 철학을 단순히 유비 관계로 설명한다.

예술과 철학의 유비는 따라서 매혹적인 주제이다. 물론 이에 대한 경박하고 오류에 가득 찬 일반화의 시도도 범람한다. 형이상학적으로 해명되는 예술사라는 주제는 결코 용이한 탐구가 아니다. 과거의 예술을 바라보며 그 제작자들과 공감적 일치를 한다는 것은 치밀하면서도 대담한 상상력과 철학의 본질과 그 역사에 대한 통찰이 요구되기 때문이다.

고딕의 이념에 대해 시도된 여태까지의 해명은 예술사가들의 안일함과 빈약한 상상력에 의해 오류에 처하고 말았다. 모든 예술사가들이 어설프게도 고딕 성당은 스콜라 철학 이념의 건축적 대응물이라고 말해왔고 현재도 그렇게 말해지고 있다. 그리고 그 근거는 먼저 시간

공간상의 일치와 그 구사되는 방법론의 유사함에 있다고 한다. 더하여 그 개념을 명료하게 드러내고자 하는manifestatio 스콜라 철학의 양식 역시 보는 것을 명석하게 드러내고자 하는 고딕 성당의 양식과 같다고 한다. 고딕 양식에 대한 이러한 해명은 파노프스키에 의해 대표된다.

그러나 이러한 가설은 그것을 입증하기 위한 온갖 현학에도 불구하고 그 예술사가의 통찰력과 상상력의 결여와 논리적 모순, 철학적 지식의 피상성과 학문적 태도에 있어서의 안일성을 드러내는 것이며 동시에 한 양식의 해명이 그 중요성만큼이나 얼마나 어려운가를 보여주는 것이다. 결국, 모든 것을 알거나 아무것도 모르거나이다. 중세 전체의 세계상에 대한 철저한 재구성, 중세인의 사회적 삶에 대한 충분한 사료와 그 사료의 통합, 그들이 마음속에 품은 신의 속성에 대한 공감적 이해 — 이것들만이 고딕 예술과 기타 중세 양식에 대한 이념적 이해를 설득력 있게 제시해 준다.

먼저 스콜라 철학이라는 용어는 거기에만 귀속되는 고유의 형이상학을 지니지는 않는다는 사실을 이해하는 것이 중요하다. 스콜라 철학은 단순히 대학 사회에 속한 교수진들의 다양한 철학을 지칭하는 것이지 동일한 이념과 교의doctrine하에 집결된 일련의 특정한 철학을 가리키지는 않는다. 즉, 스콜라 철학이라고 말해질 때 그것은 이를테면 우리가 말하는 바의 생철학이나 합리주의 철학들과 같은 범주의 의미를 갖지는 않는다. 토마스 아퀴나스와 윌리엄 오컴 등의 가장 뛰어났던 스콜라 철학자들을 예로 들어볼 때 그들은 각각이 서로 간에 그들

의 형이상학에 있어 지극히 독창적이었다. 그들은 어떤 철학적 이념도 공유하지 않는다.

우리가 스콜라 철학이라고 말할 때 그것은 보통 어떤 철학적 방법론과 분위기를 말하는 것이지 그 형이상학적 내용을 말하는 것은 아니다. scholar philosophy는 없다. 단지 scholastic philosophy가 있다. 중세의 대학은 12세기에 시작되어 13세기에 성숙해진다. 스콜라주의 혹은 스콜라 철학은 단순히 여기에서 가르쳐지는 이론과 철학을 지칭하는 것이었다. 그곳의 철학은 철학자들의 이념이 다양한 것만큼이나 다양한 것이었다. 스콜라주의는 대학 사회의 전문가들을 위한 방법론을 의미할 뿐이다. 스콜라 철학자들의 글은 먼저 그 문체에 있어 비개인적이고, 그 용어의 구사에 있어 지극히 추상적이며, 그 논증에 있어 철저하고 난해하고 논리적이다. 반면에 초대 교회의 교부들의 문체는 일관된 통일성을 지니지 않았고, 독자에게 직접 호소하려 하는 개인적이고 감정이입적 성격을 지녔으며 덜 추상적이고 덜 과학적이고 덜 실증적이었다.

형이상학적 이념과 그 철학적 방법론은 같은 것일 수 없다. 이념은 정신과 세계관의 문제이고 방법은 기술적인 문제이고 선택의 문제이다. 스콜라주의 혹은 스콜라 철학이 고딕 예술을 가능하게 했다고 말하는 것은 방법론과 이념이 같다고 말하는 셈이다. 플라톤과 버클리(George Berkeley, 1685~1753)는 동일하게 대화체의 변증법적 방법론을 구사하지만, 그 이념은 사실상 정반대의 것이라 할 수 있고, 하이데

거(Martin Heidegger, 1889~1976)와 카뮈(Albert Camus, 1913~1960)는 완전히 다른 방법론 — 전자는 엄밀하고 체계적인 논리학에 입각하고, 후자는 자유롭고 직관적인 예술적 양식에 입각하는바 — 을 구사하지만 동일한 이념을 대변한다.

중요한 것은 스콜라적 방법론이 아니라 스콜라 철학자 중 어느 누가 그리고 그의 철학의 어떤 국면이 고딕 이념, 나아가서는 새로운 길 Via Moderna의 이념을 제시하는 바를 규명하는가이다. 스콜라 철학자 중 어떤 철학자의 통찰이 그리고 어떤 신학적 견해가 고딕과 같이 혁신적이고 개성적인 이념을 대변하는가를 알아내는 것이 중요하다. 먼저 방해물들을 치워야 한다. 스콜라 철학자들 전체를 어설프고 안일하게 묶어서 의미 없는 논증을 하는 것은 쓸모없는 방해물이다.

고딕 성당과 스콜라주의가 같은 이념에 입각한다는 주장의 두 번째 근거 — 그 둘의 시간·공간상의 일치 — 는 첫 번째 근거보다도 더욱 설득력 없고 미약하다. 시공간이라는 물리적 요소와 이념이라는 정신적 요소의 일치에 대해 말하는 것은 그 자체로서 무의미할 뿐만 아니라 명백한 사적 예증을 도외시하는 것이다. 만약 이러한 추론이 일고의 가치가 있다고 하면 이제 모든 예술사의 이념에 관한 가설은 동시대의 예술과 동시대에 전개된 철학의 병치로서 끝날 것이다. 동시대에 발생한 철학과 예술을 확인하고 그 둘의 일치를 무조건 가정하면 특정 양식에 대한 형이상학적 해명은 가능해진다. 그러나 사실은 이와 같지 않다. 어떤 역사적인 문화구조물은 다음에 올 시대정신을 선취하

기도 하고, 자기의 시대를 정확히 반영하기도 하고, 어느 경우에는 뒤처지기도 한다. 예술의 영역에 있어 회화와 문학은 다가올 시대를 선취하는 경향이 있는 반면에 건축과 음악은 대체로 보수적이다. 이것은 아마도 건축과 음악이 지닌 비재현적non-representational 성격에 원인이 있을 것이다. 문학과 미술은 18세기 말에 이미 낭만주의의 시대에 있었지만, 철학은 아직도 순진한 고전적이고 합리적인 계몽주의 시대에 있었고, 음악은 아직도 고전주의에 속해 있었다.

문제는 여기에 그치지 않는다. 이러한 병치는 그 자체로 불가능하다. 많은 경우에 한 시대는 하나의 이념만을 지니지는 않는다. 우리의 현재의 주제인 고딕 시대에도 명백히 두 개의 상반되는 이념 — 극적으로 상반되기 때문에 현저하게 두 개의 세계관을 대변하는 — 이 공존했고, 그리스 시대에도 플라톤과 소피스트들의 상반되는 이념이 공존했다. 예술과 이념의 시공간적 일치를 가정한다면 둘 중 어느 이념을 선택해야 하는가? 이러한 물리적 일치를 구한다는 것은 쓸모없는 탐구이다. 중요한 것은 하나의 양식과 하나의 이념의 세계관적인 일치를 탐구하는 것이다.

세 번째 문제가 있다. 이 문제는 예술사의 궁극적인 문제와 결합되어 있다. 특정한 예술 양식과 특정한 철학적 이념이 어떻게 맺어질 수 있는가의 문제가 남는다. 바로크 예술은 케플러의 천문학과 동일한 이념을 표현하고 있고 이 둘 모두 데카르트가 불러들인 운동하는 우주라는 새로운 세계관에 입각한다. 데카르트가 세계의 물리적 양상을 단지 연장extension과 운동movement으로 규정함에 의해 존재being를 철

학적 탐구의 주요 주제에서 배제하고 운동법칙의 탐구를 새로운 철학의 주제로 삼았을 때 거기에 대응하는 운동하는 우주의 세계관이 대두되고 또한 주제를 운동 속에 소멸시키는 바로크 예술이 대두된다.

예술과 그 이념의 병치만으로 이러한 해명은 불가능하다. 예술 양식과 그 뒷받침으로서의 이념은 양식과 이념 모두에 대한 내적 통찰을 요구한다. 이것은 쉽지 않은 과제이긴 하지만 예술 양식과 거기에 준하는 이념의 이해를 위해서는 불가결하다. 고딕과 관련해서 이러한 양식의 탐구는 특히 중요하다. 그 양식과 이념은 어느 정도 우리 시대(현대)를 선취하고 있기 때문이다.

스콜라 철학과 고딕 성당은 양자 모두 명백성manifestatio에 입각해 있다는 사실이 보링거나 파노프스키 등의 고딕 연구자들이 두 개를 같이 묶는 또 다른 근거이다. 스콜라 철학 시대에 들어와서 중세 철학은 그 방법론에 있어 새로운 전기를 맞는다는 것은 사실이다. 그 이전 시대가 개인적인 신앙 체험을 비교적 자유롭고 한가롭게 내세웠던, 그리고 때로는 논리적으로 근거 없는 독단을 터무니없이 내세웠던 순진한 시대였다면, 이제 대학 사회에 속한 사람들의 철학은 그 논증에 있어 철두철미하고 날카롭고 실증적이고 체계적인 것이 된다. 철학적 논지를 이와 같이 엄격하고 치밀하게 구축해 나가는 스콜라 철학의 양식이 성당을 체계적으로 꼼꼼하게 그리고 역학적으로 엄밀한 계산 하에 건립해 나가는 고딕 성당의 건축양식과 같다는 것이 이 둘의 유비를 주장하는 사람들의 주요 논거이다.

이 세 번째 논거 역시 허술하고 무의미하다. 이 주장은 ▨▨
다. 하나는 양식이고 하나는 이념이다. 즉 스콜라 철학의 전개▨
고딕 건축의 건축 방식이 같다는 것이다. 이 경우 그 주장은 첫 번▨
논거의 결함으로 곧장 수렴된다. 더하여 이 주장의 사실적 근거도 의
심스럽다.

스콜라 철학자에게는 논리학이 중요한 문제였다. 나중에 자세
히 논의할 예정이지만, 12세기 말에서 13세기에 걸쳐 '올바른 사유'라
는 문제는 철학에 들어가는 입구가 되었다. 그 형이상학이 아무리 거
창하고 박진감 넘치는 것이라 할지라도 엄밀한 논증적 양식을 갖추
지 못한다면 그것은 무의미한 것이 되었다. 실체적 진실 이상으로 절
차적 진실이, 선험적이고 독단적인 가설 그 자체보다는 거기에 이르
는 증명의 논리가 더욱 중요한 것이 되었다. 중세의 철학 체계는 무한
히 자유롭고 끝없이 상상력이 넘치는 성 아우구스티누스로부터 시작
하여 고집스럽고 독단적인 성 안셀무스와 샹포의 기욤(Guillaume de
Champeaux, 1070~1121)을 거쳐 아벨라르와 토마스 아퀴나스 등의 전
문적이고 엄밀한 체계를 거치고 궁극적으로는 데카르트가 그렇게도
혐오했던 아카데미시즘으로 끝나게 된다. 스콜라 철학의 엄밀성은 단
순히 이와 같은 문화의 전개 과정 중 한 국면에 속하는 것이지 그 자체
로서 어떤 정신도 어떤 이념도 아니다. 만약 고딕이 엄밀하게 구성된
역학적 계산에 따르는 건조물이기 때문에 스콜라주의적이라고 한다면
대규모의 현수교나 마천루야말로 스콜라적이라 해야 할 것이다.

고딕은 단숨에 지어진다. "단숨에"라는 말이 시간적인 것은 물론

직관과 상상력이 순간적으로 펼쳐진다는 점에서 "순식간...다. 그러고는 건축가의 상상 속에서 그 실현을 보게 된다.
엄밀한 계산에 따르지 않는다. 고딕은 설계와 관련하여 어떤 증거도 남기지 않았다. 단지 그 성당을 구성하는 돌에 새겨진 몇 개의 숫자가 전부이다. 고딕 성당은 단지 고딕 건축가의 마음에만 있었다. 그것이 설계도였다.

스콜라 철학의 시대는 로마네스크와 고딕 양쪽 모두에 걸쳐진다. 스콜라 철학은 중세 도시의 발생과 더불어 시작되고 대규모의 성당 건립도 대도시와 소도시의 발생과 더불어 시작된다. 오히려 로마네스크 건조물이 더 꼼꼼하고 엄밀하게 건축됐다는 느낌을 준다. 반면에 고딕 건조물은 영감에 의해 불현듯이 지어진 느낌을 준다. 스콜라 철학의 탐구 양식이 고딕 성당 건립 양식과 같다면 이 양식이 로마네스크 성당 건립에도 적용되지 못할 이유가 없다.

일련의 유명론자들이 보이고자 했던 것은 논리를 전개할 수 있는 인간의 지적 역량에 대해서가 아니었다. 그들의 논리학은 오히려 인간 지성의 보잘것없음과 신의 전능성을 보이기 위한 것이었다. 둔스 스코투스와 오컴 모두 논리학이라는 동일한 무기를 사용했다. 그러나 전자가 신의 속성에 대한 지적 이해를 바탕으로 신앙을 설득하기 위해 논리학을 사용했다면 후자는 신의 속성과 능력에 대한 인간 지성의 무능성을 보이기 위해 논리학을 사용했다. 따라서 후자의 논리학은 적극적인 것이 아니라 소극적인 것이었다. 그 논리학은 지성의 포기 선언이

었다.

나중에 비트겐슈타인은 인간 지성의 무의미를 "현재의 사건에서 미래의 사건을 추론할 수는 없다.... 인과관계causal relation에 대한 믿음이 곧 미신"이라는 선언으로 마무리한다. 오컴 또한 "만약 관계라는 것이 그 용어에서 독립하여 우리 마음 밖에 존재한다면 신은 관계 (자체)를 창조했지 관계라는 용어를 창조하지는 않았을 것이다."라고 말한다. 비트겐슈타인의 언명은 인간 지성의 무능성에 대해서, 오컴의 언명은 신의 전능성에 대해서이다. 그리고 두 사람 모두 인과관계를 구성함에 의해 갖게 되는 인간의 지성에 대한 신념이 곧 오만이라고 말하고 있다.

고딕 성당은 인간의 수학적 능력과 논리적 엄밀성을 보여주지 않는다. 그것은 영감에 의한 것이지 기획에 의한 것은 아니다. 고딕 성당은 인간의 희구가 어떤 상상력에 의해 뒷받침될 수 있는가를 보인다.

스콜라 철학과 고딕 성당의 유비를 주장하는 예술사가들은 아마도 스콜라 철학이 더 논증적이고 선명하다는 하나의 사실과 고딕 건물이 로마네스크 건물의 어둡고 비밀스러운 것과는 반대로 밝고 솔직하다는 사실을 '명백성'이라는 단일한 개념으로 묶은 것으로 보인다. 그러나 고딕 성당은 명백하지 않다. 만약 고딕 건축가들과 그 건축주들이 명백성을 원했다면 스테인드글라스를 사용하여 실내를 신비와 애매함으로 휩싸이게 하지는 않았을 것이다. 확실히 고딕 성당은 로마네스크 성당에 비해 밝다. 그러나 이 밝음은 선명성을 위한 것은 아니다. 만약 밝음을 원했다면 왜 자연광을 실내로 유도하지 않았겠는가? 그들

'ᄋᆞ 이중적이

"양식과

'째

은 단지 하늘의 영광된 도시를 지상에 실현하고자 한 것이었고 이것이 한편으로 로마네스크의 어둠을 거부했고 다른 한편으로 신비적이고 정묘한 분위기를 창조했다.

4

실재론적 신학
Realism Theology

한 시대를 묶는 용어가 어떤 포괄성과 단일성을 지닌다면 우리는
당장 어떤 점에서 그러한가를 묻게 된다. 만약 중세를 "신앙의 시대"로
규정한다면 중세는 단일한 시대이다. 그러나 그 신앙을 성 아우구스티
누스를 비롯한 초기 교부들의 신학에 입각한 것으로 본다면 중세는 단
일하지 않다. 신학과 관련하여 중세는 그 시대 전체를 통해 단일하고
균일한 이념을 지니지는 않았다.

사실상 두 개의 중세가 존재한다. 고딕 이전의 중세와 고딕 이후
의 중세가. 그리고 고딕이 탄생했던 시기는 이념적으로, 사회사적으로
현저한 변화가 있었던 시대이다. 신과 신앙이 그들에게 부여하는 의미
가 어떠했던가를 생각할 때 설명되고 이해될 수 있는 신과 불가해하고
무한한 신 사이의 차이란 얼마나 큰 것이었을까?

13세기와 14세기에 걸쳐 "과거의 길Via Antiqua"과 "현대의 길Via
Moderna"이라는 언명이 공공연하게 쓰인다. 과거의 길은 간단하게 성
안셀무스, 둔스 스코투스, 토마스 아퀴나스의 철학을, 현대의 길은 가

우닐론Gaunilon, 11th-century, 로스켈리누스, 아벨라르, 오컴의 철학을 일컫는다. 전자의 철학자들이 담당한 철학이 실재론realism, realismus 이고 후자들의 철학이 유명론nominalism, nominalismus이다. 물론 아카데미의 철학자들은 이 양극단 사이에 온건실재론moderate realism과 개념론conceptualism이 있다고 말한다. 이들의 분류로는 플라톤의 형이상학이 극단실재론extreme realism이고 아리스토텔레스의 그것이 온건실재론이다. 또한, 아벨라르가 개념론을 대표하고 오컴이 유명론을 대표한다고 말한다.

이것이 유의미한 분류일까? 실재론과 유명론을 가르는 것은 결국 우리의 지성 속에 있는 지적 개념이 우리의 지성 밖의 대상에 부응하는가 그렇지 않은가이다. 그렇다고 할 때 실재론이고 그것을 부정할 때 유명론이다. 이러한 문제에서 아카데미의 철학자들은 정도extent에 대해 말한다. 다시 말하면 마음의 개념이 그것에 대응하는 외부대상을 표상하는 정도에 따라 실재론에서 유명론까지의 ― 이것을 각각 extreme realism과 extreme nominalism이라고 하는 바 ― 스펙트럼이 펼쳐진다. 플라톤은 개념만의 세계를 따로 구축하여 세계를 이원화한다. 다시 말하면 개념만의 (고귀한) 세계가 천상에 독자적으로 존재하며 가시적인 대상들(개별자들)은 단지 거기에서의 유출이라고 말한다. 이것이 극단실재론이다. 이에 대해 아리스토텔레스는 말한다. 이데아는 이를테면 공통의 본질common nature로서 개별자 안에in rem 존재하며 다시 동일한 공통의 본질을 지닌 개별자들이 하나의 집합class을 구성한다고 가정하면 천상이라는 하나의 세계를 줄일 수 있으며(근

검의 원칙) 개별자들의 운동 또한 설명할 수 있다고. 아리스토텔레스의 철학이 온건실재론이라고 불린다. 중세 말의 대학은 이미 플라톤을 저버리고 있었다. 따라서 당시의 실재론은 온건실재론이었다.

그러나 이러한 분류는 무의미하다. 이데아를 어디에 위치시키느냐가 중요한 것이 아니라 이데아의 실재성을 인정하느냐 그렇지 않느냐가 중요하기 때문이다. 온건실재론이라는 개념을 불러들이는 것이야말로 근검의 원칙의 위배이다. 극단실재론이건 온건실재론이건 단지 실재론일 뿐이다. 그 둘을 가른다고 해서 어떤 철학적 이득이 있는 것도 아니다.

이것은 유명론에 있어서도 마찬가지이다. 일반적인 유명론이 "우리 마음의 개념이 거기에 대응하는 (마음 바깥의) 실재를 가지지 않는다."고 말할 때 개념론은 개념은 어떤 제한된 조건하에 존재할 수 있다고 말한다. 이것은 우스운 가정이다. 이전에 불가능한 것이 이후에 가능하다고 말하는 것은 모순이다. 개념을 앞문으로 내쫓고는 다시 뒷문으로 불러들인다. 오컴이 그의 논리학Sum of Logic에서 다음과 같이 말하는 것은 사실이다.

"엄밀히 말해서 소크라테스와 플라톤이 어떤 점에서 혹은 어떤 점들에 **있어서** 같다는 것이 용인될 수 없다는 사실은 인정되어야 한다. 오히려 그들은 어떤 것 혹은 어떤 것들에 **의해서** 같다는 사실이 인정되어야 한다."

여기에서 "있어서"는 공통의 본질에 있어서이고 "의해서"는 외양에 의해, 즉 "유사성similarity에 의해서"를 의미한다. 그들은 이것이 극단유명론과는 차별되는 개념론을 의미한다고 주장한다. 이러한 주장은 단지 자구적 집착이고 현학이지 통찰의 유효성은 아니다. 유사성에 의해 어떤 대상들은 집합으로 묶을 수 있다는 사실을 인정하는 것과 그러한 집합이 "유의미"하다고 말하는 것이나 혹은 "쓸모"로서 작동한다고 말하는 것은 절대 같은 것이 아니다.

나중에 프레게Gottlob Frege는 "대상과 개념"에 대해 말한다. 그의 개념은 단지 경험적 개념이다. 만약 대상의 자리에 개념이 온다면 그 언어는 자체로서 오류이다. 개념은 개별자를 포괄할 뿐이다. 따라서 프레게 역시도 유사성으로서의 개념을 말할 뿐이다. 오컴이 도입한 새로운 철학은 20세기 초에 논리철학에 의해 다시 나타난다.

오컴에 의하면 집합과 과학은 습관이다. 습관은 그 자체로서 유의미하거나 쓸모를 가지는 것은 아니다. 그것은 동물의 본능과 같은 것이다. 과학은 세계에 대한 것이 아니라 용어term에 관한 것이다. 만약 우리가 "세계"라고 말할 때 그것을 현상 이면의 물자체로 해석한다면 우리의 언어는 세계를 드러낸다기보다는 오히려 감춘다. 우리가 아는 것은 단지 우리의 언어일 뿐이다. 우리의 언어를 논리적으로 분석할 때 거기에 있는 것은 항진명제이거나 우연적 지식일 뿐이다. 단지 언어일 뿐으로서 세계를 지칭denote할 뿐이지 세계 자체를 말하는 것은 아니다. 따라서 더 우월한 언어 — 이를테면 개념을 지칭하는 언어 — 는 없다. 모든 것이 평등한 언어일 뿐이다.

유명론은 ─ 그것이 소위 개념론이건 극단유명론이건 ─ 지상의 모든 것을 신으로부터 등거리에 놓는다. 인간 모두가 등거리에 있음에 의해 평등할 뿐 아니라 인간과 풀조차도 신으로부터 등거리에 있다는 점에서 평등하다. 그것은 가장 본질적인 반휴머니즘 ─ 휴머니즘을 인간 지성의 찬가라고 할 때 ─ 이다. 따라서 개념론의 도입 역시도 근검의 원칙의 위배이다. 오컴이 말하는바 "쓸모없으면 의미 없다." 유사한 것들의 집합으로서의 개념은 우리 마음 밖에서extra anima는 존재하지 않는다. 그러한 개념이 실재한다고 말하는 것은 우리 마음의 환각이다. 오컴이 누누이 주장하는 "신의 전능성"에 비출 때 인간에게 주어지는 것은 개별자뿐이다.

개념론은 존재한 적이 없다. 유명론을 믿으며 삼위일체를 주장하는 것이 모순인 것처럼 유명론을 말하며 개념의 유효성에 대해 말하는 것도 모순이다. 개념론은 자신 역시도 풀과 같은 정도의 가치밖에 지니지 않는다는 사실을 받아들일 수 없었던 잘난 사람들이 억지로 주조한 또 하나의 첨가물에 지나지 않는다.

12세기에 이르러 중세는 더 이상 정적인 세계가 아니었다. 봉건제도는 민족이동기의 혼란을 극복하게 해준 정치경제 단위로서의 기능을 잘 수행해 왔다. 그것은 중앙권력의 소실과 치안유지능력의 부재를 잘 극복하게 했다. 이제 안정화된 치안을 바탕으로 교역이라는 새로운 경제활동이 대두된다. 교역의 생산성은 상상 이상이었다. 봉건제도는 모든 영지의 동질성과 기능의 미분화에 바탕을 뒀다. 모든 장

원이 같았으며 거기에서 각각의 계급은 자기의 역할을 담당했다. 교역은 경제활동을 분화시킨다. 자급자족은 끝나간다. 하나의 영지가 가장 생산성이 높은 종류의 생산을 하게 된다. 이것을 도시에서 자신이 필요한 재화와 교환하면 됐다. 도시의 발달은 장원들의 동질성을 도시와 농촌이라는 분화로 이끌었다.

장원은 실재론에 대응하고 도시는 유명론에 대응한다. 그리고 아리스토텔레스의 철학과 토마스 아퀴나스의 신학은 극단실재론에서 유명론으로 이르는 중간에 있다. 교역을 담당하는 사람들은 경험론적이다. 이들은 가치value가 사물에 내재해 있다는 사실을 먼저 부정한다. 사물의 가치는 단지 시장에서 결정된다. 그것은 수요공급이라는 눈에 보이지 않는 기제mechanism에 의하지 사물에 내재한다고 믿어지는 근원적 가치 — 원가에 이윤을 더한 것 — 에 의하지는 않는다. 중요한 것은 가격이지 가치가 아니다. 가격은 사물 외적인 것이다. 이들의 형이상학이 더 이상 실재론일 수는 없다. 실재론은 본질nature에 대해 말한다. 그러나 그러한 것은 없다. 있는 것은 단지 수시로 변하는 가격뿐이다. 이러한 종류의 경제원리가 작동할 때에는 자신이 세계를 통제하기보다는 세계가 자신을 통제한다고 느끼게 된다. 가격에 대해 자신이 할 수 있는 것은 없기 때문이다. 그것은 단지 기회의 문제이다. 경험론은 두 가지를 가정한다. 하나는 인간 역량에 부여하는 신념의 소멸이고 다른 하나는 변화에 대한 스스로의 수동성이다.

중세 말에 발생한 가장 중요한 사건은 다시 말하지만 도시의 발생이다. 도시는 앞으로 계속해서 경제, 사회, 문화 등의 모든 삶의 영

역에 있어 가장 중요한 곳이 될 것이었고 세계의 주역은 부르주아라고 불리게 될 그 거주민이 될 예정이었다. 아비센나와 아베로에스(Averroes, 1126~1198) 등에 의해 소개된 아리스토텔레스의 철학이 파리에서 누렸던 인기는 이러한 이유에 의해서이다. 아리스토텔레스는 좀 더 경험론적이었기 때문이다. 그러나 여기에서 그치지 않았다. 고대 그리스 시대의 아리스토텔레스의 철학이 견유학파와 에피큐리어니즘epicureanism이라는 경험론에 이르듯이 중세의 아리스토텔레스 철학 역시 경험론(유명론)에까지 이르고 만다.

사상의 역사라는 측면에서 보자면 고대와 중세의 단절보다는 로마네스크 시대와 고딕 시대의 단절이 더 근본적이다. 엘레아 학파 — 파르메니데스와 제논에 의해 대표되는 — 로부터 성 토마스 아퀴나스에 이르기까지 일관된 하나의 철학적 원리는 인간 지성(감각이 아닌)에 대한 신뢰와 경험에 대한 관념의 우위와 물질에 대한 정신의 우월이었다. 플라톤의 철학을 일관하며 흐르는 이념은 개별자들이란 변화무쌍하고 믿을 수 없는 것이고 우리의 감각은 미망이며 육체는 덧없는 것이라는 (정신주의적인) 귀족주의자들의 이념이었다. 덧없이 흐르는 개별자들에 대해 그 규준이 되는 항구적이고 불변인 그것들의 관념이 존재하며 동시에 우리의 정신은 개별자들에 대한 우리의 감각적 경험에 앞서서 이 관념의 인식에 대한 능력을 생득적으로 지닌다. 플라톤은 가상하게도 인간의 지성이 큰일을 할 수 있다고 생각했다.

물론 아리스토텔레스는 경험에 좀 더 큰 비중을 놓는다. 그러나

그렇다 해도 그의 철학이 의미하는 것은 우리가 개별자들의 추상된 관념을 얻는 것은 개별자에 선행하여 그 개별자에 '내재'하는 관념을 얻는다는 것이었다. 플라톤과 아리스토텔레스의 경우 그 동일성보다는 차이가 지나치게 강조되어 왔다. 종합보다는 분석이 쉽기 때문이다. 두 철학자의 차이는 기껏해야 보편관념의 위치에 관한 정도이다. 이 둘 모두 보편관념의 실재와 선험성에 대해서는 어떤 의심도 하지 않았는바, 플라톤의 철학을 실재론적 관념론이라고 한다면 아리스토텔레스의 철학은 경험론을 섞은 실재론이라 할만하다.

그리스의 이러한 실재론이 초대교회의 교부와 정통 스콜라 철학자들의 신학적 요체를 구성한다. 플라톤주의가 일반적이었다. 신은 궁극적인 보편자로서 우리가 신을 닮은 것은 신으로부터 직접적으로 유출된 하나의 보편관념으로서이다. 이때 우리의 지성은 보편관념에 대한 인식을 의미하는 것이고 궁극적으로는 신에 대한 지식을 의미하는 것이었다.

실재론이 새로운 이념에 의해 공격받게 되었을 때 중세의 가을은 시작되었다. 보편관념은 실재하는 것이 아니라 단지 "사물 뒤에 있는 하나의 이름에 지나지 않고Universalia sunt nomina post rem.", 그렇기 때문에 보편자에 대한 우리의 지식은 생득적인 것이 아니라 경험적이라는 새로운 인식론은 중세의 사고방식을 송두리째 뒤흔들었다. 우리의 인식과 보편개념의 획득이 이와 같을 경우 지식이란 우연적이고 사실적인 직접 경험에 입각한 것이 되므로 신에 대한 우리의 지식은 지적

파악과는 전혀 다른 어떤 것이 되어야 한다는 것을 의미하거나 혹은 신에 대한 우리의 지식이란 본래 없었던 것이라는 사실을 의미했다. 이러한 인식론이 새로운 시대의 유명론과 신비주의와 고딕을 불렀다.

사실이 이와 같은 까닭에, 고딕 예술에 대한 이해는 중세 철학의 근본적 의미에 대한 연구로까지 밀고 들어가야 가능해진다. 고딕 예술에 대한 예술사가들의 열렬한 관심과 궁금증에 비추어 볼 때, 그 미학적 불가해와 신비스러움에 대한 찬탄과 단일하고 통일적인 세계관을 지닌 예술에 대한 절충적이고 난삽한 해명은 궁색하고 피상적인 대비를 보이는바, 그 이유는 결국 사상적 흐름에 대한 몰이해에 기인하는 것이다. 그러므로 설명은 철학에 집중되어야 한다. 이것만이 고딕 예술에 대한 의미 있는 형이상학적 해명을 줄 수 있다.

실재론의 주창자들은 보편 문제를 다음과 같이 정리한다. 먼저 보편자는 '실재'하며 그것은 개별적이고 구체적인 사물에 대해 위계적으로 더 상위이고 시간적으로 더 선행한다. 이러한 이념의 존재론적 의미는 다음과 같다. 보편개념은 인간의 의식과 독립하여 그 외부에 존재하며, 동시에 사물에 선행하여 존재하며, 그 보편성을 개개의 사물에 나눠준다. 여기에서 중세의 신학자들은 궁극적인 최상위의 보편개념을 신이라 칭한다. 보편개념의 원인causa은 신에 내재하는 '신성한 관념divine ideas'이고 신은 궁극적인 보편자 그 자체이다.

그들은 보편자는 경험 이전에 존재하며, 우리가 그것을 인식하는 것 역시 개별자에 대한 직관적 인식 이전이라고 주장한다. 다시 말하

면 우리가 경험하는 어떤 개별적 동물은 그 개체가 속하는 종적specific 보편자, 즉 동물성animality이 그 개체를 통해 표현되기 때문에 실재적이고 따라서 존재 가능하다는 것이다. 이러한 이념에 따르면 개별자 individual혹은 특수자particular는 비실재적이고 우연적contingent인 것에 지나지 않고 의미 있는 것은 그 종적 추상성인 보편자가 된다.

이와 같은 실재론은 변화와 운동을 부정하고 오로지 일자the One 혹은 존재Being와 고정성만을 우주와 삶의 본질로 보는 엘레아 학파로부터 시작되어 플라톤의 이데아론에서 완성을 보게 된다. 그러나 플라톤의 실재론이 아무런 저항에 부딪히지 않은 것은 아니었다. 그와 동시대의 소피스트들은 경험론적이고 유명론적인 입장에서 플라톤과는 반대되는 입장에 선다. 사실상 그리스의 이념적 전개는 오히려 소피스트들을 따라간다. 그리스의 말기와 로마제국은 소피스트들이 전개한 철학에 물든다. 플라톤 철학의 부흥은 플로티노스의 신플라톤주의와 초기교부들에 의해서였다. 견고하고 극단적인 실재론이 성 아우구스티누스에 의해 받아들여지며 이것이 기독교 신학의 바탕을 이루어 성 안셀무스와 샹포의 기욤에까지 이르게 된다.

성 아우구스티누스의 인식론은 소위 말하는 내관주의interiorism 에서 명확히 드러나는바, 우리는 거기에서 전형적인 플라톤의 실재론적 관념론을 발견한다. 그는 우리의 지식은 인식이 사물 자체를 향하는 것에 의해서가 아니라 그 인식이 우리 자신의 내면을 향할 때 가능해진다고 말한다. 아우구스티누스는 "외부로 나가지 말라. 너 자신에

게로 돌아가라. 진실은 인간의 내면에 자리잡는다." 라고 충고한다. 플라톤이 그러했듯이 아우구스티누스 역시 수학적 정리의 보편성과 확실성에 대한 믿음을 지니고 있었다. 그는 거기에서 감각적이고 변전하는 것보다는 항구적이고 지성적이고 필연적인 법칙을 발견했다. 그는 순진하게도 이러한 지식의 확실성과 보편성을 믿고 있었다. 이러한 지식은 감각 인식의 대상이 되는 사물들로부터는 나올 수 없는 것이라고 그는 생각했다. 그것들은 변화무쌍하며 우연적contingent인 것인바 진리는 항구적이고 필연적인 것이어야 하기 때문이다. 이러한 내관주의자들이 마음에 품고 있는 지식의 규준은 기하학이다. 기하학은 ― 논리학과 마찬가지로 ― 선험적이다. 거기에선 오류가 없다. 최초의 공준에서 정리로 이르는 일련의 종합 과정과 정리에서 다시 공준으로 이르는 분석 과정은 지식이 때때로 얼마나 견고하며 확실하고 선명한가를 보여준다. 여기에는 일체의 비루한 경험이 스미지 않는다. 그것은 순수 추상의 귀족적인 세계이다.

이러한 체계는 그러나 치명적인 약점을 지니고 있었다. 그 최초의 출발점이 참임을 증명할 수 없기 때문이다. 플라톤과 아리스토텔레스의 차이는 최초의 원인에 대한 견해 차이에서 명확히 드러난다. 플라톤은 철저히 내관적이다. 감각적 사실에 대해 눈을 감고 기하학에 준하는 사유에 의해 이 최초의 공준이 자명한 것으로 드러난다. 아리스토텔레스는 이 최초의 전제의 발견에 귀납추론을 도입한다. 그러나 양쪽 모두 문제를 가진다. 플라톤의 방법론에는 독단의 위험이 있고 아리스토텔레스의 그것에는 귀납추론 고유의 약점이 있다. 귀납추론은

어떤 사실들의 종합일 뿐이지 전체 사물들의 종합일 수는 없다.

아리스토텔레스의 철학과 거기에 입각한 토미즘Thomism에 대한 유명론자들의 공격은 여기에 집중된다. 보편자의 출발점은 이를테면 최초의 공준이다. 그러나 그것은 단지 우리 마음, 즉 우리 언어일 뿐이지 우리 마음 밖의 실체를 가진 것은 아니라는 것이 유명론자들의 논지였다.

아우구스티누스는 그러나 그 진리와 근원을 다른 곳에 두었다. 플라톤에게 있어 이 진리는 천상에 존재하는 것이었다. 그 진리는 이유도 원인도 없이 무조건적으로 존재했다. 데카르트에게 있어 이 진리는 자연계에 내재해 있었고 인간 마음속에 내재해 있었다. 그러나 아우구스티누스는 진리의 원인causa에 대해 이들과는 전적으로 다른 입장에 섬에 의해 철학자가 아니라 신학자가 된다. 그는 나의 마음 역시도 가변적인 것이므로 그것이 진리의 근원일 수 없고 오히려 진리에 종속되고 지배받는다고 말한다. 진리를 나의 마음속에 담아둘 수 있는 것은 사실이지만 진리는 나의 마음을 초월하므로 그 근원은 초월적인 그 무엇이다. 이 초월적인 제1원인이 신이다.

더하여 그는 인간을 무상하고 지상적인earthly 육체를 사용하는 '이성적 영혼rational soul'이라고 규정하는 데 있어 플라톤과 동일한 인간관을 가진다. 지식과 감각인식에 대한 그의 설명은 영혼에 대한 이러한 그의 정의와 영혼과 육체의 관계에 대한 그의 생각으로부터 나온다. 육체가 자신의 이미지 — 즉, 육체의 눈이 보는 이미지 — 를 영혼에 작용할 수는 없다. 왜냐하면 영혼은 영적인 것이고 육체는 물질적

인 것이기 때문이다. 질료가 형상에 작용할 수 없듯이 열등한 육체가 우월한 영혼에 작용할 수는 없다. 육체가 영혼에 대해 어떤 영향을 끼친다고 주장하는 것은, 영혼이 물질적인 것이어서 육체의 영향에 노출되어 있다고 말하는 것이다. 그러나 영혼은 수동적인 것이 아니고 감각의 수용처도 아니다. 적극적인 것은 오히려 영혼이다.

그렇다면 감각은 무엇인가? 영혼은 육체에 생명력을 미치고 있고, 육체에 편재하며 끊임없이 육체를 살피고 있다. 다른 질료가 우리 육체에 작용하여 육체에 변화를 줄 때 이것은 영혼의 포착을 피할 수 없다. 영혼은 육체의 변화에 따라 자기 관심을 변화시킨다. 감각은 육체의 변화에 대응하는 영혼의 관심이다. 그러므로 감각은 영혼의 정신적 활동이지 외부 세계의 이미지나 영향에 대한 수동적인 수용체는 아니다. 아우구스티누스는 다음과 같이 말한다.

"우리는 오히려 지적 정신의 본질은 신의 섭리에 준하는 지적 실재에 복종함에 의해, 마치 육체의 눈이 자신의 주변의 사물을 물질적 빛으로 보듯이 독특한 종류의 어떤 비물질적 빛 가운데에서 진리를 본다고 믿어야 한다."

플라톤이 회상에 의한 관념의 실재와 생득관념을 인정하듯이 아우구스티누스는 신의 조명illumination에 의한 관념의 인식을 주장한다. 그러나 이것은 철학과 신학의 차이이지 인식론상의 차이는 아니다. 중요한 것은 보편관념이 실재하는가 그렇지 않는가, 실재한다면 그 기원은 어디로부터인가 하는 문제이고 이 점에 있어 아우구스티누스는 다른 모든 실재론자와 의견을 같이했다.

보에티우스(Boethius, 480~524)와 스코투스 에리우게나에 이르기까지 실재론은 의심의 여지없는 이론으로 받아들여진다. 이러한 실재론적 신학은 당연한 것으로, 교부들의 차이는 단지 이러한 실재론의 입장에서 신의 본질과 존재를 어떻게 이해할 수 있는가에 있을 뿐이었다. 신이 감각 인식상의 경험적 대상이 아닐 때 신의 존재와 그 작용은 보편관념의 실재 이외에 다른 방식의 해명은 가능하지 않은 것으로 보였기 때문이다. 개별자들과 관련 없이 우리의 보편관념이 존재한다는 주장에 의해서만 경험적 대상으로서가 아닌 선험적 원인causa으로서의 신이 존재할 수 있었다.

이러한 극단적 실재론 혹은 플라톤적 실재론은 성 안셀무스와 샹포의 기욤에 이르기까지 본질적인 변화 없이 유지된다. 그러나 이들이 활동하던 시기에 실재론에 대한 최초의 의심이 싹튼다. 이 도전은 두 갈래로 시작된다. 가우닐론과 로스켈리누스와 아벨라르가 제기하는 최초의 유명론적 의심과 아비센나와 아베로에스에 의해 새롭게 알려진 아리스토텔레스의 철학은 이러한 극단적 실재론이 결국 독단에 지나지 않는가 하는 회의를 일으킨다.

5

세 갈래 길
The Three Ways

새로운 시대에 즈음하여 기독교의 신학은 세 갈래 길로 갈라진다. 그중 하나는 유명론이고, 다른 하나는 신비주의이며, 세 번째 길은 성 보나벤투라와 토마스 아퀴나스가 택한 온건실재론 혹은 아리스토텔레스적 실재론이었다.

아리스토텔레스는 플라톤에 비해 더 실증적이고 경험론적인 입장을 취했다. 자연과학에 있어서는 생물학자로서, 사회현상에 있어서는 실증적 정치학자로서 아리스토텔레스는 구체적이고 경험적인 현상에 대한 열정적 탐구자였다.

그의 플라톤 비판은 유명하다. 그는 플라톤이 세계를 이유 없이 이중화 — 개별자들의 세계와 이데아의 세계로 — 시킴에 의해 근검의 원칙을 어겼으며, 사물의 본질(이데아)을 사물 외부에 놓았고, 자연계의 존재들의 변화와 운동에 대해 설명하지 못했으며, 이데아로부터 어떻게 개별자들이 생겨나는지를 설명하지 못했고, 이데아의 실재적 존재를 증명하지 못했다고 비난한다. 이어서 그는 사물의 참된 존재, 즉 실

체는 개별자로부터 독립적으로 존재하는 보편자라는 플라톤의 주장에 대해 보편자는 결코 독자적인 실체가 아니고 단지 개별적 사물의 '규정'을 나타내는 것으로서 개별자들 내에 존재하는 것이라고 주장한다.

그는 개별적 사물이 질료matter와 형상form으로 나뉠 수 있다는 견해를 제시한다. 만약 우리가 사물들에서 그것의 모든 규정을 제거한다면 질료를 얻게 된다. 형상은 질료에 규정을 제공하는 원리이며 동시에 개별적 대상들에서 정의definition와 관계하는 보편자universal이다. 일반적으로 형상은 질료 밖에서 존재할 수 없으며 또한 질료는 항상 형상화되어 있다. 그러나 질료가 전혀 없는 순수형상, 순수한 정신, 자기만을 사유하는 사유, 최고의 신성인 '부동의 동자Primum Mobile Immotum, the Unmoved Mover'는 예외이다. 개별자에서 상위의 존재를 향하는 일련의 위계가 있다. 개별자의 운동은 스스로의 형상의 완성을 향하는바 이것은 상위 개별자를 향하는 희구에 의한다. 부동의 동자가 이 피라미드의 최상위에 있다. 따라서 부동의 동자는 스스로만을 사유한다.

주의할 것은 아리스토텔레스가 경험에 부여하는 의미와 개별자들에 부여하는 의미에 있어 다분히 경험론적이고 유물론적 경향을 보인다 해도 이것은 상대적인 것에 지나지 않는다는 사실이다. 그는 단지 보편자의 위치를 변동시켜 그것에 대한 우리 인식 가능성의 역할을 다르게 규정했을 뿐이지 보편자의 실재성이나 그 중요성을 부정하지는 않는다. 그 역시 실재론자이고 관념론자이다. "형상은 건설하고 질료는 방해하며" 자연의 활동은 선행하는 현실태에 의해 규정되고 전체

세계의 배열 역시 그 원천은 '부동의 동자'로서 세계의 질서는 위계적이다.

그러나 아리스토텔레스에게 있어 신(부동의 동자)은 결코 세계의 창조자가 아니다. 신의 사유는 단지 완전한 본질, 즉 자기 자신에 대한 것일 뿐 세계에 대한 것은 아니다. 자연이 합목적적으로 작용하는 것은 사실이지만, 목표에 대한 표상을 마음대로 설정할 수 있는 의식적 본질이나 목표하는 표상에 따라 신에 의해 창조된 본질은 없다.

12세기에 접어들어 중세 유럽은 아리스토텔레스를 접하게 되고 그의 철학적 천재성과 뛰어난 체계에 감탄하게 된다. 아리스토텔레스를 통해 중세의 신학자들은 그 이전의 어떤 체계보다도 더 과학적이며 철학적인 체계를 갖춘 새로운 철학을 접하게 된 것이었다. 거기에 더해 이 철학은 신의 어떤 계시와도 상관없이 단지 인간의 지적 역량만으로 쓰인 것이었으므로 동시에 인간 이성이 지닌 힘에 대한 신념을 주었다. 인간들의 지성적 역량에 대한 커다란 확신이 퍼져 나갔다. 아리스토텔레스의 철학이 가진 자연과학적 통찰력과 논리적 창의성이 너무나 컸으므로 이제 이중진리설(the doctrine of twofold truth, 신은 계시에 의해, 세속적 세계는 인간 이성에 의해 알려지므로 두 세계는 서로 다른 종류의 진리를 지닌다는 학설)까지는 한 걸음이었다.

이 철학은 다분히 이단적 요소를 내포하고 있었다. 아리스토텔레스는 부동의 동자를 궁극적인 신으로 가정하는바, 이 신은 기독교가 가정하는 창조주로서의 신과는 완전히 다른 종류였다. 거기에 더해 아

리스토텔레스는 세계의 영원성과 필연성을 강조한다. 이것은 기독교의 창조론과 정면으로 대립하는 것일 뿐만 아니라 신이 세계에 개입할 여지를 봉쇄하는 것이었다. 아리스토텔레스의 세계는 스스로 작동하는 하나의 생명체였다. 여기에 인격신의 자리는 없었다. 교황청은 계속되는 칙령으로 이 불온한 사상의 전파를 막으려 했으나 세상이 더 이상 전과 같지 않았다. 상업의 부활과 도시의 성장, 새로운 물질적 풍요, 십자군 원정으로부터 얻게 된 새로운 지식 등은 현실적 삶과 합리주의적 세계관, 세속적이고 물질적인 세계에 대한 관심을 더 이상 억누를 수 없었다. 13세기 중반에 이르러 그 조류는 이미 돌이킬 수 없는 것이 되었고 아리스토텔레스의 모든 저작은 파리 대학에서 가르쳐지고 있었다. 이 새로운 철학이 신앙을 위한 봉사자가 될 것인가, 아니면 파괴자가 될 것인가?

어떤 특정한 철학은 그 자체로서는 비어있는 자루와 같다. 그 철학이 어떤 실천적 계기를 갖느냐는 것은 그 자루에 무엇을 집어넣는가에 달린 문제이다. 중세는 위대한 신학자를 지녔고 그는 이 이단적 철학을 신앙의 봉사자로 만든다. 토마스 아퀴나스는 근본적으로 이단적 성격을 지닌 이 철학과 플라톤 철학의 옷을 입은 정통 기독교 신앙을 통합시키려는 노력을 한다. 그 결과는 엄청난 양의 저작물이었다.

토마스 아퀴나스의 새로운 신학의 기저는 현실태와 가능태에 관한 아리스토텔레스 이론의 연구가 된다. 존재란 현실적이고 가능적인 모든 것이다. 그는 완전성에 이를 수 있는 존재의 계기를 가능태

potentia라 하고, 존재를 변화시키고 규정하고 완전하게 하는 계기를 현실태actus 혹은 실재성이라 지칭한다. 이러한 스펙트럼의 양 극단은 한편으로 실재성을 전혀 지니지 않은 채 작용을 하기만 하는 순수 가능태이고, 다른 한편으로는 순수하며 어떤 가능성도 지니지 않은 순수 현실태actus purus, 즉 신이라는 개념이다. 토마스 아퀴나스 역시 아리스토텔레스와 더불어 개별자에 내재하는 현실태에 준하는 보편자를 가정하는 실재론자인 한편 우주의 위계적 도식을 구축하는 관념론자이다. 그는 이러한 아리스토텔레스의 이론을 토대로 운동과 변화를 가능태로부터 현실태로의 이행으로 설명함에 의해 교부 철학이 지닌 난관, 즉 변화와 운동을 설명하지 못하는 무능을 넘어선다.

이러한 온건실재론은 그러나 존재론적이고 인식론적인 입장에서 플라톤적 실재론과 큰 차이가 있는 것은 아니었다. 온건실재론은 보편자가 개별자에 앞서 존재한다는 주장을 부분적으로 바꾸어 '앞서' 대신 '그 안에'를 받아들이지만, 곧이어 보편자는 개별자를 구성하는 규정이라고 말함으로써, 다시 말하면 보편자는 개별자 가운데서 스스로를 실현한다고 주장함으로써 보편자가 실재적인 것이라는 원래의 실재론으로 되돌아간다. 결국 "형상은 건설하고 질료는 방해한다." 온건실재론에서 '사물 속에in rem, in thing'라고 할 때 이것은 보편자가 개별자로부터 독립적으로 존재하는 것이 아니라 개개 사물의 '형태form'로 개별적으로 실재화된다는 뜻이다.

가톨릭 교회가 고집스럽게 실재론에 집착하는 이유는, 보편관념

의 실재성이 그들 교회의 이념과 존재 이유와 맺어져 있기 때문이다. 보편관념의 비존재는 지상적 교회 체계의 붕괴를 의미했다. 가톨릭 교회의 기본 교의인 신의 존재, 삼위일체설, 신에서부터 천사를 거쳐 교황과 사제 계급에 이르는 위계적 서열 등은 실재론적 존재론이 아니면 설명 불가능하다. 존재하는 것은 보편자가 아니라 개별자들individuals 이라고 할 때 사제 계급이 자기 자신의 존재 이유로 설정한 신의 대리인이라는 지위도 무너진다. 교황을 비롯한 사제 계급이 일반적인 속인들보다 우월한 이유는 그들이 신학적 견지에서 좀 더 보편적인 의미를 지닌 사람들이었기 때문이다. 만약 개별자만이 존재한다면 교황조차도 하나의 개별자 외에 아무것도 아니다. 교황이나 일반적인 사람이나 동등하게 개별자이고 모든 개별자는 개별자라는 이유로 신으로부터 등거리에 있게 된다. 만약 궁극적으로 보편자만이 존재한다고 하면, 이때는 개별자에 근거하지 않는 가톨릭 교회의 교의가 실재적인 내용을 가진다고 말해질 수 있다. 이러한 보편자는 현존보다 높은 실재상의 등급을 갖게 되는바, 그 이유는 보편자만이 충만하고 순수하고 실재하기 때문이다.

보편자의 문제를 놓고 보았을 때 플라톤과 아리스토텔레스 각각의 철학은 그 둘이 서로 상이하다기보다는 오히려 동일하다는 사실을 우리는 알아야 한다. 토마스 아퀴나스는 아리스토텔레스의 철학의 이러한 측면을 간파했다. 플라톤이 극단적 실재론 혹은 보편 실재론을 주장하고 아리스토텔레스는 경험 실재론을 말하고 있다고 해도 결국

양자 모두 실재론을 말하고 있다. 아리스토텔레스가 개별자에 대해 관심을 기울이고, 형상과 질료를 동시에 개별자에 귀속시켜 보편을 개별자 자체 내에서 구한 것은 아무리 강조해도 지나치지 않은 철학적 혁신이긴 하다. 따라서 토마스 아퀴나스의 신학 역시도 중세 전체를 일관했던 플라톤 철학과 플로티노스 철학에 대한 작지 않은 혁명이었다. 그러나 이러한 혁명들도 장차 중세 말에 발생하게 될 보편자의 존재 자체에 대한 회의에 비한다면 결국 플라톤, 나아가서는 그리스 관념론에 훨씬 가까운 것이다. 플라톤에 대한 아리스토텔레스의 관계나 아우구스티누스에 대한 토마스 아퀴나스의 관계는 나중에 윌리엄 오컴이 불러온 진정한 혁명에 비춰볼 때 단지 변주곡에 지나지 않는다. 오컴에 이르러 이제 주제 자체가 변하게 된다.

만약 스콜라 철학이 고전적 세계와 일치하는 것이라고 한다면, 그리고 그 일치는 두 세계가 전개되어 나가는 방법론에 있는 것이 아니라 그 의미와 내용에 있는 것이라고 한다면, 스콜라 철학이 그 이전의 교부 철학과 비교해 갖는 성격은 아리스토텔레스 철학의 새로운 계승 외에는 없다고 할 수 있다. 그러나 말한 바와 같이 아리스토텔레스 철학은 플라톤 철학에 대한 하나의 변주이지 새로운 세계관은 아니다. 보편자에 대한 실재론적 태도, 지상에 대한 존중과 감각에 대한 경멸, 우주의 위계적 도식, 질료보다는 형상에 대한 선호, 결국은 고정성과 일자the One와 존재Being로 회귀하는 사상 등 철학의 가장 중요하고 근원적인 내용에 있어서는 그 둘은 동일한 것을 말하고 있다.

토마스 아퀴나스의 새로운 신학 역시도 전통적인 신학의 한 종류

라고 볼 때 전통적인 신학에 대한 최초의 회의는 이미 11세기에 두 방향에서 나타나고 있었다. 그중 하나는 영혼의 구원과 신의 존재에 대한 확신에 있어 자신의 역할을 폐기해야 한다고 믿는 신비주의와 다른하나는 지식 그 자체의 논증적 성격을 이용하여 신을 이해하는 데 있어서의 지성의 궁극적인 무용성을 주장하는 새로운 철학적 흐름이었다. 12세기에 이르러 유럽은 더 이상 단일한 것이 아니었으며, 전통적인 신학과 신비주의, 회의주의(유명론)의 세 조류는 서로 뒤엉켜 새로운 세계의 창조를 향해 진행하기 시작했다.

민족이동기가 무질서와 야만의 시대로만 치부될 수는 없다. 그것은 새로운 세계를 창조하기 위한 진통이기도 했다. 새로운 민족에 의해 고대 문명은 일련의 유산을 남겨 놓고는 소멸한다. 물론 11세기까지의 유럽은 여전히 고대 문명의 영향력하에 있었다. 플라토니즘은 기독교 신학이라는 옷을 입고 부활했고 이것은 12세기 초반에 이르기까지 별 다른 도전 없이 지탱된다. 로마네스크의 세계가 이러한 세계였다. 이 세계는 AD850에서 AD1150의 삼백여 년에 걸쳐진다. 이 세계는 12세기 초반에 이르러 기울기 시작한다. 고대와 로마네스크, 중세와 르네상스는 근본적으로 같은 플라토니즘 이념하에 있었다. 새로운 세계는 파리에서 시작된다. 이것은 플라토니즘에 대한 전면적인 반박이었다. 이때 비로소 하나의 세계가 저물기 시작한다. 미래의 세계는 지중해 유역에서 알프스 이북으로 옮겨질 예정이었다. 고딕은 지중해 유역의 문명에 대한 서부 유럽의 최초의 독립선언이다.

성 다미앙(Saint Peter Damian, 1007~1073)의 철학에 대한 태도와 세속적 학예에 대한 태도는 중세에 있어서 뿐만 아니라 현재에 있어서도 그 예가 쉽게 찾아지는 근본주의fundamentalism 혹은 경건주의Pietism의 최초의 영향력 있는 전형으로 보인다. 성 다미앙은 기독교적 삶에 있어서 철학을 인간의 신앙심을 타락시키는 전락적 요소를 지닌 것으로 치부한다. 신앙과 복음이 수상한 사변에 의해 손상되어서는 안 되는 것이었다. 성경과 교부들의 글만이 알아야 할 가치가 있는 전부였다. 그는 공공연히 플라톤과 같은 이교적 철학자에 대해 안다고 하는 것은 곧 악마의 유혹에 빠지는 것이라고 선언한다. 그러나 성경 자체와 교부들의 신학이 얼마만큼 플라톤 철학에 물들어 있는지를 그는 몰랐다.

한쪽 극단에 이러한 주정주의적 신비주의가 있었고, 다른 한쪽 끝에는 극단적인 주지주의적 합리주의가 있었다. 전통적인 신학은 지나치게 논증적이 되어나간다. 투르의 베렝가(Berengar of Tours, 999~1088)가 그와 같은 사람으로, 이성을 신앙의 신비보다 우위에 둔 채로 신앙조차 인간의 논리적 법칙하에 두기를 원했고 또 때때로는 신앙과는 모순되는 이교적 결론을 끌어내기도 했다.

"인간이 어리석을 정도로 맹목이 아니라면, 진리를 구해 나가는 데 있어서 이성이 의심의 여지없이 가장 훌륭한 안내자라는 것을 부정하지는 않을 것이다. 변증법에 의존하는 것은 언제나 위대한 정신의 특징이다."

고집스러운 논증가 성 안셀무스와 날카로운 지성의 소유자인 가우닐론의 논쟁은 이러한 배경하에서 발생하게 된다. 자기 자신 누구 못지않게 변증법을 사랑한 사람이었으며 날카롭고 논리적인 영혼의 소유자였던 성 안셀무스는 동시에 신앙과 성 아우구스티누스에 대한 열렬한 지지자였으며 강력한 전통주의자였다. 그는 이성이 신앙과 대립하는 것은 아니라고 말한다. 그는 이성은 신앙의 덮개 안에서 온순해질 수 있다고 믿었고 신앙의 강력한 옹호자가 될 수 있다는 것을 믿고 또 자신의 이념을 실천해 나간다. "나는 믿기 위해 이해하기보다는 이해하기 위해 믿는다."고 말하며.

그는 변증론자이긴 했으나 당시의 극단적인 변증론자들과는 달리 신앙의 우월성을 지지하였으며 성경을 이성이나 변증법에 종속시키기를 거부했다. 우리는 이러한 종류의 호교론을 근세의 파스칼(Blaise Pascal, 1623~1662)에게서 다시 보게 된다.

존재론적 증명이라고 보통 알려진 그의 신의 존재 증명은 실재론적 관념론의 극단적인 전형을 보인다.

"우리 마음속에 어떤 위대함의 관념이 자리 잡고 있고 더하여 그 위대함은 다른 모든 위대함을 뛰어넘는다고 할 때, 그 관념은 단지 관념으로 그치는 것이 아니라 그 실재성도 보증받는다."는 것이 그의 신의 존재 증명이었다. 그보다 더 위대할 수 없는 것으로 사유되는 어떤 존재라는 말을 들었을 때, 그러한 존재가 실존하지 않는다고 해도 적어도 그러한 관념이 그의 지성 속에 자리 잡고 있다는 것은 부정할 수 없는 사실이다. 그러나 그 존재가 진정으로 위대하다면 사유 속에서뿐

만 아니라 실제 세계 속에서도 실존할 것 아니겠는가? 그러므로 더 이상 위대할 수 없는 어떤 존재가 오로지 관념으로만 존재한다면 그것은 모순된다. 그 존재가 진정으로 위대하다면 그것의 속성에는 반드시 "존재"가 있어야 한다. 이것이 유명한 신의 존재에 대한 성 안셀무스의 "존재론적 증명ontological proof"이다.

6

유명론
Nominalism

성 안셀무스의 신의 존재론적 증명과 같은 실재론적 논증은 그러나 이제 더 이상 전 시대에 지녔던 자명성을 지니지 못하게 된다. 베네딕트파의 승려 가우닐론은 안셀무스의 논증을 둘로 나누어 공격한다. 그는 먼저 "그 바보"는 더 위대한 것이 사유될 수 없는 그 위대한 존재의 관념을 품을 수는 없다고 반박한다. 신이 실재한다면 모두에게 실재해야 한다. 바보는 신에 대한 얘기를 듣는다. 그러나 그가 이 관념을 형성시킬 수 없는 것은 신의 관념을 형성시킬 수 없는 것과 같다. 그가 신이라고 할 만한 실재를 알지 못하는 한 결국 다른 어떤 관념으로부터도 신의 관념을 추론해 낼 수 없다.

가우닐론의 두 번째 반박은, "그 바보"가 위대한 존재의 관념을 품었다 해도 그 존재가 사유 바깥의 실재의 세계 속에 존재한다는 사실이 거기로부터 따라 나오지는 않는다는 것이다. 가우닐론의 반박은 철저히 실증적이고 상식적인 견지에 입각한다. 앞으로 전개될 신학적 논증에 있어 가우닐론의 이 두 번째 반박이 중요한 것이 된다. 이 문제

가 곧 유명론자들의 주요 주제가 될 것이었다. 우리의 마음속에 형성되는 개념이 마음 밖의 실재를 가질 수 있는가 그렇지 않은가가 중요한 문제가 되기 때문이다.

이러한 반박에 대한 안셀무스의 대응은 중요한 것이 아니다. 철학에 옳고 그름은 없다. 중요한 것은 이제 중세 사상자 중 처음으로 상식과 경험에 입각한 유명론Nominalismus, nominalism적 입장이 전면적인 것으로 대두되기 시작했다는 사실이다. 안셀무스의 시대에 이르러 철학은 상반된 두 개의 흐름으로 나뉜다. 실재론자들이 보편자와 지성을 말할 때, 유명론자들은 개별자와 경험에 대해 말하게 된다. 실재론자들이 사유의 관념들을 실제의 사물에 일치시킬 때, 유명론자들은 그것을 언어 혹은 개념에 일치시킨다.

교황청이 고대의 문명에 대해 경계했지만 사실상 고대 문명은 기독교 자체에 신학을 제공해 주었다. 고대 문명과 기독교는 헬레니즘과 헤브라이즘의 조화와 균형에 의한 것이었다. 교황청이 경계한 것은 지나친 헬레니즘에의 몰두가 인간의 신으로부터의 독립을 불러올 여지가 있었기 때문이었다. 그러나 기독교 교리에 체계적 이념을 부여한 것은 바로 그 고대 문명이었다. 플라톤 없는 기독교는 상상할 수 없다. 바울과 성 아우구스티누스의 신학 자체가 플라토니즘이었다. 따라서 고대 문명과 교황청의 갈등은 형제 사이의 질투였다.

그러나 유명론에 의한 새로운 신앙은 기독교 신학에서 고대 문명의 요소를 벗겨내는 시도였다. 그것은 고대 문명이 강조한 인간 지성의 전면적인 포기를 의미했다. 신이 진정으로 전능하다면 앎의 세계에

인간을 위한 자리는 없다. 기독교와 유명론의 갈등은 단지 형제 사이의 질투 문제가 아니었다. 그것은 두 문명 ― 프랑크인들과 라틴인들 사이의 ― 의 충돌이었나.

안셀무스는 우리가 불이나 물에 대해 사유할 때 우리는 불이나 물을 이해할 수 있다 ― 우리가 오성에 의해 파악한다 ― 는 사실을 지적해 낸다. 만약 우리가 불이나 물에 대한 관념을 단지 언어상의 문제로 치부한다면 언어의 자의성arbitrariness에 비추어 불이 곧 물이라 해도 틀린 것은 아니지 않겠느냐는 것이 안셀무스의 유명론에 대한 반박이었다. 신에 대해서도 마찬가지이다. 만약 우리가 '신'이라는 관념을 실재에 대한 어떤 것이 아니라 단지 언어에 대한 어떤 것이라고 한다면 신은 실존이라는 속성을 지니지 않을 수도 있다는 것이 논리적 모순은 아니다. 다른 말로 하자면, 유명론자는 신의 존재를 부정할 수도 있다는 것이었다. 안셀무스와 같은 실재론자에게는 실재론의 부정이 곧 신에 대한 부정이 된다.

안셀무스가 간과한 것은 (현대의 용어로 말하자면) 언어는 "사실" 자의적이라는 것이었다. 나중에 소쉬르Ferdinand de Saussure는 세계와 언어를 단지 계약관계로 보며 비트겐슈타인 역시 언어가 세계를 그릴 수 있다면 세계에 대한 탐구는 언어에 대한 탐구로 충분하다고 말한다. 물론 인간은 하나의 언어 체계 속에 살지만 그 체계와 세계의 일치가 선험적인 것이라고 말할 근거는 없다. 언어는 스스로의 체계에 의해 작동할 뿐이다. 그것이 세계 자체라고 말할 근거는 없다. 우리의 과

학은 결국 용어term에 관한 것이지 세계에 관한 것은 아니다. 이것이 언어와 세계에 관한 유명론자와 경험론자와 현대 분석철학자들의 입장이다.

여기서 중요한 것은 — 가우닐론에게 있어서는 가장 결정적인 것으로 생각된 바 — 가우닐론이 유명론적 입장에 있다고 해서 그가 안셀무스가 생각하는 바와 같이 신의 존재를 부정하기 위해 언어와 신의 일치, 더 엄밀하게 말해서는 신에 대한 우리의 관념과 우리 관념 밖의 실제의 신과의 일치를 부정하지는 않았다는 사실이다. 사실 그의 의도는 신의 구원이었다. 유명론은 절대로 피상적이고 단순한 인식론이 아니다. 그것은 신학과 관련하여 실증적이면서 인간인식과 개념의 본질적인 곳까지 밀고 들어가는 파괴력 있는 이념이다.

가우닐론이 부정한 것은 보편자의 실재와 안셀무스의 논증일 뿐이지 기독교적 신은 아니다. 신앙은 관념의 문제가 아니라 심정의 문제이고, 보편자의 실재성의 문제가 아니라 신의 계시의 문제라는 것이 유명론자의 마음속에 자리 잡고 있는 혁신적 신학이었다. 왜 신이란 존재가 우리 마음속에 자리 잡은 관념을 통해서만 이해될 수 있는 존재인가? 왜 신이 우리의 지성적 사유와 동일한 존재로 추정되어야 하는가? 이러한 의문이 가우닐론의 마음속에 자리 잡은 전통적인 신학자들에 대한 회의였다. 그는 이교적이지도 이단적이지도 않았다. 단지 신에 다가가는 데 있어서 전통적인 신학자들이 제시한 길에 대해 의심을 품은 그리고 그 의심으로부터 새롭고 혁명적인 사상을 형성해낸 위대한 혁신가였다. 아이러니컬하게도 그의 독실성 자체가 교황청의 입

장에서는 이단이었다. 이익은 모든 것에 앞선다.

결국, 미래는 가우닐론이 제시한 길을 따라간다. 이 길 위에는 로스켈리누스, 아벨라르, 윌리엄 오컴 등이 발걸음이 차례로 찍히게 된다. 여기에서 우리의 주제를 이루는 고딕 이념 역시도 가우닐론이 제시한 그 길을 따라 형성된다. 물론 중세의 기득권을 지닌 교황과 대다수의 사제들은 여전히 과거의 신학에 의존한다. 그러나 결국 소피스트들이 불러들인 세계가 우세한 세계가 되듯이 유명론자들이 불러들인 세계가 지배적인 것이 되어 나간다. 그것이 "현대에의 길Via Moderna"이다.

12세기에 중세 유럽은 중세 사상사 전체를 통해 가장 독창적이고 위대한 천재 중 한 명을 만나게 된다. 보편자에 대한 그의 유명한 반대 논증은 유명론이 지닌 돌이킬 수 없는 설득력을 제시하며, 그의 인식론은 최초의 본격적인 경험주의를 말하고, 그의 윤리학은 중세사상 처음으로 주관주의와 개인주의를 말하게 된다. 여기에 더해 그는 성 안셀무스나 둔스 스코투스의 수도원적 탐구 양식이 아닌, 즉 사변적이고 독단적인 양식이 아닌 질서정연하고 합리적인 '과학적' 양식을 새롭게 제시한다. 이 점에 있어 그는 스콜라적 양식의 최초의 선구자이다. 놀랍게도 일반적으로 알려진 바와는 반대로 스콜라 철학은 실재론자들에 의해서가 아니라 유명론자에 의해 시작된다.

아벨라르의 스승인 로스켈리누스는 '보편자'란 우리가 말할 때 내는 음성vocis에 지나지 않는다고 말한다. 그는 실재하는 것은 개별적 사

물들뿐이며 그것들을 지칭하는 보편용어는 단지 이름에 지나지 않는다는 사실을 확신한다. 이것은 집합 명사에 지나지 않는다. 예를 들면 우리는 모든 사람들을 '지칭'하기 위해 '사람'이라는 일반 언어를 사용한다. 그러나 거기에 있는 것은 개별자들로서의 인간들뿐이다. 이러한 인식론은 기독교의 존립 근거 중 가장 중요한 삼위일체설을 정면으로 부정하게 된다. 삼위를 묶어줄 보편개념은 단지 집합명사에 지나지 않고 제각각 개별자인 삼위만 따로 존재하게 된다. 삼위는 세 명의 서로 다른 신이다. 그는 삼신론자tritheist라고 비판받는다. 그러나 그가 삼위에 대해 말한 것은 다신교를 받아들이기 위한 것은 아니었다. 그는 삼위일체를 말할 경우 그것은 다신교가 될 수밖에 없다는 사실을 말할 뿐이었다. 일신교든지 다신교든지 둘 중 하나였다. 삼위일체라는 지중해 유역의 이상한 이념에 의해 다신교가 교묘히 스며들었고 그것이 신의 전능성을 부정하고 있다는 것이 로스켈리누스의 유명론이었다.

아벨라르의 다른 한 스승인 기욤은 "보편자는 많은 개별자에 공존하는 실체"라고 주장하는 극단적인 실재론자였다. 예를 들면, 인간성humanity은 모든 개별적인 인간들 사이에 존재하는 공통의 실체이다. 모든 인간은 인간됨being human에 의해 근본적으로 하나이고, 모든 동물은 공통의 동물성animality이라는 실체를 지님에 의해 하나이다. 같은 종 내의 개별자들은 단지 그들의 우연적 특징들의 다양성에 의해서만 서로 다른 것이 된다.

아벨라르는 기욤을 버린다. 그는 로스켈리누스를 따라 이러한 실재론에 대항한 일련의 논쟁을 치러나간다. 만약 인간성이라는 것이 동

시에 모든 사람들에게 공존하는 것이라면, 그것은 개별자에게는 전체로서 존재하거나 부분으로 존재하게 된다. 만약 부분적으로만 존재한다면, 그 개인은 진정으로 한 인간일 수 있다. 왜냐하면, 그는 인간의 전체성을 결하고 있기 때문이다. 만약 그렇지 않고 보편자가 한 인간에게 전체적으로 존재한다면 다른 사람에게는 존재할 수 없다. 동일하고 하나인 것이 여러 사람에게 귀속될 수는 없기 때문이다. 이 논증은 매우 유명한 것으로서 나중에 오컴에 의해서도 이용된다.

샹포의 기욤은 모든 사물은 그 실재에 있어 하나이고 오로지 우연성에 의해서만 서로 다르다고 말한다. 그러나 만약 그렇다면 모든 사물들은 그 근원적 실재reality에 있어 하나가 되는 것이며 결국은 신과 같은 실체를 갖게 된다. 그리고 하나의 종(種) 혹은 류(類)에 속한 개별자들은 실체에 있어서 같고 우연성에 있어서 다를 수는 없다. 왜냐하면, 각각의 우연성 자체도 이미 보편자이기 때문이다. 노란 털을 가진 개를 생각해 보자. 기욤은 노란 털을 우연성이라 할 것이다. 그러나 노랗다는 것과 털이라는 것은 이미 보편개념이다. 결국 실체에 우연성을 더할 수는 없다. 왜냐하면 우연성은 없기 때문이다. 보편자가 보편자에 더해지므로 개별자는 여기에서 생겨날 수 없다. 보편의 합은 보편일 뿐으로 개별자는 아니기 때문이다. 마지막으로 만약 동물이라는 실체가 그 류의 두 개체에 '실재'한다면, 인간에 있어 이성이라는 동물성이 말에 있어서는 비이성이라는 동물성이 된다. 그리고 이것은 명백히 불가능하다.

보편자는 실재나 사물일 수는 없다는 것이 아벨라르의 결론이었

다. 모든 사물은 개별자이고 보편적 실재란 본래 없다. 아벨라르는 보편 문제의 처리를 문법학자나 논리학자가 그들의 작업을 수행하는 데에서 찾아낸다. 문법학자는 보통명사와 고유명사를 구분하고, 논리학자는 보편자와 개별자를 구분한다. 보통명사 혹은 보편자는 많은 사물을 수식할 수 있는 것이고 고유명사는 단지 하나만을 수식한다. 보편자란 단지 어떤 종류의 말이라고 하는 데 있어서 아벨라르는 일단 로스켈리누스의 견해를 따라간다. 하지만 아벨라르는 보편자는 단지 음성이 아니라 그것이 '의미'를 지닌 말이라고 하는 점에 있어 그의 스승과는 다른 길을 간다.

보편자란 곧 기호로 작용하는 이름들이다. 어떤 한 단어가 무작위하게 다른 언어로 쓰일 수 없는 것은 그것이 의미를 지니기 때문이다. 예를 들면 우리는 "인간은 연필이다."라고 말할 수는 없다. 이것은 문법적으로 틀린 문장은 아니지만, 그 언어가 가진 의미를 저버리고 있다는 점에 있어서 옳은 문장이 아니기 때문이다. 이것은 현대 분석철학의 입장에서는 세계의 논리형식logical form을 위배하는 것이다. 그러므로 보편의 문제를 처리하는 데 있어 논리학자는 문법 이상의 의미를 구해야 한다.

그렇다면 보편자의 의미는 어디에서 도출되는가? 사물들로부터인가? 그러나 이것은 가능하지 않다. 왜냐하면, 보편관념이 의미하는 보편적 실재나 사물은 존재하지 않기 때문이다. 존재하는 것은 오로지 개별적 실재들뿐이며 어떤 보편자도 하나의 개별자를 의미하지는 않는다. 어쨌든 개별자들이 존재하고 그 개별자들은 의미를 가져야 한

다. 개별자들의 의미는 어디에서 오는 것인가? 개별자들이 의미를 갖는 것은 보편적 실재에 입각해서는 아니다.

　이러한 난국에 부딪힌 아벨라르는 개별자들이 공통의 본질을 갖지는 않지만 '공통의 유사성common likeness'은 지니고 있고 이것이 우리의 보편명사나 개념에 대한 근원이 된다고 말함에 의해 그 난국을 피해 나간다. 아벨라르의 견해에 따르면 각 개별자는 단지 그 우연적 속성에 의해서만 서로 다른 것이 아니라 그 본질과 형상form에 있어서도 서로 다르다는 것이다. 우연적으로 다른 사물은 실체적으로도 다르다. 그러나 개별자들은 다소간 닮았으므로 종과 류로 분류될 수 있다. 그의 스승 로스켈리누스는 보편자는 단지 기술에 지나지 않는다고 말할 때 아벨라르는 모든 개별자가 동시에 보편자라고 말하고 있다.

　이제 인식론이 남는다. 만약 보편자란 단지 '닮음likeness'에 지나지 않는다면 우리 마음속에서 그 보편관념이 성립되는 것은 어떤 경로를 통해서인가? 다시 말하면 우리 마음속의 보편관념의 정체는 무엇인가? 실재론자들은 마음속의 보편관념은 동시에 실재하는 보편관념이라고 말해왔다. 그러나 로스켈리누스와 아벨라르는 실재하는 것으로서의 보편관념을 분쇄했다. 그렇다면 우리 마음속의 보편관념은 무엇인가?

　감각인식과 오성understanding은 우리 정신의 분리된 활동이다. 감각은 신체기관을 사용하며 그 인식 대상으로는 물체와 그 속성을 지닌다. 반면에 오성은 육체적 기관을 사용하지도 그 대상으로 물체를

요구하지도 않는다. 우리 정신은 사물 그 자체가 없을 때에 그 대상으로 작용하는 사물의 유사성이나 영상을 건설하고 보유한다. 물론 오성은 실제의 사물이 제시되어 있는 한 이러한 정신적 활동을 하지는 않는다.

두 종류의 영상이 정신에 의해 구축된다. 한 종류는 일반적이지만 혼연한 것으로 어떤 류의 한 개별자를 특정하여 표상하는 것이 아니라 모든 개별자들을 일반적으로 표상한다. 다른 종류는 개별적이고 상세한 것으로서 단 하나의 개별자만을 표상한다. 혼연한 영상은 '인간' 등의 보통명사에 의해 마음속에서 환기되는 것이고, 개별적 영상은 '소크라테스' 등의 고유 명사에 의해 환기되는 것이다.

보편개념universal concept이란 혼연한 정신적 이미지에 지나지 않는다. 그리고 이것은 정신의 추상작용에 의해 형성된다. 추상작용이란 단지 어떤 사물의 한 측면에 주의를 기울이면서 다른 측면을 고려치 않는 것이다. 우리가 사람에 대해 사유하며 거기에서 인간의 실체라는 개념을 마음에 품을 때 우리는 그 실체와 공존하는 육체, 동물성 등등의 다른 개념들은 무시한다. 이렇게 되어 고대와 중세 전체를 일관하여 궁극적인 것으로 간주되던 보편개념이 유명론적 입장에서는 혼연한 이미지로 전락한다. 유명론이 일으킨 이러한 측면으로의 혁명은 앞으로 올 시대에 엄청난 영향을 끼치게 될 예정이었다. 흄(David Hume, 1711~1776)과 프레게와 비트겐슈타인은 각각의 언어로 이와 똑같은 철학을 말하게 된다.

실재론에 대한 논박과 유명론이라는 새로운 철학적 이념의 개진에 있어 아벨라르가 마음속에 품고 있는 것은 결국 개별자와 존재는 하나라는 이념이었다. 오로지 개별자만이 존재하고 또 존재하는 것은 모두 개별자이다. 실재론자들이 개별자와 그 실존을 무의미한 것으로 치부하며 보편관념에 존엄성과 실재성을 부여할 때 마음속에 있었던 것은 먼저 정치적으로는 인간적 질서는 지성적 우열 ― 보편관념의 구사능력에 의해 결정되는 우열 ― 에 의해 결정되는 것이고 생득적이고 선험적인 사회적 질서에 의해 결정되는 것이라는 귀족주의의 이념이었고, 예술사적으로는 모든 곳에서 기하학적 구도와 관념을 구해나가는 고전주의적 이념이야말로 유일한 가치를 지닌다는 신념이었다. 그러나 유명론자들은 이러한 이념을 공허하고 무의미한 헛소리로 치부하고 거기에 매섭고 날카로운 공격을 퍼부어댄다. 실재론에 대한 유명론의 공격 역시도 그 논리적 측면보다는 내면적 동기가 훨씬 더 근본적인 이유는 여기에 있다. 유명론자들이 개별자들만이 존재한다고 주장할 때 그들의 무의식적 정신세계를 구성하는 이념은 모든 개별자들이 유일무이한 하나의 실존이며, 하늘 아래 모든 것은 개별자로서 균등한 권리를 가지고 있고, 교권계급과 혈통을 옹호하는 사람들이야말로 신도 삶도 올바르게 이해하고 있지 않다는 정치적 민주주의이며 예술적 자연주의이다. 유명론적 이념하에서 분명하고 가치 있는 인식이란 오로지 직접성을 지니는 감각뿐인 것이다.

　　그리스 시대 이래 확고하게 자리 잡았지만 소피스트와 회의주의

자들의 공격에 결국 몰락했던 실재론은 기독교와 더불어 극적으로 부활했다. 그러나 이 이념은 중세 말에 이르러 새로운 사상에 의해 궁극적으로 교체된다. 아벨라르를 비롯한 일련의 유명론적 철학자들은 이 점에 있어 영국 경험론자들과 유럽 실증주의자들의 진정한 선구자이며 여기에서 비롯한 고딕적 양식은 모든 자연주의적이고 낭만주의적인 경향의 진정한 선구이다.

유명론은 개별자를 강조하는 동시에 보편자를 배제함으로써 먼저 가톨릭 교회의 존립 기반을 파괴한다. 가톨릭 교회는 그 명칭(catholic; 보편적인)이 의미하는 바와 같이 모든 개별적 인간들의 보편적 실재임을 자인하는 동시에 그 교리는 모든 인간적 지식의 보편적 실재임을 주장한다. 그러나 보편자를 부정하는 유명론적 견해에 따르면, '교회'라는 고유의 보편적 실재는 존재하지 않고 그것은 기껏해야 교회 구성원 전체를 '의미'하기 위해서만 쓰이는 하나의 자의적 기호일 뿐이다. 의미 있는 것은 교회라는 집합 명사가 아니라 거기의 개별자들이다. 또한, 신앙을 가진 개별적 인간들의 보편적 실재인 성직자도 그 존재 이유가 없어진다. 보편관념으로의 '성직자'라는 것은 헛된 관념이고 존재하는 것은 오로지 개인이듯이 신과 관련되는 것도 오로지 개인이다.

유명론은 적극적이고 학구적인 옹호자를 곧 만나게 된다. 유명론의 의의 중 순수하게 철학적인 측면은 오컴을 통해 다음 시대에 알려진다. 그의 《논리 대전Sum of Logic》과 《예정설, 신의 예지, 미래의 우연성Predestination, God's Foreknowledge, And Future Contingents》은 경

험론적 철학자들에게는 하나의 교과서이다. 실재론에 대한 반박의 가장 큰 위험성은 삼위일체와 관련되어 있고 또한 행위와 구원의 문제와 관련되어 있다. 오컴은 존재being와 하나one는 서로 교환될 수 있다convertible고 주장한다. 즉 존재는 하나이며, 하나는 존재이다. 어떤 것이 존재한다고 할 때 그것은 개별자로서 존재하는 것이지 두 개나 혹은 몇 개로 존재하지 않는다. 다른 말로 하면 우리에게 주어지는 것은 단지 고유명사로서의 대상이다. 우리의 감각은 당연히 개별자 각각을 보는 것이지 복제된 개별자를 보는 것은 아니기 때문이다. 존재와 하나가 서로 교환된다면 보편자 혹은 공통의 본질이 설 자리는 없어진다. 존재가 하나가 아니라 여러 개라고 가정하자. 이 가정이 실재론자들의 가정이다. 공통의 본질이라는 존재는 동일한 것들의 여러 존재를 가정하는 것이다. 이 경우 하나가 소멸할 경우 동시에 그 공통의 본질을 지닌 모든 개체가 소멸해야 한다. 공통의 것을 가지기 때문이다.

다음은 방향으로서의 논증을 보자. 모든 존재는 하나로서만 존재한다고 하자. 그렇다면 공통의 본질이라는 존재도 하나이다. 이 하나를 어떻게 여러 개체가 나누어 가질 수 있는가? 만약 이 하나를 하나의 개체에게 준다면 다른 개체들은 공통의 본질을 지니지 않으므로 존재할 수가 없다. 하나의 개체에게만이 아니라 여러 개체에 공통의 본질을 나눠준다고 하자. 그러면 각각의 개체는 1/n 만큼밖에 지니지 못한다. 이 경우 그 개체들이 온전한 존재일 수 없다.

이것이 오컴의 논증인바, 만약 이 논증의 유효성을 인정한다면 가장 먼저 삼위일체가 무효화된다. 삼위이든지 하나(일체)이든지이다. 공

통의 본질이 존재하지 않는다면 삼위 사이에도 공통의 본질은 없다. 따라서 삼위는 각각의 존재이다. 만약 그렇지 않다면 우리는 하나의 위를 의미 없이 나눠서 말하고 있을 뿐이다. 삼위 사이에는 어떤 관계 relation도 있을 수 없다.

"만약 관계가 우리 마음 밖에서 존재하면서 또한 그 용어 — '관계' 라는 용어 — 와 분리되어 존재하는 실재real things라면 신은 관계라는 용어를 창조함이 없이 관계 자체를 창조했을 것이다."

오컴은 단호하게 관계를 부정한다. 관계에 대한 이러한 부정은 이중으로 작동한다. 하나는 삼위일체라는 관계의 부정이다. 삼위의 일체성을 "삼위일체"라는 관계를 나타내는 용어로 나타내야 한다면 그것은 우리의 잘못된 언어일 뿐이다. 만약 거기에 진정한 관계가 있다면 신은 이미 관계를 창조했기 때문이다. 우리는 모자지간을 지칭하며 "엄마와 아들 관계에 있다."라고는 말하지 않는다. 물론 이 관계는 우리 마음속의 그리고 용어상의 문제만은 아니다. 둘 사이에는 실제로 그런 관계가 있다. 그러나 여기에 군이 관계relation라는 용어를 쓸 필요가 없다. 그것은 용어 이전의 문제이기 때문이다. 따라서 여기에서 "관계" 는 실재reality가 아니라 단지 용어term일 뿐이다. 이 용어는 쓸데없는 첨가이다. 따라서 그것은 베어져야 한다.

삼위일체도 마찬가지이다. 만약 그 세 위 사이에 진정한 관계가 있다면 그것은 이미 항진적인 것으로 주어져 있어야 한다. 그것을 우리가 군이 삼위일체라는 관계로 말할 필요가 없다. 우리는 그 용어 — 삼위일체라는 — 를 씀에 의해 실제로 그러한 것이 삼위와 별개로 존

재하는 듯이 말한다. 그러나 그러한 것은 없다. 그것은 단지 용어일 뿐이다.

오컴이 제기한 이 문제는 오랜 역사를 지니고 있다. 아리우스에서 네스토리우스를 거쳐 여호와의 증인에 이르기까지 이 문제는 이단과 관련지어 있었다. 이것은 초기 교부들과 그 뒤를 이른 교황청의 이익과 관련되어 있기 때문이다. 기독교는 예수를 신으로 승격시킴에 의해 존재의의를 갖기 시작한다. 그러나 이것은 유일신의 원리의 위배이다. 전능한 신이 둘일 수는 없다. 전능한 신은 하나이기 때문이다. 따라서 초기 교부들은 예수와 신을 다르지만 같은 것으로 만든다. 성경을 매개로 한 오컴의 반박은 사실은 유일신을 보호하기 위한 것이며 동시에 기독교의 존립 자체를 위협하는 것이다.

실재론에 대한 오컴의 반박의 두 번째 결론 역시 첫 번째 결론 못지않게 파괴적이다. 그것은 우리의 행위와 구원의 문제와 관련되어 있다. 우리의 지식은 인과율 — 스콜라 학자들이 second efficacy라고 부른 — 과 관련되어 있다. 만약 관계라는 것이 단지 용어상의 문제라면 인과율은 있을 수 없다. 인과율이야말로 현재와 미래 사이의 관계에 대한 것이기 때문이다. 우리는 우리 경험을 종합하여 과거와 현재와 미래에 걸치는 법칙을 수립한다. 이것이 과학이다. 그러나 오컴의 유명론에 입각할 때 이것은 환상이다. 신은 전능하기 때문이다. 현재와 미래 사이에 어떤 관계가 있다면 신은 이미 그 관계를 창조했다. 그것이 곧 항진명제이다. 오늘의 x^2-1이 내일 $(x+1)(x-1)$이 될 수 있다. 그것은 이미 x^2-1과 $(x+1)(x-1)$ 사이에는 "관계"라는 새로운 용어

를 도입할 필요조차 없는 관계 그 자체가 내재해 있기 때문이다. 이러한 경우를 제외하고 오늘과 내일 사이에 필연적 관계란 없다. 신은 전능하여 모든 것을 예정해 놓았기predestine 때문이다. 신의 예정은 인간의 우연이다. 신의 예정은 인간의 지식과는 관련 없다. 만약 인간이 인과율을 통해 미래를 알 수 있다고 주장한다면 인간이 신을 안다고 말하는 것과 같다. 만약 그렇다면 신은 홀로 전능하지 않다. 그 전능성을 인간에게 일부 양도했기 때문이다. 오늘의 사건과 내일의 사건 사이에 공통의 본질, 즉 인과율 따위는 없다.

인과율이 있다고 가정하자. 인과율은 조건에 의해 작동한다. 과거의 태양이 동쪽에서 떴다는 조건하에 내일의 태양이 동쪽에서 뜬다. 그러나 신은 미래의 모든 사건을 예정해 놓았다. 이것은 과거, 현재, 미래에 걸쳐진다. 따라서 과거와 오늘의 사건과 미래의 사건은 어떤 "인간적" 조건에 묶이지는 않는다. 과거에 태양이 서쪽에서 떴다면 미래의 태양도 서쪽에서 뜰 것인가? 신은 내일의 태양에 대해 어찌할 수 없는가? 과거에 태양을 동쪽에서 뜨게 했기 때문에 조건에 묶인다면 신은 사실은 전능하지 않다.

인간의 구원과 관련해서도 마찬가지이다. 모든 태양과 관련하여 신이 전권을 "미리" 가지듯이 인간의 영혼과 관련해서도 마찬가지이다. 행위에 의해 구원받거나 구원받지 못한다면 신은 그가 어떤 행위를 할지 미리 알고 있지 않다는 것을 말한다. 그러나 우리가 어떤 행위를 할지 전능한 신은 이미 알고 있다. 따라서 우리의 구원과 전락은 이미 예정되어 있다. 왜냐하면 "신이 먼저 알고 나중에 모른다는 것은 불

가능하기 때문이다."

아마도 우리는 우리 자신에 대해 "인간이 먼저 모르고 나중에 안다는 것은 불가능하기 때문이다." 리고 말해야 할 것이다. 신앙은 삶과 세계와 구원에 대한 인간 무능성의 고백에서 시작된다. 그렇다면 어떻게 인간은 행위에 의해 구원받거나 전락할 수 있다고 말할 수 있는가?

근대의 흄은 과거의 사건들과 오늘의 사건들이 어떤 식으로 같다 해도 거기에 필연성necessity이라는 것은 없다고 말한다. 세계는 우연 contingency이다. 거기에 대해 우리가 할 수 있는 것은 없다. 신은 세계에 형식form을 부여했다. 이 형식의 부여가 곧 창조creation이다. 신은 "모순되지 않는 어떤 세계도 창조할 수 있다.(오컴)" 모순되는 세계란 형용모순contratio in adjecto이다. 비가 오며 동시에 비가 오지 않는다고 할 때 그것은 이미 세계가 아니다. 모순되지 않는다는 조건에서 신은 어떠한 형식의 세계라도 창조할 수 있었다. 따라서 세계는 형식에 처한다. 그 형식은 단지 존재라는 형식이다. 이 존재 가운데 모든 사건은 신의 의지대로이다. 이것은 인간의 견지에서는 우연이다. 우리는 세계의 사건을 미리 알 수 없음은 물론 그것에 대해 어떻게 해볼 수도 없다. 신의 전능성, 우연적 세계, 인간의 무능성, 결정론 등은 모두 같은 이념에 대한 여러 시각에서의 표현일 뿐이다.

구원에 관한 오컴의 이러한 주장은 신과 인간 사이의 매개자로서의 교황청과 성직자들의 존재의의를 없앤다. 인간은 그가 누구든 신에

대해 알 수 없다. 교황도 마찬가지이다. 교황이 구원을 빌미로 인간의 삶을 인도할 수는 없다. 모든 인간 — 교황을 포함하여 — 의 운명은 이미 결정되어 있기 때문이다.

오컴은 아비뇽의 교황청으로 소환되고 그의 철학은 이단으로 판정된다. 그의 도피처는 세속권력을 놓고 교황과 갈등하는 영주가 된다. 프란체스코회의 수도사이기도 했던 그는 성 프란체스코가 그러했던 것처럼 청빈과 신앙이 올바른 삶이라고 믿었다. 그의 논리학이야말로 기존의 논리를 무효화하기 위한 것이었다.

나중에 비트겐슈타인은 말한다.

"있는 것은 그대로 있고 발생하는 것은 그대로 발생한다."

여기서 "그대로 있는 것"은 항진적인 것이며 "발생하는 것"은 우연이다.

중요한 것은 신학적 사실에 대한 확고한 지식이 얻어질 수 있느냐 그렇지 않느냐였다. 성 아우구스티누스로부터 둔스 스코투스에 이르기까지 모든 정통적 신학자들은 지식은 신앙을 위해 봉사할 수 있고 이성은 계시를 위해 봉사할 수 있다고 생각했다. 유명론자들이 부정한 것은 바로 이것이었다. 모든 지식, 모든 학문, 모든 신학은 추상관념의 배열에 의한 것이다. 유명론자들은 확고한 지식은 직접적이고 경험적인 경로를 통하는 수밖에는 없다고 말한다. 신은 전지전능하기 때문에 자기 자신에 대한 인식을 사람들에게 직접적으로 심어줄 수 있다. 그

러나 이것은 신에 대한 '지식'의 문제는 아니다. 인식은 경험과 신으로부터 올 수 있는 것이지 희미하게 추상화된 — 따라서 혼연한 — 일반 개념 혹은 보편자로부터 올 수는 없는 것이었다. 신과 인간의 관계는 은총과 계시와 믿음의 문제이지 인간 지성을 매개로 하는 문제는 아니었다.

그들은 종교적 세계에 있어서의 계몽주의자였다. 고대 그리스의 소피스트들은 소크라테스(Socrates, BC469~BC399)와 플라톤의 지적 이상주의를 부정한다. 그들은 지식은 단지 경험적이며 따라서 상대적인 것이라고 말한다. 계몽주의는 기존의 권위를 개인들의 직접경험으로 바꾸고자 한다. 계몽주의자들은 따라서 검증되지 않은 원리들을 독단으로 치부한다. 18세기의 계몽주의자들 역시 기존의 형이상학적 체계와 종교적 관행을 비판한다. 계몽주의자들은 따라서 무조건적인 신념의 청소부들이다.

유명론자들이 청소해 낸 것은 한편으로 독단적 요소를 지니는 모든 신앙의 정언적 판단이었고 다른 한편으로 신에 대한 지적 이해의 전제하에 출발하는 모든 종류의 신학이었다. 그들이 무신론자이고 종교적 회의주의자라고 한다면 이것은 고딕은 성당이 아니고 세속적 목적을 위해 지어진 건물이라고 말하는 것과 같다.

아벨라르는 "내가 철학자가 되기 위해 바울을 부정해야 했다면 나는 철학자가 되기를 원치 않았을 것이고, 내가 철학자가 되기 위해 그리스도를 부정해야 한다면 아리스토텔레스가 되기도 원치 않을 것이다. 왜냐하면, 하늘 아래 그 이름 외에 다른 어떤 이름으로도 구원받을

수 없으므로."라고 쓰고 있고, 다른 한 명의 유명론자 오컴의 《논리 대전》에도 기독교 신앙에 대한 강렬한 서약을 보여주는 부분이 많이 있다. 어떤 견지에서는 그 책 자체가 그의 신앙 고백이다.

실재론적 철학과 유명론적 철학은 단지 신앙과만 관련하지는 않는다. 근대에 이르러 대륙의 합리론자들과 영국의 경험론자들은 이제 과학적 지식의 확실성과 관련하여 동일한 논쟁을 치른다. 이 두 세계관은 결국 삶 그 자체에 대한 두 양상이다. 근대의 경험론자들도 인간의 지식 자체를 부정하지 않는다. 그들은 단지 인간이 스스로의 지식에 부여하는 확신을 의심할 뿐이다. 유명론자들이 부정한 것은 하나의 신학이었지 하나의 신앙은 아니었다.

신비주의
Mysticism

거듭 이야기하지만 유명론자들이 부정한 것은 신앙이 아니라 신학이었고, 그리스도가 아니라 로마 교황청과 교권 계급이었다. 성 베르나르는 아벨라르가 신앙을 단지 인간의 '견해opinion'의 위치로 전락시켰다고 비난했지만 그는 아벨라르가 전락시킨 것은 신앙이 아니라 당시 신학자들의 독단적인 신학이었다는 사실을 모르고 있었다. 성 베르나르가 아벨라르는 합리주의자이며 사변가라고 비난할 때 그는 스콜라 철학의 공허함을 비난한 것이지만 아벨라르 역시 스콜라 철학의 주류인 실재론을 청소해내기 위해 스콜라적 논증을 사용한 것을 모르고 있었다. 신앙이 신앙 본래의 위치로 되돌아가기 위해서는 먼저 아벨라르와 같은 철학자들이 기존의 신학을 분쇄할 필요가 있었지만 열렬한 신비주의자인 성 베르나르는 열렬성을 가진 모든 사람들이 그러하듯이 새로운 독단을 불러들이고 있었다.

이것은 마치 근대의 고전적 신념의 이성을 기반으로 한 독단을 파괴하기 위해 등장한 낭만주의가 이성의 독단을 몰아냈다고 해도 그 자

리를 감성의 독단으로 대체한 것과 같다. 이것은 또한 이성의 전능성에 대한 회의가 감성으로 이성을 대체한다고 해도 어떤 유효한 결과를 불러올 수는 없었다는 사실에 지나지 않는다.

유명론자들이 실재론적 신학에서 발견한 것은 증명될 수 없는 것을 증명하는 그들의 독단이었고 쓸모없는 엉터리 설명으로 기독교 신앙의 본래적인 의미를 흐리는 어리석음이었다. 신이 전지전능하고 무한대의 자유를 지닌 존재인 만큼 그는 어떤 인간적 설명으로도 포착될 수 없는 존재이다. 결국, 신은 무한자이고 인간은 유한자이다. 유한이 무한을 설명할 수는 없다. 신에 대한 어떤 지성적 설명도 필연적일 수는 없고 그의 행위와 의지의 현시인 계시 역시도 필연적 설명이 가능한 것이 아니었다.

지적 회의주의나 신앙적 신비주의는 한 동전의 양면이다. 오랜 지적 고투 끝에 인간 지성의 한계와 무의미를 절감했던 그리스인들이 동방의 신비주의 — 초기 기독교 — 에 빠져들었듯이 가을에 접어든 유럽의 중세는 바야흐로 회의주의와 신비주의가 지성과 신앙 각각의 영역에서 동시에 발생하게 된다.

신비주의는 지적 추론 대신 체험을 말하고 균형 잡힌 정신 대신에 심리적 황홀경을 말한다. 신비주의자들은 영적인 것과 신적인 것의 합일을 실현하고 이 합일을 직접적인 체험으로 경험하고자 한다. 유명론자들이 개별자 자체에만 의미를 부여하듯이 신비주의자들은 주관 그자체에만 집중한다. 절대자와의 합일의 길로 이르는 적극적이고 능동

적인 계기는 주관이다. 주관은 여러 시도와 여러 경로를 통해 황홀경과 합일적인 도취로 나아가고 그럼으로써 신으로 하여금 인간 주관에 대해 자기 자신을 개방하여 이 인간 주관과 하나가 되도록 요구한다.

시토회the Cistercian의 주도적 수도사인 성 베르나르는 교묘하기 때문에 더 큰 해악을 끼치는 거짓된 관념과 그것을 산출하는 이성의 위험성을 경고한다. 그는 "신앙만으로sola fide"를 외친다. 그러나 그는 아벨라르를 비롯한 유명론자들의 논증적 이성이 단지 그 이성 자체의 무용성과 무능성을 폭로하기 위한 길을 닦고 있다는 사실을 몰랐다. "신앙만으로"는 동시에 오컴의 주장이기도 하다. 또한, 그것은 루터(Martin Luther, 1483~1546)와 칼뱅(Jean Calvin, 1509~1564)의 구호이기도 하다. 16세기의 종교개혁이 커다란 사건이었던 이유는 그것이 동시에 유명론과 실증주의와 관련되어 있기 때문이다. "신앙만으로"는 단지 하나의 신앙고백이 아니다. 그것은 과거의 길Via Antiqua과 현대의 길Via Moderna, 기독교와 개신교, 고대와 근대, 지중해 유역과 알프스 이북, 유비의 원칙과 이중진리설, 합리주의와 경험론, 로마네스크와 고딕을 가르는 기준이다.

시토회는 단순하고 자족적인 삶을 강조하는 가운데 육체노동과 농사를 중시한다. 시토회는 농경과 치수, 제련 등의 기술적 진보를 이룩해낸다. 시토회의 바로 이러한 요소가 그 수도사들이 헛된 관념적 지식보다는 신앙과 실천적 삶이 얼마나 긴밀하게 얽혀 있는가를 보인다. 베버(Max Weber, 1864~1920)는 나중에 "청교도 윤리와 자본주의 정신"의 상관성에 대해 말한다. 중세 말은 자본주의적인 사회였다. 그

리고 세계는 이미 둘로 갈라졌다. 신은 이성으로 포착되지 않는다. 동시에 지상적 삶은 실존적인 것이 되었다. 행위가 구원을 부를 수는 없다. 그러나 타락할 영혼이라면 현존의 삶 역시도 나태할 것이다.

신비주의 역시 유명론과 더불어 개별자와 신을 매개하는 어떠한 중간적 보편자도 인정하지 않는다. 즉 교회와 사제 계급이 부정된다. 신비주의자는 자기 스스로 신적인 것에 참여하고 거기에 관여한다. 신비주의자가 정통 기독교 교리 및 그 질서를 무시함에 의해 발생하는 범신론적 경향을 주목해야 한다. 설명되고 이해될 수 없는 신이라면 그것은 도대체 무엇이겠는가? 전통적인 신은 무엇인가? 그것은 교회가 가르쳐온 인격적인 신일 수도 있고 스토아주의자들이 말하는 자연이나 로고스와 같은 우주 전체일 수도 있고 혹은 그와 상반되는 완전한 무(無)일 수도 있다. 신비주의자에게는 인간은 우주의 한 부분이고 동시에 우주는 인간에게서 작은 우주를 실현하고 그 둘은 하나로 일치된다. 이것은 신비주의자에게 있어 객관과 주관의 균열을 극복하고 자신의 본질과 세계 혹은 신적인 것과의 통일을 기하기 위한 기본적 전제이다.

한편으로 지배적인 철학과 신학의 비생산적이고 공허하며 형식적인 사변에 대한 반박으로서 그리고 다른 한편으로 그 범신론적 성격으로 신비주의는 정통 기독교를 해체하는 데 기여하였으며, 로마네스크적인 독단을 분쇄하였고, 더 나아가 교권 계급제도에 대한 반대와 교황청에 대한 의심으로 종교 개혁의 이념적 기반을 마련한다. 그리고

무엇보다도 유명론과 더불어 고딕적 세계를 구현한다.

　　신비주의 역시 실재론을 부정하는 데 있어 유명론과 같은 입장에 있다. 그들이 스콜라 철학을 싸잡아 비난한 것은 신앙은 모든 이념을 초월한다고 믿었기 때문이다. 그러나 인간은 이념 바깥쪽에 있을 수는 없다. "이념 없는 인간"이란 형용모순이다. 이념은 삶의 형식인바 누구도 그 형식을 벗어날 수는 없다. 신조차도 인간을 창조하며 동시에 비논리를 창조할 수는 없다. 인간 자체가 이미 하나의 논리형식이기 때문이다.

　　성 베르나르는 신앙의 이름 앞에 모든 사람을 침묵시키고자 했다. 그가 아벨라르를 비판한 것은 신앙의 이름으로 논리를 침묵시키고자 한 것이었다. 그러나 아벨라르의 논리야 말로 공허한 논리를 청소하기 위한 것이었다. 이 점에 있어 성 베르나르와 아벨라르는 같은 일을 한 사람들이었다.

　　그 둘은 나란히 중세의 가을과 고딕 성당에 공헌한다. 이 둘의 차이가 아니라 그 동질성이 새로운 세계를 창조한다.

유명론, 신비주의, 고딕 이념
Nominalism, Mysticism, Gothic Ideology

유명론을 바탕으로 하는 새로운 신앙과 신비주의적 열렬성을 바탕으로 하는 새로운 심적 태도는 과거의 세계관과는 다른 새로운 이념을 불러들였고 새로운 예술 양식을 불러들였다. 먼저 유명론은 이중진리설the doctrine of twofold truth을 정당화한다. 이중진리설 주창자들은 진리에는 계시에 의한 종교적 진리와 경험과 추론에 의한 이성적 진리가 있다고 주장한다.

다시 말하면 세계에는 두 종류의 지식이 있다. 신의 지식과 인간의 지식이라는. 이것은 그러나 신으로부터의 지상의 독립을 의미하는 것은 아니다. 사실은 그와 반대이다. 전능한 신을 전제할 때 인간은 지식이라 할 만한 것을 가질 수 없다. 모든 지상적 사건은 신의 임의의 의지이므로 인간에게는 우연적인 것이 된다. 따라서 인간의 지식은 기껏해야 발생하는 사건에 대한 직관적 인식뿐이다.

실재론 역시 진리의 궁극적인 담지자는 오로지 신이라는 전제에서 출발한다. 그러나 실재론은 인간이 신의 지식을 공유할 수 있다고

주장한다. 개별자로부터 신에게 이르는 보편개념의 위계질서는 각자의 위치에 맞는 신으로부터의 거리를 지니고 있고 이것이 신적 세계의 지상적 질서이다. 따라서 지상은 신을 닮는다. 신은 형상만을 지닌 순수한 존재이고 신으로부터의 존재들은 그 위계에 따라 질료를 가지기 시작한다. 장차 유비론the doctrine of analogy이라고 불리게 될 이러한 신학이 성 아우구스티누스로부터 토마스 아퀴나스에 이르기까지의 일반적인 신학이었다. 그러므로 신에 대한 지식이야말로 궁극적인 진리이고 그 이외의 모든 지식도 결국은 신학적 해명 하에 종속되게 되었다. 그러나 이중진리설을 주장하는 사람들은 종교적 진리는 신앙의 문제이고 이성의 진리는 지식의 문제이므로 이 두 가지 진리는 각각의 영역에서 지침이 되는 것으로 만족하는 한 서로 분리되어 양립될 수 있다고 말한다.

이중진리설은 아베로에스Averroes로부터 시작하여 시제르 드 브라방(Siger de Brabant, 1240~1284)에 이르러 완성된다. 이것은 신앙에 있어서 뿐만 아니라 세속적 권력과 세속적 지식에 있어서도 모든 것을 장악하고자 했던 교황청에 대하여는 커다란 위험이었으므로 소환된 토마스 아퀴나스에게 맡겨진 임무는 이 두 진리를 종합 — 신앙의 우월성이라는 전제하에 — 하라는 것이 될 수밖에 없게 된다. 그러나 교황청은 신앙의 영역에서도 결국 자신의 권위를 포기해야 했다. 유명론과 신비주의는 이것을 요구했다. 고딕 시대에 태동한 새로운 철학적 조류는 결국 종교개혁에까지 이르게 된다.

아벨라르, 토마스 아퀴나스, 오컴 모두 스콜라적 방법론을 사용한 철학자들이다. 이들이 유사한 데가 있다면 단지 방법론에 의해서일 뿐이다. 방법론이 양식을 결정짓는가? 예술사가들은 그렇다고 말한다. 고대 그리스의 철학과 예술 양식은 이것과 관련하여 하나의 예를 제시한다. 만약 방법이 양식을 결정짓는다면 고대 그리스의 예술 양식은 플라톤과 아리스토텔레스가 그 방법론에 있어 다르듯이 달라야 한다. 플라톤은 사변적이고 독단적이지만 아리스토텔레스는 논리적이고 실증적이다. 아리스토텔레스의 방법론이야말로 그 말의 진정한 의미에 있어 스콜라적이었다. 그는 철학사상 처음으로 철학에 논리학을 도입한다. 그는 삼단논법syllogism으로 그의 형이상학을 전개해 나간다.

그러나 그리스 예술에는 현저한 단절은 없다. 그리스의 고전주의 양식은 매우 점진적으로 자연주의를 향할 뿐이다. 파르테논 신전과 에레크테이온 신전은 각각 도리아 양식과 이오니아 양식에 준하지만 후자는 전자의 변주일 뿐이다. 거기에는 로마네스크 양식과 고딕 양식을 가르는 종류의 단절은 없다. 소포클레스(Sophocles, BC496~BC406)와 에우리피데스(Euripides, BC480~BC406) 사이에 있는 차이도 마찬가지이다. 이러한 자연주의로의 진행은 두 철학자가 지닌 방법론에 의해서가 아니라 이념에 의해서이다. 아리스토텔레스의 철학이 좀 더 자연주의적일 뿐이다. 그는 플라톤에 비해 좀 더 경험론적이고 실증적이다. 다시 말하면 아리스토텔레스가 현존에 대해 좀 더 많은 관심을 표한다. 그렇다 해도 그는 실재론자였고 그리스 예술은 그 자연주의적인 방향으로의 전개에도 불구하고 여전히 고전적이었다. 거기에 두 철학

자의 방법의 차이에 준하는 차이는 없다.

로마네스크 양식과 고딕 양식 사이의 단절은 심지어 극적이다. 토마스 아퀴나스와 오컴이 동일한 방법론을 사용했다 해도 그 둘의 철학적 내용은 상반된다. 그 내용에 관한 한 토미즘Thomism은 오히려 성 아우구스티누스에 더 가깝다. 어쨌건 그는 실재론자이다. 그리고 실재론은 "과거의 길Via Antiqua"일 뿐이다. 중요한 것은 어떤 세계관이냐이다. 고딕은 새로운 이념에 의한 것이지 새로운 방법론에 의한 것은 아니다.

전체로서 고려되었을 때의 고딕 성당의 표현적 전제는 자연계, 즉 개별자들에 대한 관심과 신에 대한 신비주의적 표현을 동시에 드러낸다는 것이다. 고딕 성당의 첨형아치와 공중부벽이 보여주는 바와 같은 상승감과 수직성은 지적이고 체계적으로 꼼꼼하게 쌓아올린 지식의 포기, 다른 말로 하면 스콜라적으로 표현된 실재론적 관념론의 포기이고 어떤 정신주의적이고 심지어는 들뜬 듯한 열정이 신을 포착할 수 있게 할 것이라는 기대이다. 새로운 시대는 지식을 저버리고 영혼을 통해 신과 하나 되기를 원했다. 신비로운 체험이 지식을 대체한다. 결국 문제는 지식과 감각, 이성과 신앙 사이에서 발생한다. 고딕의 스테인드글라스가 조성하는 그 화려한 듯하지만 천상적인 빛은 감각을 통해 신비를 표현하고자 했던 그들의 요구가 빚어냈다.

고딕은 공간적 무한성을 드러내면서 동시에 시간적 순간을 보여준다. 그것은 체계적 계산에 의한 것이 아니다. 오히려 공간에 펼쳐진

상상력이다. 그리고 그 상상은 포착될 수 없는 것에 스스로를 내맡기는 것이다.

고딕 성당이 지닌 과잉성 역시도 유명론의 출발점이 되는 개별자들에 대한 관심의 증가와 종교적 열정에 기인한다. 자연계의 다채로운 여러 요소 전부가 그 자체로서의 의미를 지니고 있다는 유명론적 전제는 무엇인가를 끝없이 더해 나감에 의해 그 원심력적 구성을 보이는 고딕 성당의 양식에서 그대로 드러난다. 관념적이고 고전적인 예술 이념이 전체 작품에 시간과 공간과 사건의 통일성을 부여하여 전체를 단일하게 제시하는 구심력적 양식을 선호하는 데 반해 고딕 예술은 경험과 관찰에 의해 사물에 대한 직접적 관심을 기울이고 실존적 양태에 관심을 기울이는 사실주의적 경향의 그 '누적적accumulative' 양식을 표현해낸다.

실재론자들은 여러 다양한 요소들을 일거에 포괄하는 보편적 원칙의 포착에 의해 삶과 우주가 해명될 수 있다고 믿는 반면에, 유명론자들은 오로지 개별적 사실에 대한 끝없는 체험의 집적만이 우리 지식의 유일한 근거라고 믿기 때문이다. 그러므로 그러한 다채로움에 무엇인가를 보태줄 개별자들은 언제나 예술적 표현의 대상이 되는 것이고, 이러한 것들을 서슴지 않고 표현한 고딕 예술가들은 그 점에 있어 유명론적 이념을 충실히 실천했다.

공간 처리에 있어서의 고딕적 특징만큼 유명론적 이념과 신비주의를 동시에 보여주는 것은 없다. 앞에서 말한 바와 같이 로마네스크

이념은 그 성당을 '구획의 원칙the principle of compartment'에 입각하여 처리한다. 이러한 공간 처리는 전형적인 실재론적 공간 개념을 보여준다. 실재론적 관념론은 먼저 각각의 종이 하나의 보편관념으로서 단일하고 폐쇄된 것임을 보여주고 다음으로 다른 종은 상하의 위계질서 가운데 속해 있음을 보여준다. 각각의 공간은 서로 간에 닫힌 것이 되고, 중심되는 공간은 더 크게, 부속적인 공간은 더 작게 더 낮게 처리된다. 이것은 신을 정점으로 하여 개별자에 이르는 위계적 도상을 의미한다. 로마네스크 건물이 그 규모에 있어 확장된다면 그것은 골조 전체의 확장이라기보다는 부속실들이 덧붙여지는 것이 된다.

이에 비해 고딕 공간은 전체가 하나로서 단일하다. 신 앞에서 개별자만이 의미 있다고 할 때 이것은 동시에 모든 사람이 신 앞에서 평등하다는 것을 의미한다. 전통적 세계에서는 어떤 보편자는 신과의 거리가 좀 더 가깝다는 특권을 누린다. 그러나 이 세계에 오로지 개별자만이 존재한다고 할 때 지상적 것들은 다 함께 신과 등거리에 있게 된다. 그리고 이것 이상으로 누구도 보편자는 아니라고 할 때 신에 대해 특권을 가진 사람은 세속적 의미에 있어서도 신앙적 의미에 있어서도 있을 수 없다. 결국 베드로조차도 특권을 지니지는 않았다. "개별자만이 존재한다."고 말할 때의 그 의미는 사실상 모든 사람의 신 앞에서의 평등이다. 이것은 모든 개별자는 개별자이기 때문에 유의미한 한편, 또한 개별자이기 때문에 모두 동등한 권리나 의무를 갖는 것을 의미한다. "모든 명제는 같은 값same value을 갖는다." (비트겐슈타인)

고딕 성당은 어떤 특권을 지닌 장소도 인정하지 않고 어떤 구획

지어진 공간도 수용하지 않는다. 그것은 그 자체로서 고딕 이념의 세계관을 보여주는 동시에 모든 신도들은 다 같이 평등하게 단일 공간에 수용된다는 실천적 의미에 있어서의 고딕 시대 사람들의 공간관을 보여준다.

공간적 단일성은 단지 평면적인 데에만 그치지 않는다. 고딕 성당은 트리뷴 갤러리나 트라이포리엄 갤러리를 없애려 시도함에 의해 수직적 단일성도 구하려 한다. 이제 신학적 사변의 지적이고 체계적인 질서는 무시된다. 모두가 평등한 공간에 처하여 신을 향한 상승운동만을 요구한다. 상승운동을 고려할 경우 사실상 공간이라고 하는 개념 자체가 무의미해진다. 엄밀하게 말하면 고딕은 벽과 천개로 둘러싸인 공간에 물질적 사실성을 부여하지 않는다. 고딕의 운동성과 원심성은 고딕 시대의 신비주의와 유명론의 결합에 의한 것으로 모든 확정적인 폐쇄적 공간을 부정하고 중심과 주변의 위계적 고정성도 부정한다. 모든 곳이 중심이고 모든 곳이 주변으로서 어디에도 완결된 기하학적 체계는 없다.

고딕 고유의 투명성과 부유성은 공간에 대한 그들의 이러한 이념을 반영하고 있다. 그들은 외부로부터 얻어내는 차단된 공간을 원한 것이 아니었고 단지 끝없이 확장되고 끝없이 상승하는 밖으로의 운동, 즉 어디에도 마음 둘 곳 없이 오로지 신을 희구하는 마음만을 표현하고자 했다. 그들의 신앙심은 그러한 것이었다.

핵심어별 찾아보기

ㄱ

감각인식 122, 256, 278
개념론 246, 249
개방성 119, 139, 189, 196
건축적 야만 193
결정론 286
계몽주의 89, 239
고대 문명 266, 271
고딕 건조물 62, 88, 91, 96, 100, 120, 127, 134, 149, 175, 180, 242
고전주의 86, 90, 96, 107, 120, 183, 207, 225, 239
고트족 96, 103
공간성 47, 184
공준 193, 207, 211, 255
공중부벽 91, 95, 100, 104, 120, 127, 131, 140, 145, 151, 183, 194, 298
교차 궁륭 40, 56, 91, 119, 123, 136, 158, 167, 172, 191
교차랑 49, 63, 192
교황청 27, 36, 90, 130, 218, 262, 271, 284, 290, 296
구획화 171
귀납추론 255
귀족주의 280
그리스 고전주의 30, 86, 107, 208, 225, 228

ㄴ

낭만주의 89, 195, 239, 290

ㄷ

논리학 12, 229, 238, 241, 247, 255, 277, 287, 297

단축법 107
독단 22, 214, 240, 255, 258, 288, 290
등거리 89, 103, 249, 264, 300
등거리론 177

ㄹ

로마적 37, 124
르네상스 고전주의 86, 98, 107

ㅁ

매너리즘 98, 103, 120, 195
면도날 211, 216
명백성 240, 243
명제 300
모자이크 30, 44, 200
몽환적 197
무변화 87, 177, 214
문설주 108, 200
문화구조물 228, 238
미학 210
민주주의 280

ㅂ

바로크 98, 232, 239
반 원통형 궁륭 40
배랑 46, 63, 192
보편개념 103, 122, 217, 252, 275, 279, 296

보편자　88, 213, 216, 252, 254, 260, 271, 274, 276, 281, 288, 293, 300
보행로　63, 130, 149, 165, 173
복합기둥　104, 120, 138, 142, 151, 165, 191, 196
부동의 동자　46, 260
분석철학자　273
불가지론　22
비고전적　87, 120
비판철학　212
비재현적　239

ㅅ

사실주의　206, 210, 299
삼단논법　297
삼위일체　249, 264, 275, 282
선험적　98, 169, 176, 206, 218, 224, 241, 255, 272
성가대석　63, 91, 130, 155, 163, 167, 173, 177
세계정신　25
소피스트　22, 90, 103, 231, 239, 254, 274, 280, 288
수평하중　114, 131, 137, 140, 159, 181, 189
스토아주의　22
스펙트럼　22, 246, 263
시대착오　95, 226
신고전주의　103
신랑　30, 40, 49, 56, 63, 115, 124, 130, 138, 151, 158, 171, 193
신비주의　100, 208, 219, 231, 253, 259, 266, 290, 293, 301

실재론적 관념론　43, 105, 213, 252, 268, 298, 300
실증주의　233, 292

ㅇ

알프스 이남　93, 95, 102
알프스 이북　91, 97, 102, 266, 292
앱스　46, 101, 116, 136, 154, 165
에피큐리어니즘　251
엔타블러처　183
엘레아 학파　251, 254
연속서술　28
연장　239
예배당　63, 149, 173
예정설　11, 90, 281
오성　272, 278
요소명제　89
용어　89, 91, 96, 99, 107, 213, 236, 243, 248, 273
우연성　205, 213, 276, 281
원근법　107, 184
유명론　11, 27, 90, 101, 107, 119, 169, 176, 214, 229, 233, 246, 250, 259, 270, 280, 295
유비론　103, 296
유사성　215, 248, 278
유출설　25
유클리드 기하학　207
윤리학　274
이데아　9, 25, 102, 119, 121, 139, 180, 193, 207, 226, 246, 259
이중진리설　103, 216, 261, 292, 295
익랑　30, 40, 49, 53, 63, 149, 172, 192

인과율 11, 86, 284
인본주의 9, 87, 107, 180, 204
일자 24, 88, 208, 214, 254, 265

ㅈ

자유의지 139
장방형 베이 134, 159, 165, 184
정리 207, 253
절형아치 134, 168
존재론적 증명 268, 270
종교개혁 217, 292
중산층 37
집적 128, 175, 206, 216, 299

ㅊ

천개 30, 39, 120, 124, 138, 172, 188, 301
첨형아치 37, 91, 104, 114, 127, 134, 160, 298
최초의 원인 255
추상개념 214, 217
측랑 40, 47, 53, 63, 123, 168, 172, 193
측방하중 39, 54, 114, 123

ㅋ

쾌락주의 22
클리어스토리 52, 124, 145, 160, 177, 184
키치 95

ㅌ

트라이포리엄 105, 159, 187, 301

트리뷴 겔러리 47, 52, 126, 142, 151, 173, 301
팀파눔 46, 108, 203

ㅍ

파르테논 99, 104, 120, 203, 207, 297
폐쇄성 191
표상 227, 246, 261, 279
표상형식 227
프랑스 혁명 157
피렌체 93
필연성 108, 213, 227, 262, 286

ㅎ

향락 102, 140, 215
합리론적 86
항진명제 248, 284
해체 204, 233, 293
헤브라이즘 271
헬레니즘 9, 90, 271
현대에의 길 11, 89, 91, 156, 177, 216, 274
현실태 260, 263
형상 44, 96, 101, 120, 149, 213, 226, 260, 278, 296
형식개념 88
형이상학 44, 87, 219, 230, 236, 241, 246, 297
환각주의 107, 184
회의주의 22, 266, 291

인물별 찾아보기

가우닐론(Gaunilon, 11th-century) **95, 258, 268, 270, 273**

게오르크 데히오(Georg Dehio, 1850~1932) **230**

괴테(Johann Wolfgang von Goethe, 1749~1832) **225**

교황 레오 10세(Pope Leo X, 1475~1521) **96**

구텐베르크(Johannes Gutenberg, 1398~1468) **131**

네스토리우스(Nestorius, 386~450) **102, 284**

데카르트(Rene Descartes, 1596~1650) **232, 239, 241, 256**

둔스 스코투스(Duns Scotus, 1266~1308) **156, 214, 242, 245, 274, 287**

라울 글라베르(Rodulfus Glaber, 985~1047) **53**

라파엘로(Raphael, 1483~1520) **96, 103, 124**

레오냉(Leonin, 1150~1201) **92**

레이몬드 카버(Raymond Carver, 1938~1988) **225**

렘브란트(Rembrandt, 1606~1669) **194**

로소 피오렌티노(Rosso Fiorentino, 1494~1540) **195, 200**

로스켈리누스(Roscellinus, 1050~1125) **103, 130, 216, 246, 258, 274, 277**

로지어 반 데어 바이덴(Rogier van der Weyden, 1400~1464) **108**

루이 7세(Louis VII, 1120~1180) **155**

루터(Martin Luther, 1483~1546) **217, 292**

리글(Alois Riegl, 1858~1905) **235**

마사치오(Masaccio, 1401~1428) **194**

마티아스 그뤼네발트(Matthias Grunewald, 1470~1528) **194**

몸젠(Theodor Mommsen, 1817~1903) **234**

바사리(Giorgio Vasari, 1511~1574) **98, 128, 208**

바울(Paul the Apostle, 5~67) **23, 271, 288**

발자크(Honore de Balzac, 1799~1850) **206**

버클리(George Berkeley, 1685~1753) **237**

베렝가(Berengar of Tours, 999~1088) **267**

베르메르(Johannes Vermeer, 1632~1675) **232**

베버(Max Weber, 1864~1920) **292**

보링거(Wilhelm Worringer, 1881~1965) **235, 240**

보에티우스(Boethius, 480~524) **258**

뵐플린(Heinrich Wolfflin, 1864~1945) **234**

뷰리(J. B. Bury, 1861~1927) **234**

비올레 르 뒤크(Viollet-le-Duc, 1814~1879) **230**

비트겐슈타인(Ludwig Wittgenstein, 1889~1951) **7, 88, 169, 212, 226, 231, 243, 272, 279, 287, 300**

빙켈만(Johann Joachim Winckelmann, 1717~1768) **234**

샹포의 기욤(Guillaume de Champeaux, 1070~1121) **241, 254, 258, 276**

성 다미앙(Saint Peter Damian, 1007~1073) **220, 267**

성 베르나르(St. Bernard of Clairvaux, 1090~1153) **156, 216, 220, 290, 294**

성 보나벤투라(St. Bonaventure, 1221~1274) **121, 259**

성 아우구스티누스(Aurelius Augustinus, 354~430) **23, 27, 44, 95, 214, 241, 254, 265, 287, 296**

성 안셀무스(Saint Anselm of Canterbury, 1033~1109) **12, 95, 121, 156, 214, 241, 254, 268, 272**

소쉬르(Ferdinand de Saussure, 1857~1913) **8, 169, 272**

소크라테스(Socrates, BC469~BC399) **247, 279, 288**

소포클레스(Sophocles, BC496~BC406) **297**

쉬제르(Abbot Suger, 1081~1151) **155, 168**

쉴리(Maurice de Sully, 1120~1196) **92**

스코투스 에리우게나(Johannes Scotus Eriugena, 810~877) **214, 258**

시제르 드 브라방(Siger de Brabant, 1240~1284) **296**

아리스토텔레스(Aristotle, BC384~BC322) **27, 43, 102, 180, 214, 226, 246, 250, 260, 297**

아리우스(Arius, 256~336) **102, 284**

아베로에스(Averroes, 1126~1198) **251, 258, 296**

아벨라르(Pierre Abelard, 1079~1142) **11, 156, 216, 241, 258, 274, 280, 290, 297**

아비센나(Avicenna, 980~1037) **44, 251, 258**

알라리크(Alaric, 370~410) **97**

얀 반 에이크(Jan van Eyck, 1395~1441) **108**

에드가 모랭(Edgar Morin, 1921~) **226**

에른스트 갈(Ernst Gall, 1888~1958) 230
에우리피데스(Euripides, BC480~BC406) 297
오리게네스(Origen, 185~254) 23
오스카 와일드(Oscar Wilde, 1854~1900) 226
오컴(William of Ockham, 1288~1348) 11, 91, 95, 103, 130, 156, 169, 217, 231, 242, 248, 274, 282, 292
우르바누스 2세(Urbanus II, 1042~1099) 36
젬퍼(Gottfried Semper, 1803~1879) 229
카뮈(Albert Camus, 1913~1960) 238
칸트(Immanuel Kant, 1724~1804) 212, 225, 231
칼뱅(Jean Calvin, 1509~1564) 292
케플러(Johannes Kepler, 1571~1630) 98, 232, 239
쿠르베(Gustave Courbet, 1819~1877) 206
클레멘스(Titus Flavius Clemens, 150~215) 23
테르툴리아누스(Quintus Septimius Florens Tertullianus, 155~240) 23
토마스 아퀴나스(Thomas Aquinas, 1225~1274) 12, 27, 46, 95, 121, 156, 214, 231, 236, 245, 259, 262, 298
파노프스키(Erwin Panofsky, 1892~1968) 229, 236
파르메니데스(Parmenides, 515~460) 24, 251
파스칼(Blaise Pascal, 1623~1662) 268
페로텡(Perotin, 12th-century) 92, 197
폰토르모(Jacopo da Pontormo, 1494~1557) 200
프레게(Gottlob Frege, 1848~1925) 11, 88, 248, 279
프톨레마이오스(Klaudios Ptolemaios, 90~168) 225
플라톤(Plato, BC427~BC347) 22, 43, 93, 102, 139, 180, 214, 231, 239, 246, 251, 259, 264, 297
플로티노스(Plotinus, 204~270) 23, 30, 214, 254, 265
하이데거(Martin Heidegger, 1889~1976) 238
헤밍웨이(Ernest Hemingway, 1899~1961) 225
후고 반 데어 구스(Hugo van der Goes, 1440~1482) 108
흄(David Hume, 1711~1776) 214, 279, 286

〈서양예술사: 형이상학적 해명〉 시리즈의 "중세예술" 편의 출간을 앞두고 저자는 다음과 같은 이메일을 편집자에게 보내왔습니다. 이 서한의 내용이 독자들이 이 책을 이해하는 데 도움이 될 것이라 생각하여 싣기로 했습니다.

저 자 의 서 한

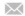

　건축에 대해 무엇인가를 하고 싶다고 느낀 건 프랑스 유학 시절이었습니다. 파리 노트르담 성당은 스물 몇 살의 식견 없는 젊은이에게는 충격이라고 할 만큼 신비스럽고 아름답고 대담하고 낯선 건물이었습니다. 북적거리는 관광객을 피해 겨울에 다녀 보곤 했습니다. 어두운 밤거리를 홀로 걷다 보면 어느덧 그 건물 앞에 오게 되고 그때에는 아득하고 기괴한 느낌을 받았습니다. 조명이 비친 성당 앞에 많은 시간을 멍하니 서 있곤 했습니다.

　깊게 파인 아키볼트들에 새겨진 이해할 수 없는 부조들, 공허하다고 할 만큼 텅 빈 하늘, 스테인드글라스의 약간은 침침하지만 전체적으로 보석 같은 빛, 잔혹하고 낯선 공포를 주는 가고일. 무언가 자기 일을 하고 있지만 유령 같은 조용함을 지닌 채 갤러리에 출현했다 사라지는 그림자 같은 신부들.

　이렇게만 느끼고 말았다면 중세 예술에 대한 관심은 거기에 그쳤을 것입니다. 그러나 파리의 어느 곳에서도 멀리 보이는 그 성당은 저를 끌어당기는 힘을 가졌습니다. 틈틈이 관련 시설과 서적을 들여다보며 조금씩 그 역학적 구조에 관심을 가졌습니다. 일단은 이것으로 끝이었습니다. 시간이 없었고 또한 그 성당은 단지 틈틈이 하는 연구로는 이해할 수 없을 만큼 복잡하고 심오했기 때문입니다.

　다시 성당에 대해 관심을 가지게 된 것은 "예술사 : 형이상학 해명"을 쓰겠다는 계획을 세웠을 때입니다. 개인적으로 좋아하는 16세기의 매너리즘에 대한 연구는 4백여 년의 시차에도 불구하고 고딕성당과 매너리즘 예술이 양식적으로 공유하는 무엇인가가 있다는 느낌을 줬습니다. 견고함과 확고함을 거부하는 표층성, 지속

보다는 사라짐을 삶의 본질로 보는 무상성, 획득에 의해서보다는 놓아줌에 의해 아름다운 모습을 보여주는 공허함, 지적 당당함보다는 감성적 가냘픔을 수용하는 연약함 등. 물론 이 탐구에 덤벼드는 것이 두려웠습니다. 느낌과 이해는 다른 문제입니다.

파리에 뿐만 아니라 샤르트르, 보베, 오베르뉴, 생 드니, 쾰른 등에 흩어져 있는 고딕성당들은 그 규모와 호사스러움에 있어 압도적입니다. 당시의 도시 규모를 생각할 때 그렇게 대규모의 공사를 한다는 것은 현재의 기준으로는 생각할 수 없습니다. 신앙이었습니다. 그 불가능을 가능으로 바꾼 것은 그들의 열렬한 신앙심이었습니다. 어떤 종류의 신앙심일까요? 어떤 탐구가 고딕의 형이상학적 해명을 가능하게 할까요? 뛰어드는 것이 두려웠습니다. 어떤 노고가 절 기다릴까요?

피에르 아벨라르Pierre Abelard를 만나지 못했다면 그 의문은 영영 풀리지 않았을 겁니다. 어떤 행운이 저를 그 위대했던 파리의 변증가에게 데려다 놓았습니다. 대학 도서관에서 그의 논증의 단편들을 읽어 나가며 그의 신학과 고딕성당 사이에는 상당한 유사성이 있다는 생각을 하게 되었습니다.

도서관과 장서에 찬사를 보냅니다. 등으로부터 동심원을 그리며 내려오는 원뿔모양의 따뜻한 빛, 등위의 어두움으로부터 서서히 빛을 얻어 나가다 결국 천장으로 소멸해가는 빛, 바스락거리며 흘러내릴 거 같은 낡은 건물 모서리의 먼지, 빛과 더불어 어둠 속으로 소멸하는 높은 천장, 혼자는 아니라는 느낌을 주었던 소곤거리는 낯선 학생들, 조심스럽게 주변을 스치는 발자국 소리, 책에 줄을 긋는 소리, 가까스로 내게 오는 먼 자리 여학생의 향수 냄새.

처음으로 읽히는 책들. 대출자를 만난 적 없이 버려졌던 책들. 오래전에 태어났지만 이제야 빛을 선사하는 독자를 만난 그 장서들. 금속활자가 깊게 새겨 놓은, 손에 기분 좋게 만져지는 요철의 글들. 넘긴 다음에 몇 번을 문질러줘야 넘어가는 책의 페이지들.

오컴만큼 위대한 철학자가 또 있을까요? 아벨라르를 통해서 오컴에 대해 공부하게 되었고 또한 가우닐론과 로스켈리누스에 대해 공부하게 되었습니다. 이때 이후로 오컴의 《논리 총서Summa Logicae》는 저의 평생의 책이 되었습니다. 차갑고 냉정

한 자기포기, 대담하고 거친 반항, 치밀하고 창조적인 가설과 논증. 아아, 저는 매혹당하고 말았습니다.

그가 "관계라는 것이 있다면 신이 그것을 창조했지 관계라는 용어를 만들지는 않았을 것이다."라고 했을 때 저는 모든 것을 내려놓아야 한다는 사실에 설망적인 안도를 했습니다. 알기 위해 노력해왔고 희망의 유지를 가능하게 했던 삶 그 자체는 결국 미지의 것이라는 절망, 여기에 대해 내가 할 수 있는 일이란 없다는 절망, 우주는 결국 대답해 주지 않을 것이란 절망, 답변이 있을 수 없는 곳에 의문을 품었다는 그 절망.

알기 위해서가 아니라 모르기 위해 공부하면 된다는 안도, 쥐기 위해서가 아니라 놓기 위해 애쓰면 된다는 안도, 사유하는 책임을 벗어도 된다는 안도, 탁월하기 위해 애쓸 이유가 없다는 안도, 삼라만상이 다 같이 세계를 물들이고 있다는 안도, 내가 지워지면 된다는 안도. 예수가 인류의 죄를 대속하듯이.

다시 유럽으로 향했고 프랑스와 영국과 독일의 로마네스크 성당과 고딕성당을 둘러보았습니다. 저는 누군가 툴루즈에 대해 쓴 글을 읽고 어리둥절한 적이 있습니다. 거기에 에어버스사의 본사가 있다는 사실을 읽고는 두 개의 툴루즈가 있다고 생각했습니다. 제가 툴루즈에서 본 것은 생 세르넹 성당 이외에는 없었으니까요. 샤르트르 성당의 종탑을 몇 번이나 올라갔을까요? 일곱 번까지는 셌습니다. 그다음에는 마구 뒤얽혀 몇 번인지 셀 수 없습니다. 성당 옆의 여인숙과 금요일 노천 시장 외에 샤르트르에 대한 기억은 없습니다. 성당 외에는. 그 매혹적인 성당. 날씬한 자태의 젊은 아름답고 순수한 아가씨와 같은 그 성당. 세계의 모든 아름다움을 초월하는 그 성당.

저의 성당 순례에는 많은 이야기와 즐거움과 고초가 있습니다. 이것들은 마음에 간직되어 있습니다. 마음속에 머무르다 제가 소멸할 때 같이 소멸하겠지요. 그렇게도 신비스럽고 그렇게도 심오했던 중세 철학자들과 고딕 건축가들에 대한 기억과 더불어. 이번에는 그들이 잠든 세계에 그 기억을 나르겠지요.

중세예술

: 형이상학적 해명

초판 1쇄 인쇄 2015년 12월 21일
초판 1쇄 발행 2015년 12월 31일

지 은 이 조중걸
발 행 인 정현순
발 행 처 지혜정원
출판등록 2010년 1월 5일 제313-2010-3호
주 소 서울시 광진구 천호대로109길 59 1층
연 락 처 TEL : 02-6401-5510 / FAX : 02-6280-7379
홈페이지 www.jungwonbook.com

디 자 인 이용희

ISBN 978-89-94886-91-6 93600
값 35,000원